私学の校舎散歩

イラスト・文 片塩広子

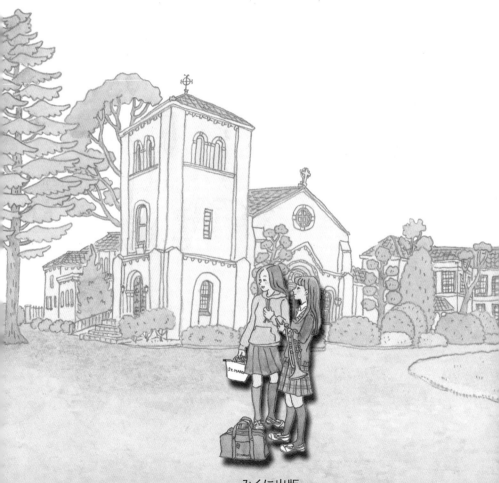

みくに出版

もくじ

桜蔭
…P18

扉には「ひくﾞ」の
プレートが。

丸タイルで
桜のモザイク。

あ

青山学院（東京都渋谷区／共学校）…………… 6

い

麻布（東京都港区／男子校）…………… 10

え

栄光学園（神奈川県鎌倉市／男子校）…………… 14

お

桜蔭（東京都文京区／女子校）…………… 18

お茶の水女子大学附属中学校（東京都文京区／共学校／国立大学附属校）…………… 22

か

開成（東京都荒川区／男子校）…………… 26

学習院（東京都豊島区／男子校）…………… 30

学習院女子（東京都新宿区／女子校）…………… 34

き

吉祥女子（東京都武蔵野市／女子校）…………… 38

け

慶應義塾普通部（神奈川県横浜市／男子校）…………… 42

慶應義塾湘南藤沢（神奈川県藤沢市／共学校）…………… 46

慶應義塾中等部（東京都港区／共学校）…………… 50

学習院女子
…P34

こ

香蘭女学校 (東京都品川区／女子校) ……………………… 54

芝 (東京都港区／男子校) ……………………… 58

し

自由学園 (東京都東久留米市／男女別学校) ……………………… 62

淑徳与野 (埼玉県さいたま市／女子校) ……………………… 66

女子学院 (東京都千代田区／女子校) ……………………… 70

女子聖学院 (東京都北区／女子校) ……………………… 74

女子美術大学付属 (東京都杉並区／女子校) ……………………… 78

逗子開成 (神奈川県逗子市／男子校) ……………………… 82

す

聖学院 (東京都北区／男子校) ……………………… 86

せ

成蹊 (東京都武蔵野市／共学校) ……………………… 90

聖光学院 (神奈川県横浜市／男子校) ……………………… 94

成城学園 (東京都世田谷区／共学校) ……………………… 98

東洋英和
女学院
…P114

せ

洗足学園（神奈川県川崎市／女子校）……………………102

つ

筑波大学附属駒場（東京都世田谷区／男子校／国立大学附属校）……………………106

と

桐朋（東京都国立市／男子校）……………………110

東洋英和女学院（東京都港区／女子校）……………………114

ふ

豊島岡女子学園（東京都豊島区／女子校）……………………118

フェリス女学院（神奈川県横浜市／女子校）……………………122

雙葉（東京都千代田区／女子校）……………………126

普連土学園（東京都港区／女子校）……………………130

ほ

本郷（東京都豊島区／男子校）……………………134

み

明星学園（東京都三鷹市／共学校）……………………138

む

武蔵（東京都練馬区／男子校）……………………142

や

山脇学園（東京都港区／女子校）……………………146

立教池袋
…P158

よ

横浜共立学園（神奈川県横浜市／女子校） …150

り

横浜雙葉（神奈川県横浜市／女子校） …154

立教池袋（東京都豊島区／男子校） …158

立教女学院（東京都杉並区／女子校） …162

わ

早稲田実業学校（東京都国分寺市／共学校） …166

あとがき …170

◆本書は中学受験情報誌『進学レーダー』2016年7&8月号から2023年3&4月号に掲載されたものです。

◆本文およびイラストの内容・事実関係は基本的に掲載時のものです。ただし、大きな変更点については各ページに注を入れてあります（2022年10月現在）。

「間」もなく創立150周年を迎える青山学院では、様々な改革が進行中です。その一環として完成した中等部の新校舎は「教科センター方式」という新しい概念に基づいた斬新なもの。地下1階、地上6階の校舎には教科ごとに専用のフロアが設けられ、生徒たちは時間割に合わせて専用教室に移動します。従来のように教室で先生による授業を「待つ」のではなく、自ら「向かう」ことで主体的に学ぶ姿勢を育みます（大学のようなスタイルですね）。各フロアにはその教科に特化した資料や展示を充実させたメディアスペースがあり、クラスや学年を超えた学びの場に。中3では週2時間、「俳句」「暗号」「中国語」などユニークな内容の選択授業が20講座近くあり、自由度の高い環境で、興味あることをじっくり学んでいけます。

大学生が放課後学習を指導してくれるなど、幼稚園から大学までがワンキャンパスに集まるメリットも魅力。生徒たちが現在進行形でつくりあげる「問い続ける学びの場」となっている校舎でした。

（2020年3&4月号）

中高の活動スペースは分かれていて、
（高等部の新校舎は2014年に完成。）
2015年に着手した中等部の新校舎建設が2019年に完了。
青山キャンパスの雰囲気に調和する
格調あるデザイン。

登校。
表参道駅から徒歩7分。
青山通りと六本木通りに面し、国連大学や最先端のショップなどに囲まれた洗練された立地。

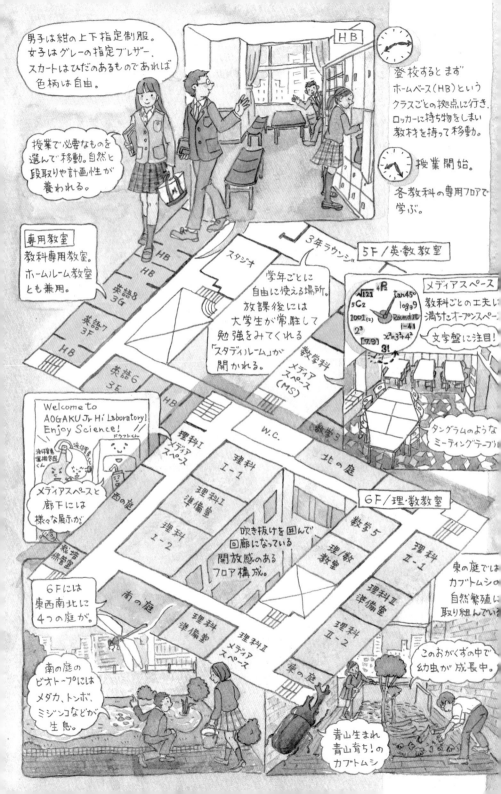

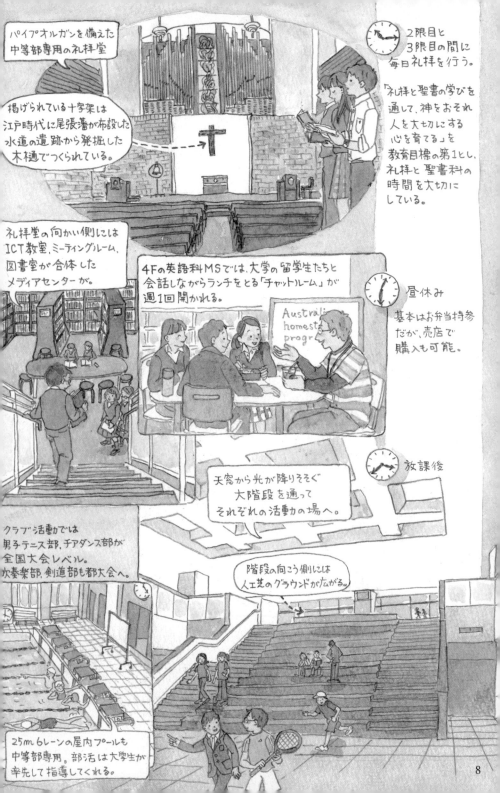

パイプオルガンを備えた
中等部専用の礼拝堂

掲げられている十字架は
江戸時代に尾張藩が布設した
水道の遺跡から発掘した
木樋でつくられている。

2限目と
3限目の間に
毎日礼拝を行う。

「礼拝と聖書の学びを
通して、神をおそれ
人を大切にする
心を育てる」を
教育目標の第1とし、
礼拝と聖書科の
時間を大切に
している。

礼拝堂の向かい側には
ICT教室、ミーティングルーム、
図書室が合体した
メディアセンターが。

4Fの英語科MSでは、大学の留学生たちと
会話しながらランチをとる「チャットルーム」が
週1回開かれる。

Australi
homest
progr

昼休み
基本はお弁当持参
だが、売店で
購入も可能。

放課後

天窓から光が降りそそぐ
大階段を通って
それぞれの活動の場へ。

クラブ活動では
男子テニス部、チアダンス部が
全国大会レベル。
吹奏楽部、剣道部も都大会へ。

階段の向こう側には
人工芝のグラウンドが広がる。

25m 6レーンの屋内プールも
中等部専用。部活は大学生が
率先して指導してくれる。

8

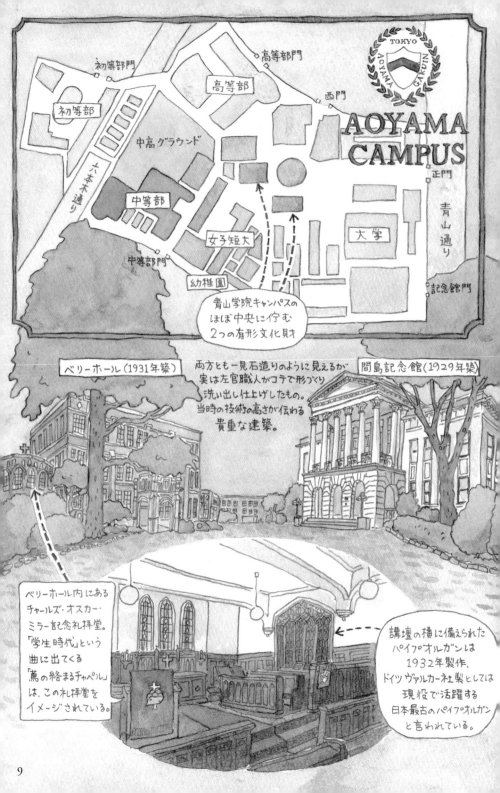

TOKYO AOYAMA GAKUIN

AOYAMA CAMPUS

初等部門
高等部門
西門
正門

初等部
高等部
中高グラウンド
六本木通り
中等部
女子短大
大学
青山通り
中等部門
幼稚園
記念館門

青山学院キャンパスの
ほぼ中央に佇む
2つの有形文化財

ベリーホール (1931年築)

両方とも一見石造りのように見えるが
実は左官職人がコテで形づくり
洗い出し仕上げしたもの。
当時の技術の高さが伝わる
貴重な建築。

間島記念館 (1929年築)

ベリーホール内にある
チャールズ・オスカー・
ミラー記念礼拝堂。
「学生時代」という
曲に出てくる
「蔦の絡まるチャペル」
は、この礼拝堂を
イメージされている。

講壇の横に備えられた
パイプオルガンは
1932年製作、
ドイツ ヴァルカー社製としては
現役で活躍する
日本最古のパイプオルガン
と言われている。

麻布

東京都港区／男子校

どの学校とも違う
ユニークな「麻布成分」に満ちた
「なりたい自分を見つける場所」。

難

関校の中でも異彩を放つ自由な校風の麻布。

道に面した正門からは、奥の方にチラッと校舎が見えるだけ。周囲をぐるりと建物に囲まれ、学校の全貌が全くわからないところがミステリアス…。

このチラッと見えるのが、1932年に建てられ、その後の増築で中庭を囲むのでした。

「ロ」の字型となった教室棟。歴史ある教室棟を大切にしながら、100周年記念図書館で知性を養い、120周年には新体育館で体力と健やかさを、と学びの環境をきちんと整備。生徒の興味を喚起し彼らが動き出すのを見守っています。

校内はというとやはり色々フリーダムな様相。Tシャツにハーフパンツ、時々金髪の生徒たちがゆる～い感じに見せながら実は熱く！学んでいます。

自由な校風をフル活用して自分で考え能動的に。麻布に入ったら受け身で良いのは柔道だけ（by校長の平秀明先生）。という姿勢は、とってもハイレベルなのでした。

（2016年10月号）

A 教室棟
B 図書館
C 体育館
D 理科棟
E 芸術棟
F 講堂

広尾↓ 有栖川公園

公道からは校舎はこれしか見えません…

右隣はカタール大使館

麻布高等学校

プランターにお花を植えているのは校長先生！

通学3箇月 広尾no mo

有栖川宮記念公園脇の木下坂を登下校する麻布生。友人とのおしゃべりが尽きない様子。もちろん公園内も彼らのテリトリー。

周辺には大使館も多く外国人が憩うカフェがたくさんあるが、麻布生はもっぱらマクドナルド御用達だそう。

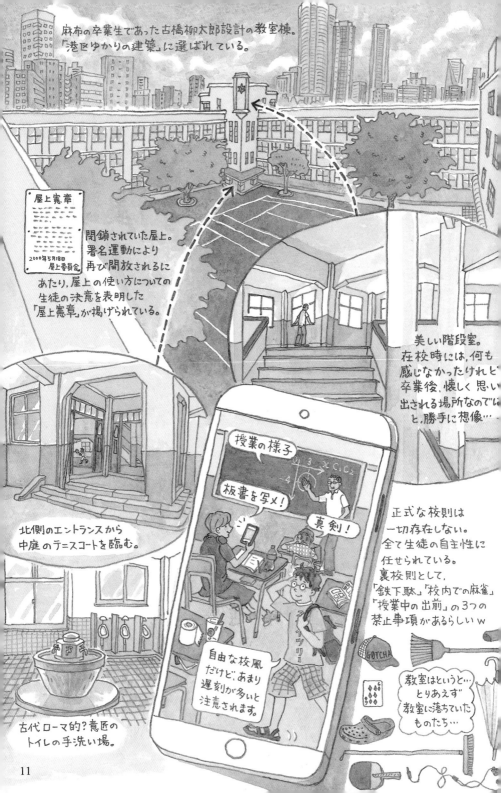

麻布の卒業生であった古橋柳太郎設計の教室棟。
「港区ゆかりの建築」に選ばれている。

屋上憲章

閉鎖されていた屋上。
署名運動により
再び開放されるに
あたり、屋上の使い方についての
生徒の決意を表明した
「屋上憲章」が掲げられている。

2000年5月18日
屋上委員会

美しい階段室。
在校時には、何も
感じなかったけれど
卒業後、懐しく思い
出される場所なのでは
と、勝手に想像…

授業の様子

板書を写メ！

真剣！

自由な校風
だけど、あまり
遅刻が多いと
注意されます。

正式な校則は
一切存在しない。
全て生徒の自主性に
任せられている。
裏校則として、
「鉄下駄」「校内での麻雀」
「授業中の出前」の3つの
禁止事項があるらしいｗ

北側のエントランスから
中庭のテニスコートを臨む。

GOTCHA

教室はというと…
とりあえず
教室に落ちていた
ものたち…

古代ローマ的？意匠の
トイレの手洗い場。

11

「勉強大変だけど楽しいッス!」

麻布名物「通り抜け職員室」。部屋の中に廊下があり、生徒が自由に行き来できる。職員室内に、生徒が使えるフリースペースも。

「すぐ先生に質問できて便利!」

「せんせー」

図書館前のオブジェを机がわりにして、勉強する3人組。

「好きな場所アンケート」で常に上位の、居心地の良い図書館。思い思いにすごす生徒たち…

図書館
80,000冊を超える蔵書。雑誌は70誌。DVDやCDも充実。生徒のリクエストにも積極的に応える。「著者を囲む読書会」「麻布ミニシアター」などの企画も多く、麻布の大切な知の発信基地となっている。

饗尚錦衣

図書館の入口には江原素六筆の扁額が。(知識を身につけてもそれをひけらかすものではない、という意味が込められている。)

江原素六

元幕臣の教育者。1895年「自由闊達、自主自立」の精神の下、麻布尋常中学校を設立。自由教育の伝統は100年以上続き、今に至る。

「ドラえもん」もあれば「ベルクソン哲学の遺言」なんて本もある。中高向けの枠を超えた多岐にわたるラインアップ。

〈養総合〉
生が自由に設けた講座を徒が自由に選択できるユニークな授業。

「すごい振れ幅の講座群。先生たちの多彩な力量を感じます。」

力利用と社会
アン『奏』でよう!
ブウリング
記号論理学入門I
ジャグリングをしよう
篆刻—印を創る—
Let's watch American Movies
日本画をみる、描く

国立博物館での絵巻の取り扱い体験

神田古本祭りに行き、本物の古書に触れる。

「くずし字が読めるようになる!」という講座では…

江戸時代のくずし字の料理本を解読して当時の料理を再現。

「楽しそう!」

White Monster
(by 平校長先生)

2015年竣工。校長先生がその威容を
「ホワイトモンスター」と讃えた新体育館。
図書館と同様、校内で
委員会を立ち上げ
検討を重ねた
会心の作。

日影規制の
ため、半分地下に
埋められているが、
温度が一定という
地下の特性を生かした
省エネの工夫が凝らされている。

屋上 テニスコ
3F ランニング
2F 部室
1F アリーナ
B1F 多目的ホール
柔道場と剣道場

吉本義人
先生制作の
オブジェ

B1Fのドライエリアから
地上を見上げる。

自然体
麻布学園 柔道部
麻布

勝負
麻布学園 剣道部
麻布

柔道部

剣道部

囲碁部

文実（文化祭実行
委員会）の部屋
文化祭、運動会は
企画、運営から
多額の予算管理
まで、全て生徒の
手で行なわれる。

2nd 応接室

サークル連合
ポスト

イベントが近づくと
ヘアスタイルが過激に！

運動部25、
文化部21と
クラブ活動が盛ん。

将棋部、囲碁部は
全国大会レベル。
オセロ部、チェス部、
バックギャモン部など
頭脳系クラブが
多いのも麻布ならでは。

13

栄光学園

神奈川県鎌倉市／男子校

栄光スピリットを体現する
シンプルで、健康で
おおらかな新校舎。

栄光OBで世界的建築家の隈研吾監修の最新ハイブリッド構造で注目を集めている新校舎。

訪れてみると目の前に広がる見たこともない景色。空が大きい。3階建てから2階建てになり、2階部分が大規模木造の校舎は緑に囲まれた広大な校地にしっくりとなじみ、スケールは大きいのに威圧感がなく優しい印象。休み時間になると生徒があっという間に校庭に散らばり遊びはじめます。

イエズス会系で厳格なイメージがありましたが皆とてものびのびしています。先生との距離も近く、授業も生徒が身を乗り出して先生とやりとり。何というか「やらされている感」が一切ない感じ。勉強に励むだけでなく生活の秩序を保つこと、屋外で身体を動かすことの大切さを教え全人格的な成長を目指すというゆるぎない方針を新校舎が力強くサポート。

教育環境のひとつの理想系ともいえるこの学校から、これまで以上にスケールの大きい未来のリーダーたちが巣立っていくことでしょう。

（2017年10月号）

70周年記念事業として、2017年3月に完成した新校舎。
「栄光の記憶」＝「光と緑にあふれた広い校庭」を実感している
OBならではの、すぐ大地に降りられることを第1に考えた設計。
また、コンクリートと鉄による高層化という、今までの建築の流れから
大きく舵を切る、低層化、自然の素材である木の使用が
他者への自然な優しさと愛情を謳う栄光の価値観に
ぴったり合致。

2階部分は木造。
ゲルバー梁システムという
主に橋梁に多用される工法を
取り入れ広々とした教室を実現。
スギ、ヒノキ等を積極的に使用し、
国内森林資源の活用、維持に
貢献。

北棟

開口部が
大きいので、軒をなくして
日差しを遮る
工夫

1階部分は
鉄筋コンクリート

ガラスで
囲まれた
南北通路

中庭

 2校時と3校時との間に 毎日「中間体操」を行なう。

フィールドに全校生徒集合。基本上半身裸。

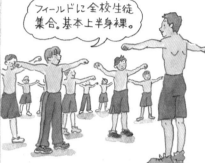

 栄光生の一日

 登校するとすぐ大多数の生徒は校内着に着がえてしまう。

遅刻厳禁！

大船駅から長い坂道を15分。1年分の通学でエベレストを優に越える高さを登ったことに。

すぐ外に出られるよう靴は一足制

昼休み。弁当持参が原則だが購買部でも販売あり。

50分の休み時間の中で食事は15分で済ませまた外で遊ぶ生徒多数。

¥500 人気のモモ唐弁当

授業のはじまりと終わりに必ず行なう1分間の「瞑目」。

気持ちを切り替え心を落ちつかせる効果あり。

特徴的な授業

高1ゼミ/週1の必修選択授業。先生が開設した様々なテーマの講座を、成績評価なしで受講できる。「OBゼミ」という講座では各界で活躍する卒業生の生の声が聞ける。錚々たる顔ぶれが揃い後輩を応援。栄光の底力を感じさせる講座になっている。

10分休みでも一斉に校庭に飛び出し思いきり遊ぶ。10分経ったらシュッと教室に戻る。

プラバットとボールは購買部一番の売れ筋商品！

こんなタオルも売ってます！

 イガイガボール ¥150 ジュニアカラーバット ¥500

EIKO GAKUEN Men for others, with us

栄光の原点、Men for others のフレーズが

全教室、窓は床までの掃き出し窓。空調完備だが、夏でも窓を開ければ涼風が通り抜け、小鳥のさえずりが聞こえてくる。

南棟

授業終了後は全校一斉に掃除。自分たちの生活環境は自分たちで整える。その後は部活動にいそしんだり校内で自習したり、それぞれの時間をすごす。

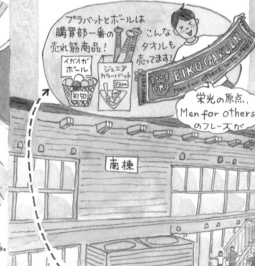

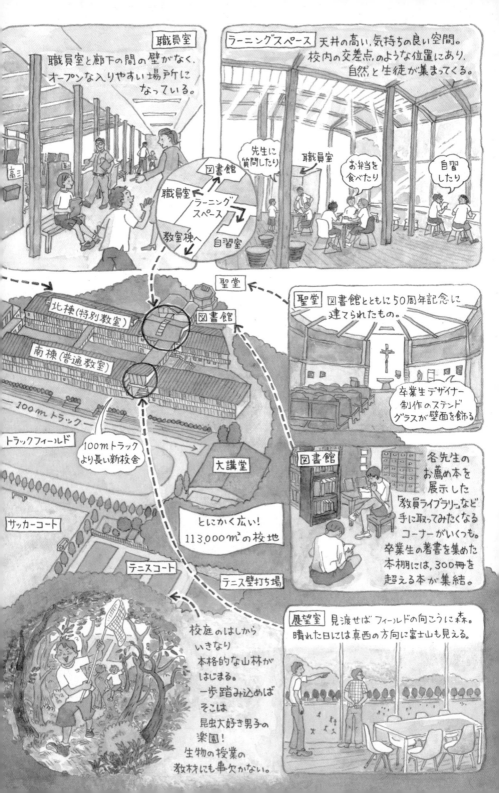

やりたいことを究める！

部活動は全員参加。学習との両立を図るため週2回、17時までという制限があるが密度の濃い活動を行なっている。
また栄光フィルハーモニー、栄光ピアノの会など音楽系のグループ活動が盛んなのも特徴。

北棟の1階には理科系の講義室4室と、生物、物理、化学の各実験室、生物研究部、物理研究部の部室がずらりと並ぶ。

科学の甲子園
全国大会の
常連出場校

2000年に数学科の古賀先生が高1ゼミとして始めたダブルダッチが部に発展。2本のロープ操作のマニアックさで他の追随を許さない独自のスタイルを作りあげ世界大会で優勝するほどに！

神技！

講座開設にあたり半年かけて基礎を学んで臨んだ先生。
論理的思考で技を組み立て生徒とともに完成させていくことが本当に楽しい、とキラキラした目で語ってくれました◆

野球場

第二体育館
第一体育

西棟

テニスコート

本校舎と同じ仕様で建てられた西棟には技術、美術、倫理、パソコン教室がある。

サブサッカーコート

様々な野菜が育られている畑。高1ゼミ「スローフードの実践」のための畑も。

いつのまに…

生物部の畑の隣に出現したビオトープらしきもの

謎の水路が、掘り進められており、まだ計画は進行中の模様…

サッカーコートの裏には、木陰に手づくりのベンチを並べた第2の部室が。

桜蔭

東京都文京区／女子校

重ねてきた記憶を大切にしながら
丁寧にくらし学ぶ
桜の園。

本郷の静かな高台、桜の木蔭に佇む学園。とても優雅なイメージですが、実際に伺ってみると急勾配の坂にたちまち息切れ。ようやく正門に辿り着くも今度は目の前に30段余りの大階段が。「聳える」という言葉が頭をよぎります（難しい漢字ですね）。ところがこの階段を登りつめると印象が一変。広々とした中庭を囲んで生徒たちがのびのびと過ごす学びの園が現れるのです。

東京女子高等師範学校（現、お茶の水女子大学）の同窓会によって設立されたという珍しい成り立ちの同校。「礼と学び」の心を大切にしており初代校長先生が宮中の教育係だったことから「礼法」が自然な形で授業に組み込まれています。

また「全てが主要教科」と考え、全教科偏りなく力を入れています。被服室では真剣な面持ちで修学旅行で着るパジャマを縫製する姿が。先生から進学実績のお話はなく「授業のレベルは高いです」とだけ。やはりとても優雅なのでした。

※東館は建て替えを行い、2023年秋に竣工予定。

（2016年9月号）

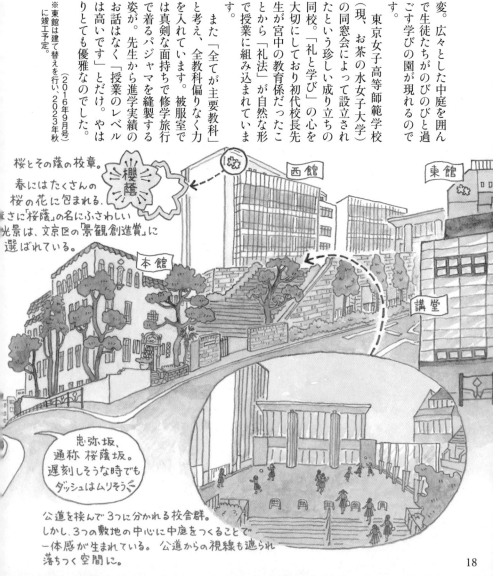

桜とその蔭の校章。

春にはたくさんの桜の花に包まれる。まさに「桜蔭」の名にふさわしい光景は、文京区の「景観創造賞」に選ばれている。

櫻蔭

西館

東館

本館

講堂

忠弥坂、通称 桜蔭坂。遅刻しそうな時でもダッシュはムリそう

公道を挟んで3つに分かれる校舎群。しかし、3つの敷地の中心に中庭をつくることで一体感が生まれている。公道からの視線も遮られ落ちつく空間に。

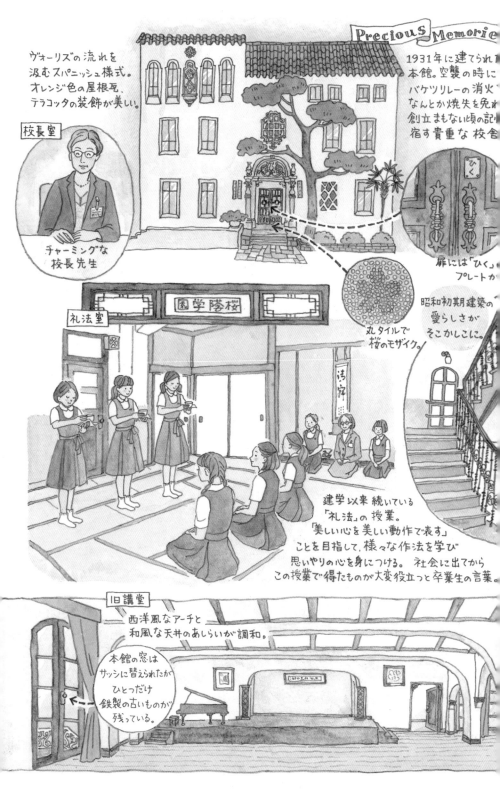

ヴォーリズの流れを
汲むスパニッシュ様式。
オレンジ色の屋根瓦、
テラコッタの装飾が美しい。

1931年に建てられた
本館。空襲の時に
バケツリレーの消火で
なんとか焼失を免れ
創立まもない頃の記憶
宿す貴重な校舎

校長室

チャーミングな
校長先生

桜蔭学園

扉には「ひく」
プレートが

昭和初期建築の
愛らしさが
そこかしこに。

礼法室

丸タイルで
桜のモザイク。

建学以来 続いている
「礼法」の授業。
「美しい心を美しい動作で表す」
ことを目指して、様々な作法を学び
思いやりの心を身につける。 社会に出てから
この授業で得たものが大変役立つと卒業生の言葉。

旧講堂

西洋風なアーチと
和風な天井のあしらいが調和。

本館の窓は
サッシに替えられたが
ひとつだけ
鉄製の古いものが
残っている。

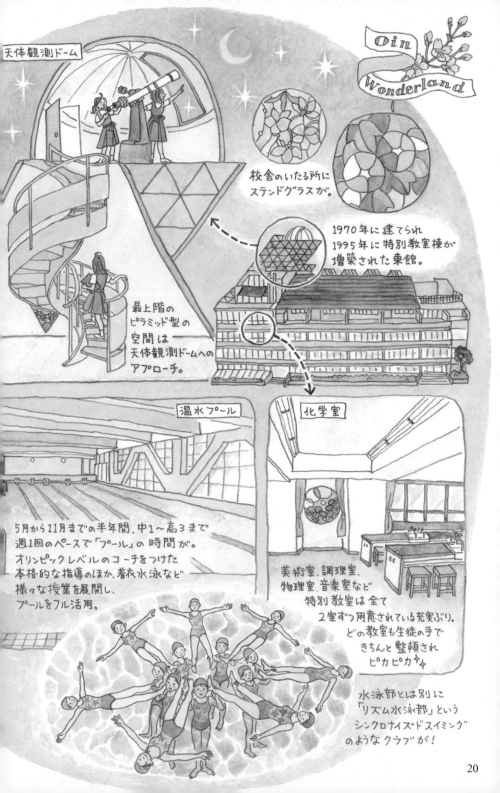

天体観測ドーム

Oin Wonderland

校舎のいたる所に
ステンドグラスが。

1970年に建てられ
1995年に特別教室棟が
増築された東館。

最上階の
ピラミッド型の
空間は
天体観測ドームへの
アプローチ。

温水プール

化学室

5月から11月までの半年間、中1〜高3まで
週1回のペースで「プール」の時間が。
オリンピックレベルのコーチをつけた
本格的な指導のほか、着衣水泳など
様々な授業を展開し、
プールをフル活用。

美術室、調理室、
物理室、音楽室など
特別教室は全て
2室ずつ用意されている充実ぶり。
どの教室も生徒の手で
きちんと整頓され
ピカピカ☆

水泳部とは別に
「リズム水泳部」という
シンクロナイズドスイミング"
のようなクラブが！

20

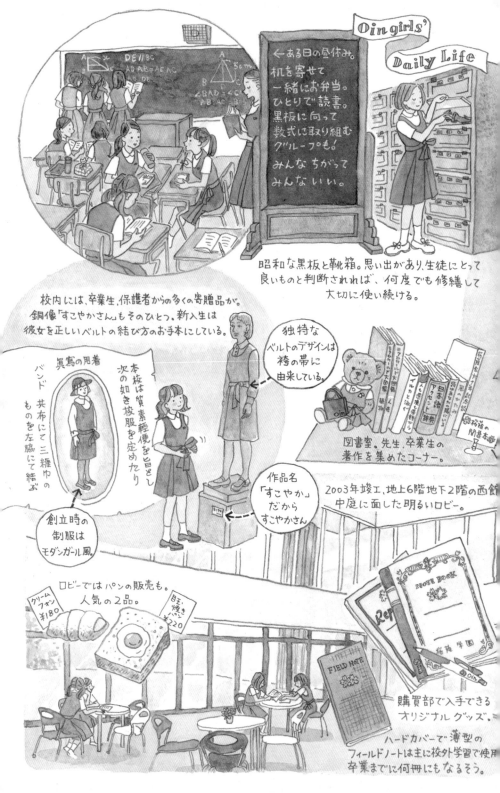

Oin girls' Daily Life

←ある日の昼休み。
机を寄せて
一緒にお弁当。
ひとりで読書。
黒板に向って
数式に取り組む
グループも!
みんなちがって
みんないい。

昭和な黒板と靴箱。思い出があり、生徒にとって
良いものと判断されれば、何度でも修繕して
大切に使い続ける。

校内には、卒業生、保護者からの多くの寄贈品が。
銅像「すこやかさん」もそのひとつ。新入生は
彼女を正しいベルトの結び方のお手本にしている。

独特な
ベルトのデザインは
袴の帯に
由来している。

眞寫の用着

バンド 共布にて三糎中の
ものを左脇にて結ぶ

本校は質素軽便を旨とし
次の如き校服を定めたり

作品名
「すこやか」
だから
すこやかさん

創立時の
制服は
モダンガール風

図書室。先生、卒業生の
著作を集めたコーナー。

2003年竣工、地上6階地下2階の西館
中庭に面した明るいロビー。

ロビーではパンの販売も。
人気の2品。

クリーム
フォン
¥180

玉子焼きパン
¥220

NOTE BOOK

FIELD NOTE

購買部で入手できる
オリジナルグッズ。

ハードカバーで薄型の
フィールドノートは主に校外学習で使用
卒業までに何冊にもなるそう。

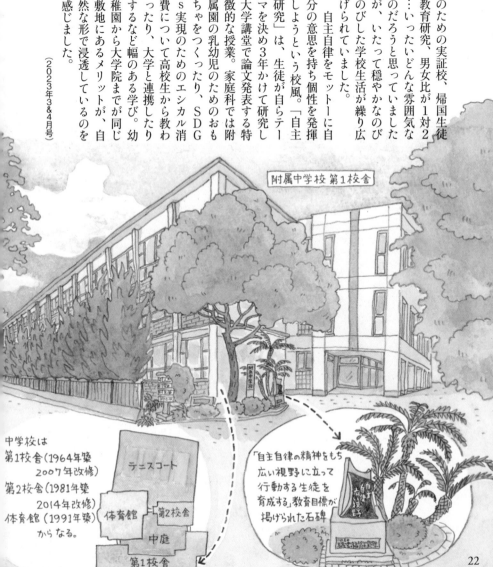

お茶の水女子大学
附属中学校

東京都文京区／共学校（高校は女子校）

国立大附属の
メリットをフル活用。

1

1882年に創設された東京女子師範学校が前身の、国立校では最古の中学校。クラス名も蘭菊梅に帰国生特設クラスの竹（1年。2年以降は一般生と混合クラスの松）とクラシック（といっても実際にはRKUTとアルファベット呼びでしたが）。中等教育の実践的研究のための実証校、帰国生徒教育研究、男女比が1対2…いったいどんな雰囲気なのだろうと思っていましたが、いたって穏やかなのびのびした学校生活が繰り広げられていました。

自主自律をモットーに自分の意思を持ち個性を発揮しようという校風。「自主研究」は、生徒が自らテーマを決め3年かけて研究し大学講堂で論文発表する特徴的な授業。家庭科では附属園の乳幼児のためのおもちゃをつくったり、SDGs実現のためのエシカル消費について高校生から教わったり、大学と連携したりするなど幅のある学び。幼稚園から大学院までが同じ敷地にあるメリットが、自然な形で浸透しているのを感じました。

（2023年3&4月号）

附属中学校 第1校舎

中学校は
第1校舎（1964年築
　　　　2007年改修）
第2校舎（1981年築
　　　　2014年改修）
体育館（1991年築）
からなる。

テニスコート
第2校舎
体育館
中庭
第1校舎

「自主自律の精神をもち広い視野に立って行動する生徒を育成する」教育目標が掲げられた石碑

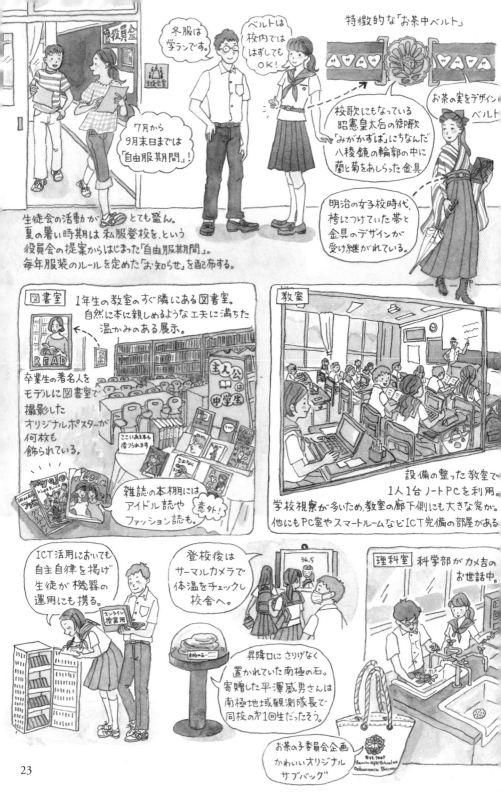

特徴的な「お茶中ベルト」

校歌にもなっている昭憲皇太后の御歌「みがかずば」にちなんだ八稜鏡の輪郭の中に蘭と菊をあしらった金具

お茶の実をデザインしたベルト

明治の女子校時代、袴につけていた帯と金具のデザインが受け継がれている。

冬服は学ランです。

ベルトは校内でははずしてもOK!

7月から9月末日までは「自由服期間」！

生徒会の活動がとても盛ん。
夏の暑い時期は私服登校を、という役員会の提案からはじまった「自由服期間」。毎年服装のルールを定めた「お知らせ」を配布する。

図書室

1年生の教室のすぐ隣にある図書室。
自然に本に親しめるような工夫に満ちた温かみのある展示。

READ

卒業生の著名人をモデルに図書室で撮影したオリジナルポスターが何枚も飾られている。

主人公は中学生

ここにある本も借りられます

雑誌の本棚にはアイドル誌やファッション誌も。

意外！

教室

設備の整った教室で1人1台ノートPCを利用。
学校視察が多いため、教室の廊下側にも大きな窓が。
他にもPC室やスマートルームなどICT完備の部屋がある

ICT活用においても自主自律を掲げ生徒が機器の運用にも携る。

スタンライン授業用

登校後はサーマルカメラで体温をチェックし校舎へ。

36.5

昇降口にさりげなく置かれていた南極の石。
寄贈した平澤威男さんは南極地域観測隊長で同校の第1回生だったそう。

理科室

科学部がカメ吉のお世話中。

お茶の子委員会企画かわいいオリジナルサブバッグ

23

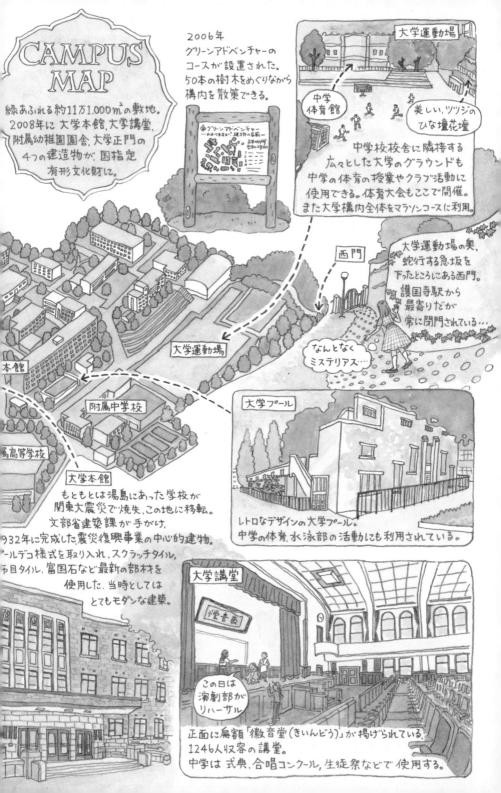

CAMPUS MAP

緑あふれる約11万1,000㎡の敷地。
2008年に 大学本館、大学講堂、
附属幼稚園園舎、大学正門の
4つの建造物が、国指定
有形文化財に。

2006年
グリーンアドベンチャーの
コースが設置された。
50本の樹木をめぐりながら
構内を散策できる。

大学運動場

中学
体育館

美しい、ツツジの
ひな壇花壇

中学校校舎に隣接する
広々とした大学のグラウンドも
中学の体育の授業やクラブ活動に
使用できる。体育大会もここで開催。
また大学構内全体をマラソンコースに利用。

西門

大学運動場の奥、
蛇行する急坂を
下ったところにある西門。
護国寺駅から
最寄りだが
常に閉門されている…

なんとなく
ミステリアス…

大学運動場

本館

附属中学校

高等学校

大学本館

もともとは湯島にあった学校が
関東大震災で焼失、この地に移転。
文部省建築課が手がけ、
1932年に完成した、震災復興事業の中心的建物。
アールデコ様式を取り入れ、スクラッチタイル、
市目タイル、富国石など最新の部材を
使用した、当時としては
とてもモダンな建築。

大学プール

レトロなデザインの大学プール。
中学の体育、水泳部の活動にも利用されている。

大学講堂

音楽堂

この日は
演劇部が
リハーサル

正面に扁額「徽音堂（きいんどう）」が掲げられている。
1246人収容の講堂。
中学は 式典、合唱コンクール、生徒祭などで 使用する。

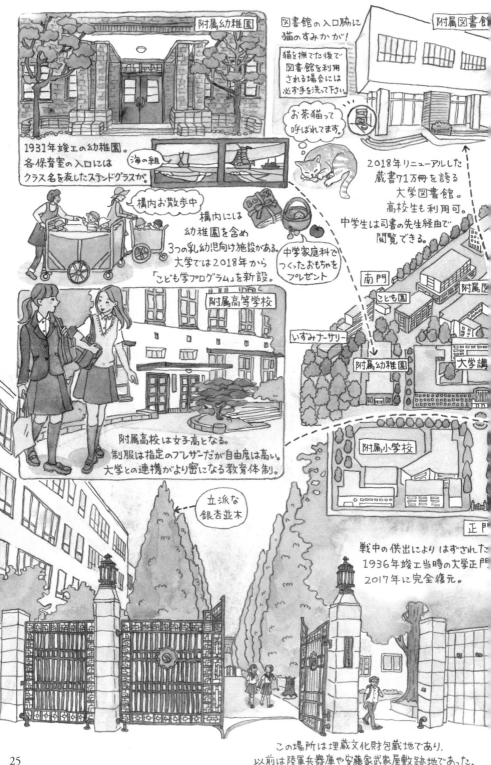

附属幼稚園

図書館の入口脇に猫のすみかが！

附属図書館

猫を撫でた後で図書館を利用される場合には必ず手を洗って下さい。

お茶猫って呼ばれてます。

1931年竣工の幼稚園。各保育室の入口にはクラス名を表したステンドグラスが。

海の組

2018年リニューアルした蔵書71万冊を誇る大学図書館。高校生も利用可。中学生は司書の先生経由で閲覧できる。

構内お散歩中

構内には幼稚園を含め3つの乳幼児向け施設がある。大学では2018年から「こども学プログラム」を新設。

中学家庭科でつくったおもちゃをプレゼント

南門

こども園

いずみナーサリー

附属幼稚園

附属図

大学講

附属高等学校

附属高校は女子高となる。制服は指定のブレザーだが自由度は高い。大学との連携がより密になる教育体制。

立派な銀杏並木

附属小学校

正門

戦中の供出によりはずされた1936年竣工当時の大学正門2017年に完全復元。

この場所は埋蔵文化財包蔵地であり、以前は陸軍兵器庫や安藤家武家屋敷跡地であった。

開成

東京都荒川区／男子校

伝統を未来へつなげる
質実剛健かつ
切磋琢磨を促す校舎。

1

1871年の創立以来、優秀な人々を輩出し続けている屈指の伝統校。勉強クン集結と思いきや、春の時期に校内に入ると、様々な場所で熱心に取り組んでいる活動のほとんどが運動会のため。ボーッとしている生徒が見当たらない…。運動会は一大プロジェクト。団結してこれを成功させる経験こそが同校の最大の強み、ということが納得できる光景です。

校地は中高が道をはさんで別々の敷地にあり、1997年築の中学校舎は外光を取り込むモダンなデザインですが、築40年近くの高校校舎は最近の生徒の多彩な活動に追いつけない状況も。現在2025年竣工を目処に建て替えが計画されています（もちろん運動会のためにグラウンドは常に使える状態での建築進行）。12年から計画に携わった先生からは「校舎は船と似ている。どんな旅をするか、どこまで行けるかは乗る生徒次第。その真価を発揮できる船を設計したい」と印象的なお話が。同校の更なる推進力となる新しい船造りがもうすぐはじまります。

（2018年5月号）

※高校新校舎は2021年に完成、高校新図書館などは2023年に完成予定。

西日暮里駅のホームからも良く見える校舎。校章は「ペンは剣よりも強し」の格言を図案化したもので1886年から使われている。

渋い黒ボタン&輝く襟章。襟章は中学が金、高校は銀になる。

ペン剣マークがついている。それだけで…かっこいい イベント等で販売されるオリジナルグッズは充実の品揃え。

JY 08 西日暮里 にしにっぽり 니시닛포리
日暮里 Nippori
田端 Tabata
Nishi-Nippori

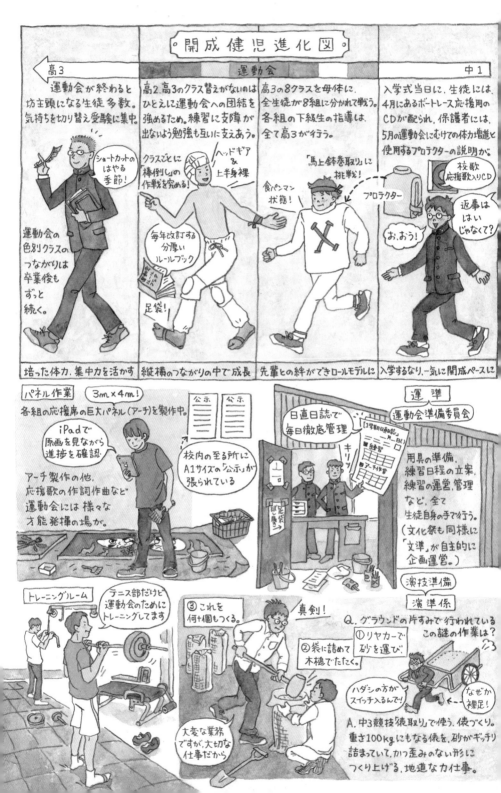

・開成健児進化図・

高3	運動会		中1

高3

運動会が終わると坊主頭になる生徒多数。気持ちを切り替え受験に集中。

ショートカットのはやる季節！

運動会の色別クラスのつながりは卒業後もずっと続く。

培った体力、集中力を活かす

運動会

高2、高3のクラス替えがないのはひとえに運動会への団結を強めるため。練習に支障が出ないよう勉強も互いに支えあう。

クラスごとに「棒倒し」の作戦を究める！

ヘッドギア＆上半身裸

毎年改訂する分厚いルールブック

足袋！

縦横のつながりの中で成長

高3の8クラスを母体に、全生徒が8組に分かれて戦う。各組の下級生の指導は、全て高3が行う。

「馬上鉢巻取り」に挑戦！

食パンマン状態！

プロテクター

先輩との絆ができロールモデルに

中1

入学式当日に、生徒には、4月にあるボートレース応援用のCDが配られ、保護者には、5月の運動会にむけての体力増進と使用するプロテクターの説明が。

校歌応援歌入りCD

返事は「はい」じゃなくて？

お、おう！

入学するなり、一気に開成ペースに

パネル作業　3m×4m！

各組の応援席の巨大パネル（アーチ）を製作中。

iPadで原画を見ながら進捗を確認。

アーチ製作の他、応援歌の作詞作曲など運動会には様々な才能発揮の場が。

公示

校内の至る所にA1サイズの「公示」が張られている

運準

運動会準備委員会

日直日誌で毎日徹底管理

キリッ

用具の準備、練習日程の立案、練習の運営、管理など、全て生徒自身の手で行う。（文化祭も同様に「文準」が自主的に企画運営。）

トレーニングルーム

テニス部だけど運動会のためにトレーニングしてます

③これを何十個もつくる。

真剣！

②袋に詰めて木槌でたたく。

大変な業務ですが、大切な仕事だから

ハダシの方がスイッチ入るんで！

演技準備

演準係

Q. グラウンドの片すみで行われているこの謎の作業は？

①リヤカーで砂を運び、

なぜか裸足！

A. 中3競技「俵取り」で使う、俵づくり。重さ100kgにもなる俵を、砂がギッチリ詰まっていて、かつ歪みのない形につくり上げる、地道な力仕事。

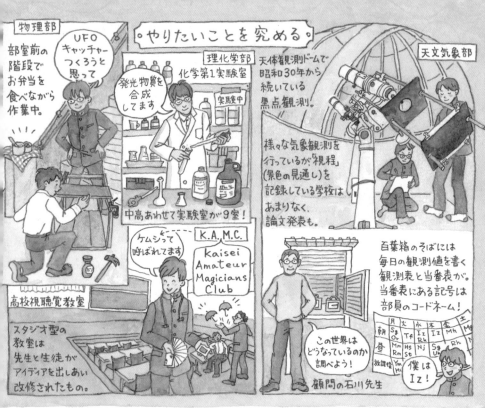

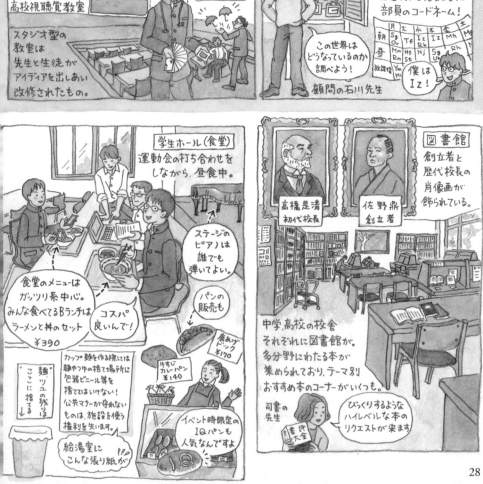

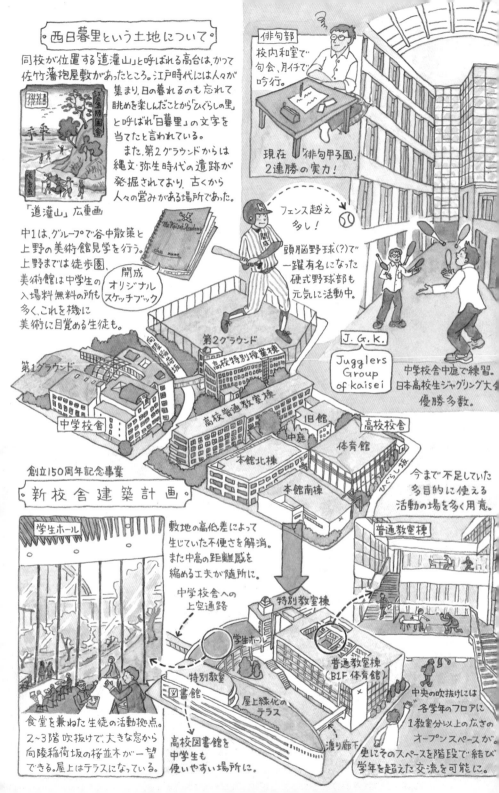

・西日暮里という土地について・

同校が位置する「道灌山」と呼ばれる高台は、かつて佐竹藩抱屋敷があったところ。江戸時代には人々が集まり、日の暮れるのも忘れて眺めを楽しんだことから「ひぐらしの里」と呼ばれ「日暮里」の文字を当てたと言われている。

また、第2グラウンドからは縄文・弥生時代の遺跡が発掘されており、古くから人々の営みがある場所であった。

「道灌山」広重画

中1は、グループで谷中散策と上野の美術館見学を行う。上野までは徒歩圏、美術館は中学生の入場料無料の所も多く、これを機に美術に目覚める生徒も。

開成オリジナルスケッチブック

俳句部

校内和室で句会、月イチで吟行。

現在「俳句甲子園」2連勝の実力!

フェンス越え多し!

頭脳野球(?)で一躍有名になった硬式野球部も元気に活動中。

J.G.K.
Jugglers Group of kaisei

中学校舎中庭で練習。日本高校生ジャグリング大会優勝多数。

第1グラウンド
第2グラウンド
高校特別授業棟
中学校舎
高校普通教室棟
旧館
中庭
高校校舎
本館北棟
体育館
本館南棟
ひぐらし坂

今まで不足していた多目的に使える活動の場を多く用意。

創立150周年記念事業
・新校舎建築計画・

敷地の高低差によって生じていた不便さを解消。また中高の距離感を縮める工夫が随所に。

中学校舎への上空通路

特別教室棟

学生ホール

食堂を兼ねた生徒の活動拠点。2〜3階吹抜けで、大きな窓から向陵稲荷坂の桜並木が一望できる。屋上はテラスになっている。

学生ホール
特別教室
図書館
屋上緑化のテラス

高校図書館を中学生も使いやすい場所に。

普通教室棟
(B1F体育館)

渡り廊下

普通教室棟

中央の吹抜けには各学年のフロアに1教室分以上の広さのオープンスペースが。更にそのスペースを階段で結び、学年を超えた交流を可能に。

はじまりは1847年京都御所に開講した学習所。華族学校の時代を経て現在に至る同校。日本の私学の中でも古い歴史を持つ学校です。目白駅から徒歩30秒。東京ドーム4・4個分の広さのキャンパスには、開校以前からの江戸時代の史跡、戦前の官立学校時代の校舎、昭和の代表的建築家の作品

まで様々な時代の貴重な建造物が点在しています。またキャンパスの南側には武蔵野台地の手つかずの自然が残っていて、木々に囲まれた池のあたりにはタヌキ、テン、ハクビシンなどが生息しているそう。豊島区で最大級の緑地である森の中にいると、すぐ近くを山手線が走っていることが不思議に感じるほど。中・高等科の生徒は、毎日このような歴史ある建物と自然を間近に見ながら学校生活を送るのです。都心にあってこれはすごいことですよね。

「生徒はおおらかですね」と先生。興味あることを楽しみながら極め、専門領域に達するタイプが多いそう。本物に触れながら可能性を育める環境でした。

（2017年1&2月号）

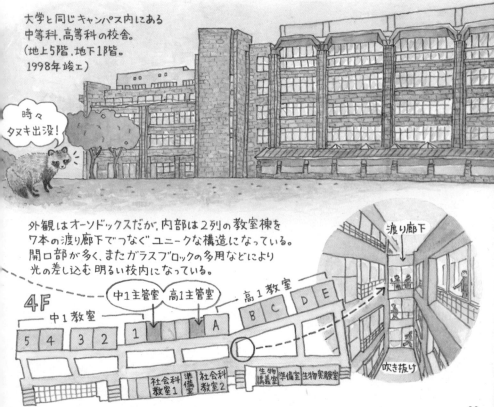

大学と同じキャンパス内にある中等科、高等科の校舎。（地上5階、地下1階。1998年竣工）

時々タヌキ出没！

外観はオーソドックスだが、内部は2列の教室棟を7本の渡り廊下でつなぐユニークな構造になっている。開口部が多く、またガラスブロックの多用などにより光の差し込む明るい校内になっている。

渡り廊下

吹き抜け

4F 中1主管室 高1主管室 高1教室

中1教室 A B C D E

5 4 3 2 1

社会科教室1 準備室 社会科教室2 生物講義室 準備室 生物実験室

授業前後のあいさつの時は上着着用が決まり。授業中上着を脱ぐ場合は、挙手して許可をもらう。

災害時に備えて、頑丈につくられたオリジナル机

ちなみにランドセルも学習院初等科が発祥。

「学習院生徒像」がお出迎え。皇太子殿下の中等科ご卒業を記念して1978年に建てられたもの。

元祖詰襟

制服は1879年海軍の服装をモデルにつくられたもので、日本で学生の制服を定めたのは学習院が最初。

旧制中学の時代から理数系教育に力を入れてきた学習院。物理、化学、生物、地学それぞれの科目に実験室と講義室が備わり、合計8室の理科教室がある。

主管室

教員室とは別に、各学年教室の近くに「主管室」という部屋があるのが同校の特徴。

5人の主管（担任）が協力して学年全体を見守る方針。生徒たちとの距離も近く細やかな指導がされている。

休み時間ごとにたくさんの生徒が訪れる

地学実験室

生徒制作の大きな模型が天井から下がる地学実験室。教卓には鉱物に混じって生徒が採集した化石やピカピカの土だんごまで！楽しい授業が行なわれていることが想像できます。

地学担当の先生。地学部は部員数100人を超える人気のクラブだそう。

食堂
人気メニューは…

←直径25cm→は、ありそう！

唐マヨ丼（大盛り）　カツカレー（大盛り）

売店
この赤い布は…

学習院名物
沼津游泳などで使用する赤褌であります。

学習院大学オリジナルキャラクター「さくまサン」グッズも充実。

さくら×くまで「さくまサン」

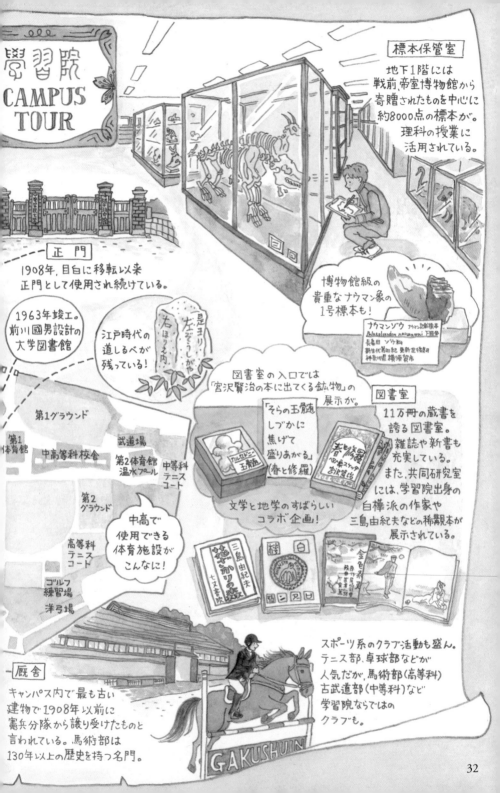

學習院 CAMPUS TOUR

標本保管室
地下1階には戦前帝室博物館から寄贈されたものを中心に約8000点の標本が。理科の授業に活用されている。

正門
1908年、目白に移転以来正門として使用され続けている。

1963年竣工。前川國男設計の大学図書館

江戸時代の道しるべが残っている!
是ヨリ左ぞうしがや 右ほりの内

博物館級の貴重なナウマン象の1号標本も!
ナウマンゾウ ナウマン記念標本
Palaeoloxodon naumanni 下顎骨
長鼻目 ゾウ科
新生代第四紀 更新世後期
神奈川県横須賀市

図書室の入口では「宮沢賢治の本に出てくる鉱物」の展示が。

図書室
11万冊の蔵書を誇る図書室。雑誌や新書も充実している。また、共同研究室には、学習院出身の白樺派の作家や三島由紀夫などの稀覯本が展示されている。

「そらの玉髄しづかに焦げて盛りあがる」(春と修羅)
カルセドニー 玉髄

文学と地学のすばらしいコラボ企画!

第1グラウンド
第1体育館
中高等科校舎
武道場
第2体育館 温水プール
中等科テニスコート
第2グラウンド
高等科テニスコート
ゴルフ練習場
洋弓場

中高で使用できる体育施設がこんなに!

三島由紀夫
白樺
金色夜叉

厩舎
キャンパス内で最も古い建物で1908年以前に憲兵分隊から譲り受けたものと言われている。馬術部は130年以上の歴史を持つ名門。

スポーツ系のクラブ活動も盛ん。テニス部、卓球部などが人気だが、馬術部(高等科)古武道部(中等科)など学習院ならではのクラブも。

GAKUSHUIN

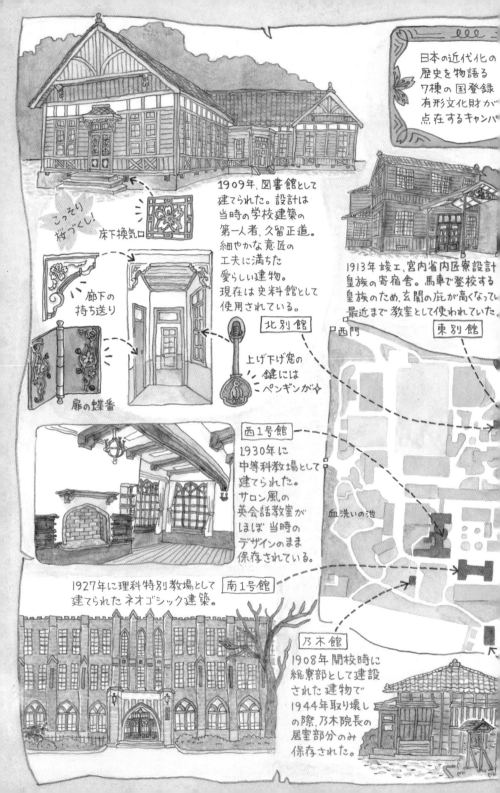

1909年、図書館として建てられた。設計は当時の学校建築の第一人者、久留正道。細やかな意匠の工夫に満ちた愛らしい建物。現在は史料館として使用されている。

こっそり桜づくし!

床下換気口

廊下の持ち送り

扉の蝶番

北別館

上げ下げ窓の鍵にはペンギンが◇

西門

1913年竣工。宮内省内匠寮設計 皇族の寄宿舎。馬車で登校する皇族のため、玄関の庇が高くなってい 最近まで教室として使われていた。

東別館

西1号館

1930年に中等科教場として建てられた。サロン風の英会話教室がほぼ当時のデザインのまま保存されている。

血洗いの池

1927年に理科特別教場として建てられたネオゴシック建築。

南1号館

乃木館

1908年開校時に総寮部として建設された建物で1944年取り壊しの際、乃木院長の居室部分のみ保存された。

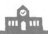

学習院女子

東京都新宿区／女子校

最新の校舎と、制服の胸に
輝く八重桜の徽章(きしょう)は
受け継がれる伝統の象徴。

京都の学習所にまでさかのぼることができる長い歴史を持ち、名称や校地を変えつつ現在に至る同校。入学時には社会科で学校の歴史を学び校内の史跡を巡ることで学校への誇りが芽生えるそう。

昭憲皇太后から賜った御歌「金剛石 水は器」の挨拶、作法の授業などからお嬢様学校の印象を受けますが、その教育方針は「いまを生きる女性にふさわしい品性と知性を身につける」という先進性を感じさせるもの。卒業生にはオノ・ヨーコ、白州正子、朝吹登水子、最近では安藤サクラなど、型にはまらず自由に羽ばたく人々が名を連ねています。

例年約60％の生徒が学習院大へ内部進学していますが、医歯薬系から芸術系まで他大学進学にもきめ細かく対応し実績を上げている同校。4棟に分かれていた教室を2010年完成の本館1棟に集約。渡り廊下で特別教室のあるF館、新築の総合体育館ともつながり格段に機能的に。教育環境が整った校舎から元気な声が響きます。

（2017年11月号）
※2017年に総合体育館、2018年にテニスコート6面が完成。

北門の周辺には桜や八重桜の木が何本も植えられている。

北門からの眺め。
豊かな緑の中に佇む新旧の校舎。
本館設計の際には、切妻の瓦屋根や深い色合いのレンガタイルを採用し、キャンパスの景色に調和し、歴史を継承する、魅力ある校舎となることを目指した。

八重桜のマーク

ごきげんよう！

八重桜の刺繍

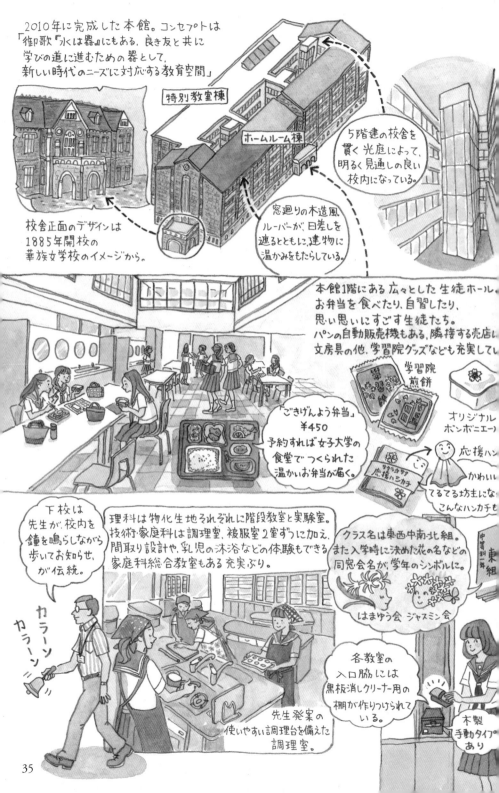

2010年に完成した本館。コンセプトは「御歌『水くは器』にもある, 良き友と共に学びの道に進むための器として, 新しい時代のニーズに対応する教育空間」

特別教室棟

ホームルーム棟

5階建の校舎を貫く光庭によって, 明るく見通しの良い校内になっている。

校舎正面のデザインは1885年開校の華族女学校のイメージから。

窓廻りの木造風ルーバーが, 日差しを遮るとともに, 建物に温かみをもたらしている。

本館1階にある広々とした生徒ホール。お弁当を食べたり, 自習したり, 思い思いにすごす生徒たち。パンの自動販売機もある。隣接する売店は文房具の他, 学習院グッズなども充実してい

学習院煎餅

オリジナルボンボニエール

「ごきげんよう弁当」¥450 予約すれば女子大学の食堂でつくられた温かいお弁当が届く。

応援ハン かわいい てるてる坊主にな こんなハンカチも

下校は先生が, 校内を鐘を鳴らしながら歩いてお知らせ, が伝統。

カラーン カラーン

理科は物化生地それぞれに階段教室と実験室。技術・家庭科は調理室, 被服室2室ずつに加え, 間取り設計や, 乳児の沐浴などの体験もできる家庭科総合教室もある充実ぶり。

クラス名は東西中南北組。また入学時に決めた花の名などの同窓会名が, 学年のシンボルに。

はまゆう会 ジャスミン会

各教室の入口脇には黒板消しクリーナー用の棚が作りつけられている。

先生発案の使いやすい調理台を備えた調理室。

木製手動タイプあり

35

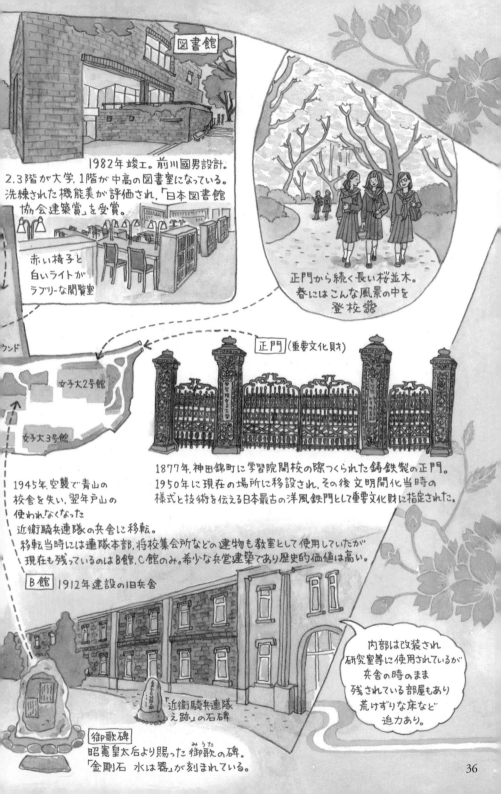

図書館

1982年竣工。前川國男設計。
2.3階が大学、1階が中高の図書室になっている。
洗練された機能美が評価され、「日本図書館
協会建築賞」を受賞。

赤い椅子と
白いライトが
ラブリーな閲覧室

正門から続く長い桜並木。
春にはこんな風景の中を
登校🌸

女子大2号館

女子大3号館

正門 (重要文化財)

1877年、神田錦町に学習院開校の際つくられた鋳鉄製の正門。
1950年に現在の場所に移設され、その後 文明開化当時の
様式と技術を伝える日本最古の洋風鉄門として重要文化財に指定された。

1945年、空襲で青山の
校舎を失い、翌年戸山の
使われなくなった
近衛騎兵連隊の兵舎に移転。
移転当時には連隊本部、将校集会所などの建物も教室として使用していたが
現在も残っているのはB館、C館のみ。希少な兵営建築であり歴史的価値は高い。

B館 1912年建設の旧兵舎

内部は改装され
研究室等に使用されているが
兵舎の時のまま
残されている部屋もあり
荒けずりな床など
迫力あり。

「近衛騎兵連隊
え跡」の石碑

御歌碑
昭憲皇太后より賜った 御歌の碑。
「金剛石 水は器」が刻まれている。

36

ブロックフレーテ(リコーダー)アンサンブル部。コンテストでの受賞歴も多い。

日舞部、仕舞部、茶道部は第二体育館にある和室で活動。

日本画教室がある学校ははじめて!

この日、グラウンドではソフトボール部が練習中。

F館には西洋画教室と工芸教室が3室分ずつ。本館の美術室、日本画教室も合わせると8室もの美術系教室が。音楽教育も充実し、自分の表現を伸ばすための環境が整っている。また、日本の伝統に触れる活動も多い。

総合体育館完成後はテニスコートに

1Fプール 2Fアリーナの体育館が9月に完成

第一体育館
プール
バレーコート
バスケットコート
図書
F館
総合体育館
本館
C館
第二体育館
部室棟
北門
笠石
永田町

F館3階の窓からは森のむこうに新宿の高層ビル群が見える。

お隣の早稲田大学でも、庭園の滝の遺構が発掘されている。

1873年に軍用地となる以前、このあたりは尾張徳川家下屋敷で、東京ドーム27個分の広大な大名庭園だったそう。F館の眼下の森には大きな池の名残りの水脈が残っている。(この池を掘った残土でつくった築山が、隣接する戸山公園に「箱根山」という名で現存。)総合体育館建設の際にはこの屋敷の花壇跡、近衛騎兵連隊の地下倉、さらに奈良時代の竪穴式住居跡が発掘された。歴史の移りかわりを見つめてきた土地である。

華族女学校正門の門柱に置かれていたもの。

C館
旧炊事場・風呂場

レンガ造平屋建。現在は同窓会(常磐会)が使用している。

鐘

第一次世界大戦時のドイツの軍艦のものらしい…

戸山移転時に、宮内庁から寄贈され、かつて始業終業時に打っていたもの。

緑

多い静かな住宅街に馴染む落ちついた佇まい。レンガ敷きの校内に進むと招き入れられるように左右に配置された校舎がとても好ましい印象。ゴージャスな最新設備でもなく歴史的価値のある建築でもないのですが何だか居心地が良い、心をくすぐる校舎です。見まわすと、らせん階段を談笑しながら降りてくる白衣の集団。ベンチに座りスケッチをしている2人組、球技に夢中なグループ、と色々な姿が目に入り楽しい学校生活のショーケースのよう。

吉祥女子の特徴は、理系などの実績を伸ばしながら芸術系の設備や指導も充実という多様性。女の子のなりたい職業に必ず上がる先生、医師、デザイナー、ピアニスト…この学校なら何にでもなれそうです。実際、希望の進路に進めた卒業生の割合が高く、満足度も高いとのこと。

クラブも行事も楽しいし夢を叶えるために勉強もがんばる！ そんな様々な個性の生徒たちを細やかにフォローする先生たち。敷地は決して広くないけれど懐の広い学校でありました。

(2017年3&4月号)

※校内の各施設、シンボル、影像や教育課程（授業内容）は、変更しているものがある。特に、2020年度に中学生の指定かばんは廃止され、現在は中高ともに自由化。屋上庭園は現在工事中で部活動等で使えるフリースペースになる予定。芸術系（音楽）は系から〔では、選択科目まで〕げける〕。

最寄駅は 中央線 吉祥寺から一駅の 西荻窪駅。
車窓から良く見える本館は 2003年 竣工。
欧風のリバイバルスタイルが目を引く。

「きっしょう」と
呼ばれることも多いが
ここにあるように
「きちじょう」が
正式呼称。

高校からは
指定バッグ
以外もOK！

制服は
スボンを選ぶ
こともできる

38

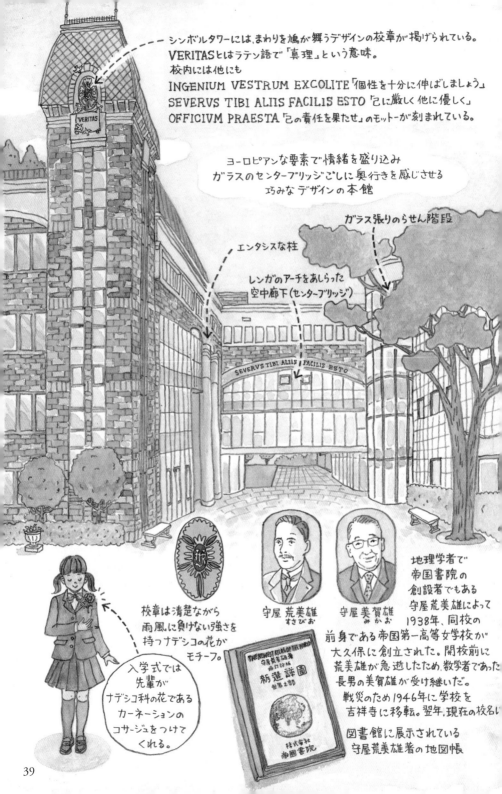

シンボルタワーには、まわりを鳩が舞うデザインの校章が掲げられている。
VERITASとはラテン語で「真理」という意味。
校内には他にも
INGENIUM VESTRUM EXCOLITE「個性を十分に伸ばしましょう」
SEVERVS TIBI ALIIS FACILIS ESTO「己に厳しく他に優しく」
OFFICIVM PRAESTA「己の責任を果たせ」のモットーが刻まれている。

ヨーロピアンな要素で情緒を盛り込み
ガラスのセンターブリッジごしに奥行きを感じさせる
巧みなデザインの本館

ガラス張りのらせん階段

エンタシスな柱

レンガのアーチをあしらった
空中廊下(センターブリッジ)

SEVERVS TIBI ALIIS FACILIS ESTO

守屋 荒美雄
すさびお

守屋 美賀雄
みかお

校章は清楚ながら
雨風に負けない強さを
持つナデシコの花が
モチーフ。

入学式では
先輩が
ナデシコ科の花である
カーネーションの
コサージュをつけて
くれる。

地理学者で
帝国書院の
創設者でもある
守屋荒美雄によって
1938年、同校の
前身である帝国第一高等女学校が
大久保に創立された。開校前に
荒美雄が急逝したため、数学者であった
長男の美賀雄が受け継いだ。
戦災のため1946年に学校を
吉祥寺に移転。翌年、現在の校名に

図書館に展示されている
守屋荒美雄著の地図帳

THE NEWEST ATLAS OF THE WORLD
守屋荒美雄
修訂改版
新選詳圖
東亜上部

株式会社
帝國書院

39

NADESHIKO DAYS

屋上庭園
大きな木が根づき、こんもりとした丘もあり、本当の公園のよう。この日はシートを敷いてピクニックランチを楽しむグループが。

晴れた日には→
富士山も見える!

図書館
蔵書70000冊。
生徒のリクエストにも積極的に応える。
「ブラウジングエリア」
〈靴を脱いでくつろいだ姿勢で本が読めるコーナー〉が人気。

グリーンコート
生徒には「グリコ」と呼ばれている人工芝の校庭。体育系クラブ活動が盛ん。

クッション
床暖房完備!

アトリエ
可動式の壁で3つに仕切ることのできる大きなアトリエ。他に工芸室、美術室も。美大希望者に向けて本格的な指導が行われている。

石膏像、なんと
50体以上保有!

北館

グリーンコート

祥文館

2号館

1号館
屋上庭園

6号館
吉祥ホール

3号館
図書館
理科室

8号館
体育館

5号館
カフェテリア

7号館
プール
アトリエ

正門

化学室
興味を喚起する実験を積極的に取り入れた授業を展開。
今日はプリンを実際につくって「たんぱく質の凝固」について調べる実験。

たんぱく質
でんぷん

もちろん
実験後のプリンは
生徒がおいしく
いただきます!

MILK MILK

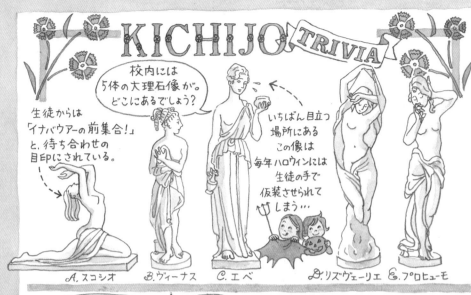

KICHIJO TRIVIA

校内には
5体の大理石像が。
どこにあるでしょう?

生徒からは
「イナバウアーの前集合!」
と、待ち合わせの
目印にされている。

いちばん目立つ
場所にある
この像は
毎年ハロウィンには
生徒の手で
仮装させられて
しまう…

A. スコシオ　　B. ヴィーナス　　C. エベ　　D. リズヴェーリエ　　E. プロヒューモ

センターブリッジに置かれた
丸テーブルと椅子は?

先生との交流スペース。
生徒が気軽に
質問や相談
できる空間に
なっている。

ヴァイオリンが
50本!

中学の音楽の授業では全員分のヴァイオリンを用意。
音楽室2、ソルフェージュ室1、レッスン室6の
9室の音楽系教室があり、
課外授業、芸術選択の生徒に対応。

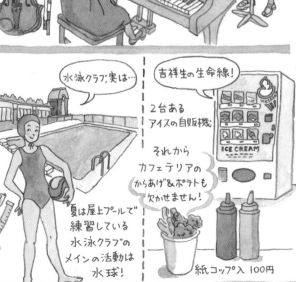

水泳クラブ、実は…

吉祥生の生命線!

2台ある
アイスの自販機

それから
カフェテリアの
からあげ&ポテトも
欠かせません!

夏は屋上プールで
練習している
水泳クラブの
メインの活動は
水球!

紙コップ入 100円

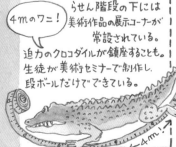

4mのワニ!

らせん階段の下には
美術作品の展示コーナーが
常設されている。
迫力のクロコダイルが鎮座することも。
生徒が美術セミナーで制作し、
段ボールだけでできている。

←4m→

大理石像は、A/8号館1F図書館側 B/5号館2F
C/エントランスホール D/8号館ラウンジ E/6号館ホールにあります。

41

慶應義塾普通部

神奈川県横浜市／男子校

歴史に見守られながら
晴れやかな未来を目指す
光と風に満ちた校舎。

日吉駅を大学と反対側の西口に出ると目に入る「普通部通り」というアーチ。普通部という校名は福澤諭吉の『学問のすゝめ』にある「普く通ずる」からの由緒あるネーミング。賑やかな大学キャンパスとは対照的な緑深い静かな住宅街に校舎はあります。1951年に建てられた日本の近代建築の草分け的

存在、谷口吉郎設計の校舎を2015年に建て替え。シンプルで端正な旧校舎のデザインを継承しながらも、以前の1・3倍の広さの教室に幅70cmの特注の机。普通教室の廊下を挟んで向かい側には同じ数の教室を用意するなど、ゆとりのある空間構成に。全教室に電子黒板など最新のICT環境も導入。

明るく開放的な校内で生徒の皆さんはまさに「自由闊達」な学校生活を送っています。先生が通りかかると口々に話しかけ、周りに集まる様子も微笑ましく、一方、授業は熱心そのもの。伸びしろたっぷりの中学時代、自分のやりたいことを追究し屈託なくぐんぐん成長していく普通部生でした。

（2018年10月号）

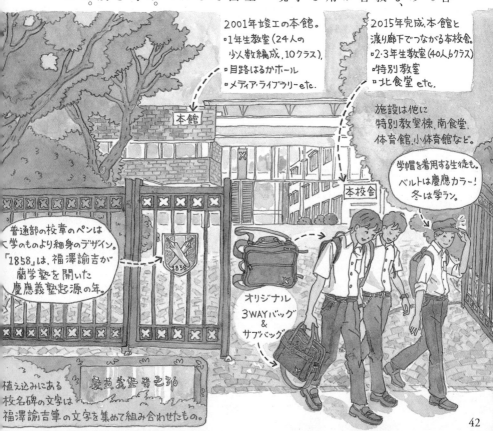

2001年竣工の本館。
□1年生教室（24人の少人数編成、10クラス）
□目路はるかホール
□メディア・ライブラリーetc.

2015年完成、本館と渡り廊下でつながる本校舎。
□2・3年生教室（40人、6クラス）
□特別教室
□北食堂 etc.

本館

施設は他に
特別教室棟、南食堂、体育館、小体育館など。

本校舎

学帽を着用する生徒も。
ベルトは慶應カラー！
冬は学ラン。

普通部の校章のペンは大学のものより細身のデザイン。
「1858」は、福澤諭吉が蘭学塾を開いた慶應義塾起源の年。

オリジナル
3WAYバッグ
＆
サブバッグ

植え込みにある
校名碑の文字は
福澤諭吉筆の文字を集めて組み合わせたもの。

慶應義塾普通部

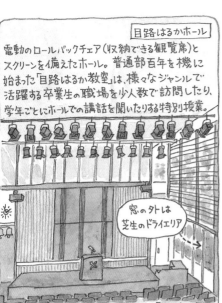

目路はるかホール

電動のロールバックチェア（収納できる観覧席）と
スクリーンを備えたホール。普通部百年を機に
始まった「目路はるか教室」は、様々なジャンルで
活躍する卒業生の職場を少人数で訪問したり、
学年ごとにホールでの講話を聞いたりする特別授業。

窓の外は
芝生のドライエリア

「目路はるか」というネーミングは「普通部の歌」
（佐藤春夫作詞）の歌詞「まなこをあげて あふぐ
青空、希望は高し 目路ははるけし」からの引用。

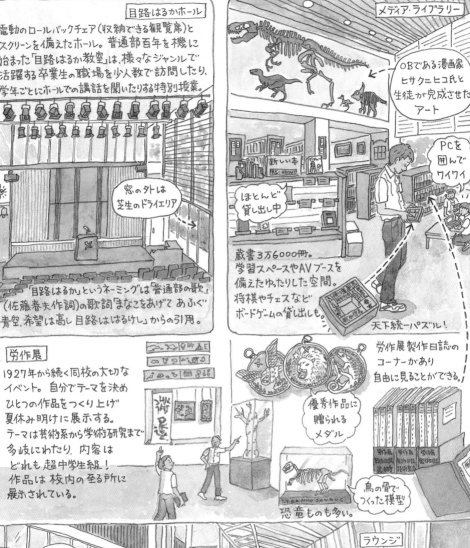

メディア・ライブラリー

OBである漫画家
ヒサクニヒコ氏と
生徒が完成させた
アート

PCを
囲んで
ワイワイ

新しい本

ほとんど
貸し出し中

蔵書3万6000冊。
学習スペースやAVブースを
備えたゆったりした空間。
将棋やチェスなど
ボードゲームの貸し出しも。

天下統一パズル！

労作展製作日誌の
コーナーがあり
自由に見ることができる。

労作展

1927年から続く同校の大切な
イベント。自分でテーマを決め
ひとつの作品をつくり上げ
夏休み明けに展示する。
テーマは芸術系から学術研究まで
多岐にわたり、内容は
どれも超中学生級！
作品は校内の至る所に
展示されている。

優秀作品に
贈られる
メダル

鳥の骨で
つくった模型

恐竜ものも多い。

教員室

地下から3Fまで貫通する
スケルトンな階段が
校内に光と風を導く。

ラウンジ

ガラス張りのラウンジ。
ウッドデッキに芝生のテラス…
カフェのような このスペースは
本館3Fの教員室前のラウンジ。
校内は全体にゆとりのある作りで
生徒が集えるラウンジがいくつも用意されている。

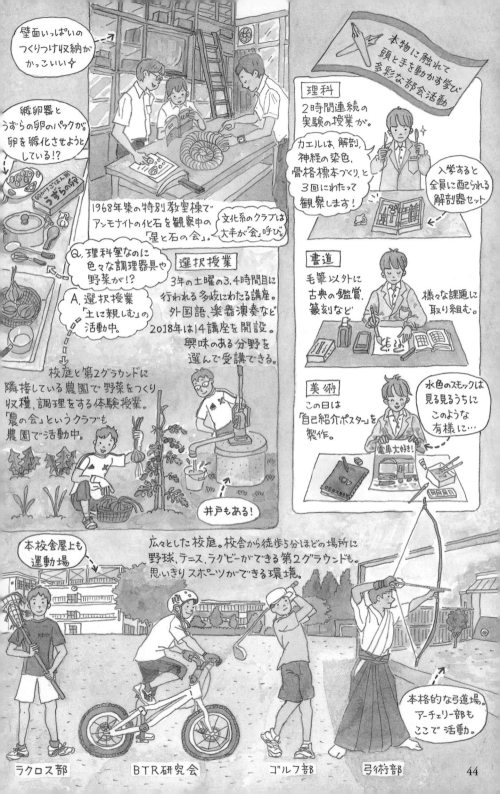

壁面いっぱいの
つくりつけ収納が
かっこいい♪

孵卵器と
うずらの卵のパックが。
卵を孵化させようと
している!?

うずらの卵

1968年築の特別教室棟で
アンモナイトの化石を観察中の
「星と石の会」。

文化系のクラブは
大半が「会」呼び。

Q.理科室なのに
色々な調理器具や
野菜が!?

A.選択授業
「土に親しむ」の
活動中。

選択授業

3年の土曜の3、4時間目に
行われる多岐にわたる講座。
外国語、楽器演奏など
2018年は14講座を開設。
興味のある分野を
選んで受講できる。

校庭と第2グラウンドに
隣接している農園で野菜をつくり
収穫、調理をする体験授業。
「農の会」というクラブも
農園で活動中。

井戸もある!

本校舎屋上も
運動場

広々とした校庭。校舎から徒歩5分ほどの場所に
野球、テニス、ラグビーができる第2グラウンドも。
思いきりスポーツができる環境。

"本物に触れて
頭と手を動かす学び"
多彩な部会活動

理科

2時間連続の
実験の授業が。

カエルは、解剖、
神経の染色、
骨格標本づくり、と
3回にわたって
観察します!

入学すると
全員に配られる
解剖器セット

書道

毛筆以外に
古典の鑑賞、
篆刻など

様々な課題に
取り組む。

美術

この日は
「自己紹介ポスター」を
製作。

水色のスモックは
見る見るうちに
このような
有様に…

電車大好き!

ラクロス部　　　　BTR研究会　　　　ゴルフ部　　　　弓術部

本格的な弓道場。
アーチェリー部も
ここで活動。

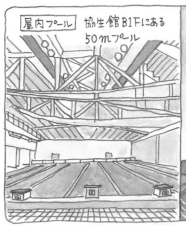

屋内プール 協生館B1Fにある 50mプール

2時間連続の体育授業が週1回あり、日吉キャンパスのプールを使用することも。陸上競技部、ラグビー部、水泳部などの部活では日吉キャンパスの施設を利用。大学生や社会人OBがコーチとして指導にあたる部会が多いのも同校の特色。

慶應義塾大学 日吉キャンパス

陸上競技場

慶應義塾高等学校

普通部のほとんどの生徒が卒業後進学する通称「塾高」。1934年竣工の校舎はもともと旧制大学予科のもの。「かながわの建築物100選」に選ばれており、建て替えや改修は禁止されている。

キリスト教青年会館

塾高グラウンド脇にひっそり佇む小さなチャペルはヴォーリズの設計! 1937年に慶應義塾基督教青年会の創立者たちの寄付によって建てられた。キリスト教系でない大学にチャペルがあるのは他に例がないそう。塾内にある歴史的建築物のひとつとして塾アートセンターに登録されている。

日吉寄宿舎 帝国劇場や国立近代美術館の設計で知られる谷口吉郎。慶應義塾に関係する建物を多く手がけ、普通部の旧日本校舎もそのひとつだ。谷口設計は日吉では寄宿舎のみ現存。1937年竣工時には

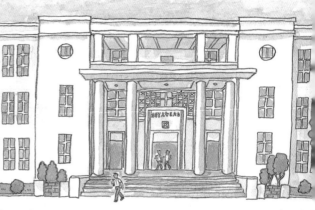

最先端の設備で「東洋一」と称えられたそう。戦時中は塾高とともに連合艦隊司令部として使われ、戦後はGHQに接収されるなど昭和の歴史と関わりのある場所でもある。

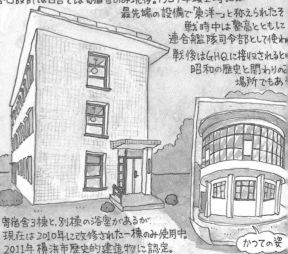

寄宿舎3棟と、別棟の浴室があるが、現在は2010年に改修された一棟のみ使用中。2011年、横浜市歴史的建造物に認定。しかし、ローマ風呂と呼ばれた円形展望風呂は老朽化して見る影もない。

かつての姿

慶應義塾湘南藤沢

神奈川県藤沢市／共学校

森に囲まれた
モダニズム建築の中で
培われる知性と品性。

小田急線「湘南台駅」からバスで15分、それまでの雑然とした風景から一変、緑におおわれた高台に美術館のような建物が点在する学園都市が目の前に広がります。

1990年「未来の先導者」を育てるために設立された慶應義塾湘南藤沢キャンパス。その2年後に開校した中等部・高等部は「異文化交流」と「情報教育」を2本の柱として多様性に富んだ教育を展開しています。

校舎の設計は、普通部紹介の際に触れた谷口吉郎の子息、谷口吉生。父親ゆずりの明るく開放感のある作風で慶應の伝統を継承しつつ新しく独自の建築空間をつくり上げました。

目指したのはモダニズム建築のリリシズムと田園の出合い。整然とデザイン統一された独立した街のような空間。この環境から、既存の価値観とは別の尺度を持ったグローバルな人材が輩出されていることの説得力を感じます。

2019年から横浜初等部の卒業生が入学し慶應初の小中高一貫校となる同校。慶應の新たな潮流に注目が集まっています。

（2019年1&2月号）

広場を中心として、そのまわりを校舎が囲む。教室は廊下や階段という道で縦横無尽につながれ変化に富んだひとつの街のような空間を目ざしたデザイン。

男子のスラックスはグレー無地、グレンチェック、ヘアラインの3種。

46

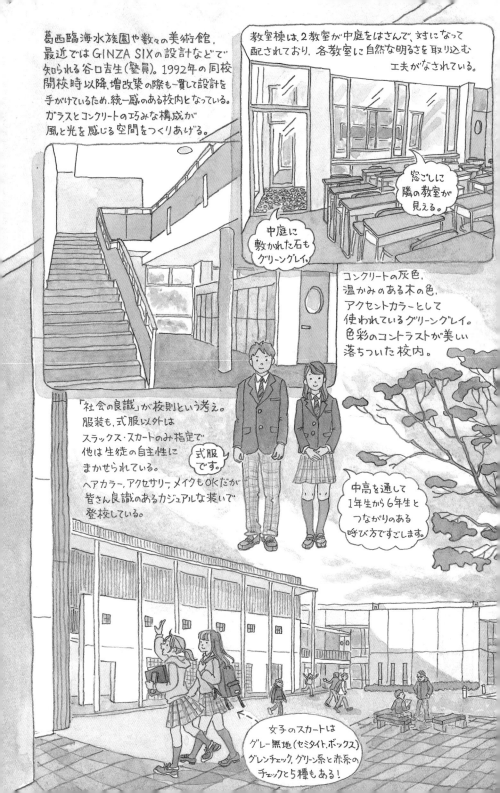

葛西臨海水族園や数々の美術館、最近ではGINZA SIXの設計などで知られる谷口吉生（塾員）。1992年の同校開校時以降、増改築の際も一貫して設計を手がけているため、統一感のある校内となっている。ガラスとコンクリートの巧みな構成が風と光を感じる空間をつくりあげる。

教室棟は、2教室が中庭をはさんで、対になって配されており、各教室に自然な明るさを取り込む工夫がなされている。

窓ごしに隣の教室が見える。

中庭に敷かれた石もグリーングレイ。

コンクリートの灰色、温かみのある木の色。アクセントカラーとして使われているグリーングレイ。色彩のコントラストが美しい落ちついた校内。

「社会の良識」が校則という考え。服装も、式服以外はスラックス・スカートのみ指定で他は生徒の自主性にまかせられている。ヘアカラー、アクセサリー、メイクもOKだが皆さん良識のあるカジュアルな装いで登校している。

式服です。

中高を通して1年生から6年生とつながりのある呼び方ですごします。

女子のスカートはグレー無地（セミタイト、ボックス）グレンチェック、グリーン系と赤系のチェックと5種もある！

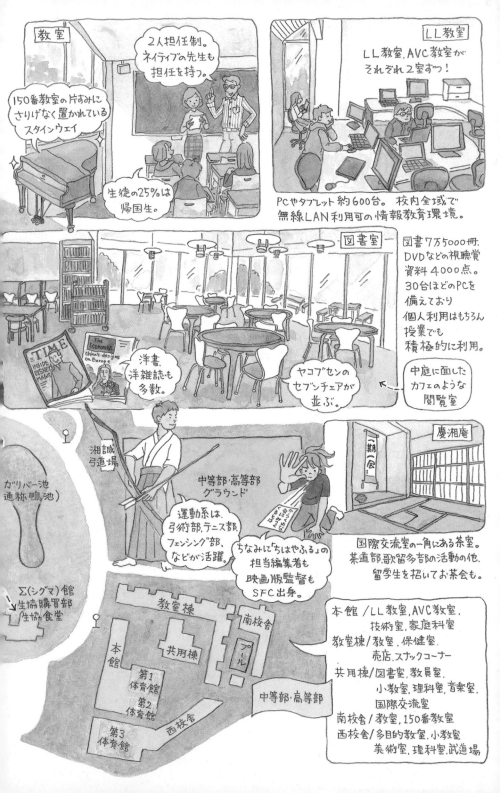

教室

2人担任制。ネイティブの先生も担任を持つ。

150番教室の片すみにさりげなく置かれているスタインウェイ

生徒の25%は帰国生。

LL教室

LL教室、AVC教室がそれぞれ2室ずつ！

PCやタブレット約600台。校内全域で無線LAN利用可の情報教育環境。

図書室

図書7万5000冊。DVDなどの視聴覚資料4000点。30台ほどのPCを備えており個人利用はもちろん授業でも積極的に利用。

TIME INSIDE DISNEY'S MAGIC

The ECONOMIST China's designs on Europe

洋書、洋雑誌も多数。

ヤコブセンのセブンチェアが並ぶ。

中庭に面したカフェのような閲覧室

ガリバー池（通称 鴨池）

湘誠弓道場

中等部・高等部グラウンド

運動系は、弓術部、テニス部、フェンシング部、などが活躍。

ちなみに「ちはやふる」の担当編集者も映画版監督もSFC出身。

慶湘庵

一期一会

国際交流室の一角にある茶室。茶道部、歌留多部の活動の他、留学生を招いてお茶会も。

Σ（シグマ）館生協購買部生協食堂

教室棟

南校舎

本館

共用棟

プール

第1体育館

第2体育館

西校舎

第3体育館

中等部・高等部

本館 / LL教室、AVC教室、技術室、家庭科室

教室棟 / 教室、保健室、売店、スナックコーナー

共用棟 / 図書室、教員室、小教室、理科室、音楽室、国際交流室

南校舎 / 教室、150番教室

西校舎 / 多目的教室、小教室、美術室、理科室、武道場

慶應義塾大学
湘南藤沢キャンパス

1990年に 開設された
敷地面積31万3009m²の
広大なキャンパス。

設計は, 代官山ヒルサイドテラス, 幕張メッセ,
同時多発テロ後に再建されたワールドトレードセンターなどを手がけた
世界的に有名な建築家, 槇文彦。
既存の森と自然な起伏を生かして配された
モダンな建物群がひとつの都市のような空間を形成している。
2017年には「JIA 25年賞」(地域に貢献し, 現在も
良好な状態で維持管理されている築25年以上の建物を
日本建築家協会が顕彰)を受賞。

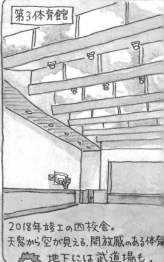
第3体育館

2018年竣工の西校舎。
天窓から空が見える, 開放感のある体育館。
地下には武道場も。

鴨池

開校以前から
あった池。学生の憩いの場で
ここでくつろぐことを「カモる」と言う。
中高でも, 天気の良い日は
池のほとりで英語の授業などを
することも。

本当に鴨が
棲んでいる。

池のほとりでも
無線LAN
使用可。

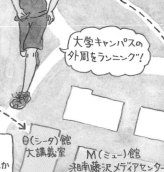

大学キャンパスの
外周をランニング!

中高の男子サッカー
女子ソフトボールなどの部活を
このグラウンドで行う。
また大学のテニスコートも
テニス部で利用できる。

中高も
卒業式, 講演会
保護者会などで
使用する大ホール

θ(シータ)館
大講義室

M(ミュー)館
湘南藤沢メディアセンター
(図書館)

「見つける, 考える, 生みだす」を支援する
がコンセプト。35万冊を超える蔵書のほか
音響, 撮影スタジオ, ハイビジョンデジタル
カメラなどの機器, 3Dプリンターなど
多岐にわたる活動を支えるサービスを提供。
高校から利用可能で, 6年生の
1万2000字の論文作成などで活用。

中高生も大学生協購買部は
昼休み, 放課後 利用可。
生協食堂は高等部生のみ
昼休み利用可。

第2グラウンド

大学グラウンド

デルタ館
SoKan kan

生協食堂 今週のおすすめ
鮭丼 ¥464
味噌チキンカツ ¥302
富山ブラックラーメン ¥453
生チョコケーキ ¥129
東海・北陸フェア 開催中

敷地が広いため
校内をシャトルバスが
運行している。

キャンパス敷地の50%は緑地。
ウサギやタヌキはあたりまえ。
鹿, フクロウの目撃もある自然環境。

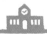

慶應義塾中等部

東京都港区／共学校

75年の歴史を持つ
明るくリベラルな
空気に満ちた学び舎。

1 1947年、戦後の新しい機運のなか、慶應義塾の一貫教育校初の共学校として創立。「自立した個人を育む、自由な教育」という理念を掲げ校則もなく自主性を尊重し、生徒が先生を「さん」付けで呼ぶなど、とても距離が近くフラットな印象です。また、慶應義塾の高校・大学への進学が前提のため、受験が

目的ではない教養を高めるカリキュラムが充実。行事もクラス対抗での運動会、学芸部などが成果を発表する展覧会、3年生では生徒が作詞・作曲して楽器を交えて合唱する音楽会など、様々な才能を発揮できる場が用意されています。

学校としてSDGsに取り組んでおり、選択授業「SDGsのすゝめ」ではアフリカ支援のエシカルグッズを企画したり、岡山と宮城にある学校林で植林について学んだりします。

「慶應義塾の中学3校の中では調和を大事にし、コミュニケーション力が高い生徒が際立つ」という部長（校長先生）のお話。そんな生徒たちを穏やかに見守る校舎なのでした。

（2022年8月号）

休み時間には教室のテラスに生徒が鈴なりに。クラス間の交流の場にもなっている。

本館入口にある2体のユニコン像。元々は大学にあったが戦災で損傷、放置されていたものを卒業生の寄付により修復、復元。中等部のシンボルマスコットとなっている。

立時の柱飾りを刻。の柱はられている。

式典の際などに着用する基準服。普段の服装は基本的に自由。

パンツスタイルもあります。

でもデニムは禁止です。

（中1の4月は基準服で通学します。）

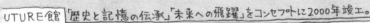

FUTURE館 「歴史と記憶の伝承」「未来への飛躍」をコンセプトに2000年竣工。
通称F館。

F館教室A
「TEDから学ぶ
英語プレゼン」

where there is a will,
there is a way.
の意味のラテン語

多彩な選択授業

3年生が受講する
週1回.
2時間連続の
クラスを越えた
授業.
授業内容は
毎年更新される。

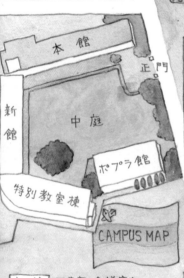

本館
正門
新館
中庭
ポプラ館
特別教室棟
CAMPUS MAP

ポプラ館 1990年完成の特別教室棟

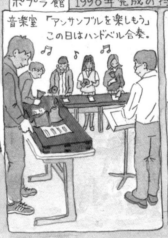

音楽室 「アンサンブルを楽しもう」
この日はハンドベル合奏。

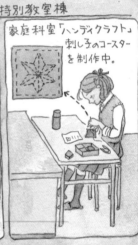

家庭科室「ハンディクラフト」
刺し子のコースター
を制作中。

新館 図書室.会議室など

図書室には福澤諭吉の
貴重な資料が展示されている。

福澤先生
関係資料

グレーの
作業着が
かわいい

「学問ノススメ」の版木から摺られた
教材をもとに先人の教えに触れ.
冒頭文は暗唱の課題にも。

特別教室棟 実験を行う特別教室や250名収容の大教室

造形室/絵画室
「造形ワークショップ」陶芸.絵画.
彫金.鋳金にわかれて活動。

生物物理室
「ミツバチの世界へようこそ」
蜜蜂の研究家を招き.蜂を育て
はちみつの収穫までを体験。

装備を
チェック中

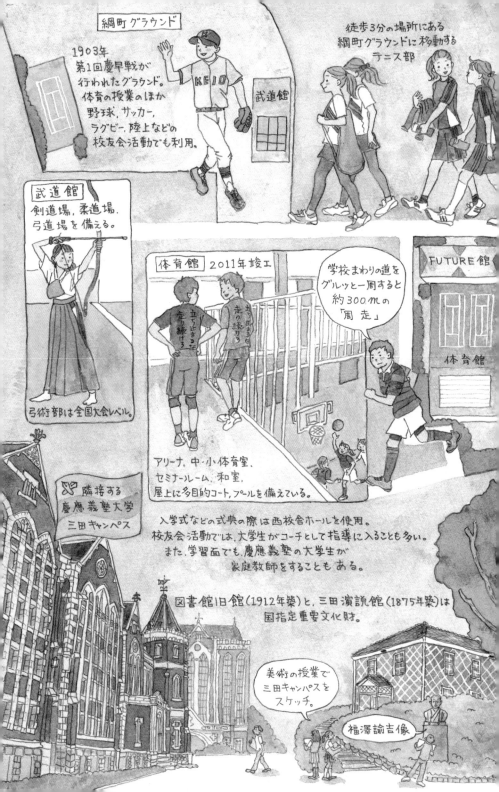

綱町グラウンド

1903年
第1回慶早戦が
行われたグラウンド。
体育の授業のほか
野球, サッカー,
ラグビー, 陸上などの
校友会活動でも利用。

武道館

徒歩3分の場所にある
綱町グラウンドに移動する
テニス部

武道館
剣道場, 柔道場,
弓道場を備える。

弓術部は全国大会レベル。

体育館 2011年竣工

立ちきるまで走り続ける
走り続ける

学校まわりの道を
グルッと一周すると
約300mの
「周走」

FUTURE館

体育館

アリーナ, 中・小体育室,
セミナールーム, 和室,
屋上に多目的コート, プールを備えている。

隣接する
慶應義塾大学
三田キャンパス

入学式などの式典の際は西校舎ホールを使用。
校友会活動では, 大学生がコーチとして指導に入ることも多い。
また, 学習面でも, 慶應義塾の大学生が
家庭教師をすることもある。

図書館旧館(1912年築)と, 三田演説館(1875年築)は
国指定重要文化財。

美術の授業で
三田キャンパスを
スケッチ。

福澤諭吉像

香蘭女学校

東京都品川区／女子校

木々と花々に彩られた
穏やかで
アットホームな学び舎。

東急線「旗の台駅」から徒歩5分、中原街道沿いにひと際目を引く緑あふれる正門が。アプローチには四季を通じて様々な花が咲き誇ります。

1977年竣工の本館は、世田谷美術館の設計などで知られる内井昭蔵が手がけたもの。レンガ造りの英国風デザインは以降に建てられた校舎にも引き継がれています。ミッション系でありながらも、「日本には日本のキリスト教を」という創立者の考えから日本文化を大切にする教育も。アプローチには茶室が周囲に調和して佇んでいます。

校名の「香蘭」は、良い香りの部屋に入ると自分も良い香りを纏うように、良い人と過ごすことでその薫陶を受けるという孔子の言葉から取られたもの。

おっとりとした印象の生徒たちですが、常に前向きで積極的な子が多いという先生のお話。上級生が下級生のお世話をする、卒業しても学校とのつながりを大切にする、など校名の由来どおり良い香りを受け継ぎ、愛され続ける学校であることを感じました。

（2020年11月号）

歴史と格調を感じる正門からのアプローチ。校地は以前、大正時代の実業家伊藤幸次郎の邸宅であったため丁寧につくり込まれた雰囲気が残っている。

門扉には校名にちなんだ蘭のデザインが。

門柱は邸宅竣工1918年の当時からのもの。

香蘭女学校 中等科 高等科 St. Hilda's School

生徒の発案でリュックも導入された。

ブレザーには蘭の花をあしらったエンブレム。

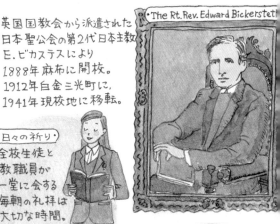
・The Rt. Rev. Edward Bickerstett・

・ガールスカウト発祥の地・
1920年、英国ガールガイドの団員であったミスM.グリーンストリートが同校に赴任。日本初のガールスカウト「日本女子補導団東京第一組」が誕生。

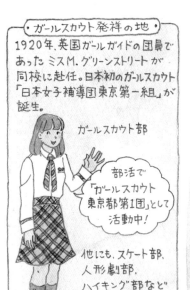

ガールスカウト部

部活で「ガールスカウト東京都第1団」として活動中！

他にも、スケート部、人形劇部、ハイキング部などユニークな部活が。

英国国教会から派遣された日本聖公会の第2代日本主教E.ビカステスにより1888年麻布に開校。1912年白金三光町に、1941年現校地に移転。

・日々の祈り・
全校生徒と教職員が一堂に会する毎朝の礼拝は大切な時間。

・伝統の英語教育・
イギリス宣教師がはじめた学校あって、もとはクイーンズ・イングリッシ今もネイティブの先生が常駐している。

・歴史あるバザー・
創立間もない頃、学校の敷地内にあった聖ヒルダ養老院のお年寄りのために、先生と生徒がひざ掛けを編んでプレゼントしたのが始まりのバザー。
卒業生による「校友会」、保護者による「父母の会」も積極的に参加、幅広い年代の人々に支えられている。

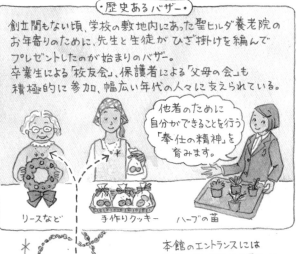

他者のために自分ができることを行う「奉仕の精神」を育みます。

リースなど　手作りクッキー　ハーブの苗

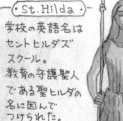

・St. Hilda・
学校の英語名はセントヒルダズスクール。教育の守護聖人である聖ヒルダの名に因んでつけられた。

necklace　ring

本館のエントランスには同校の歴史資料を展示したヒストリーエリアが設置されている。

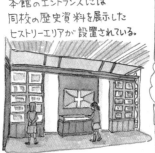

聖ヒルダ記念館のエントランスに飾られている聖ヒルダ像。

卒業の記念品は金のネックレスと銀の指輪。皆さん大切にしていてこれを着けていることで、街でも卒業生とわかることも。

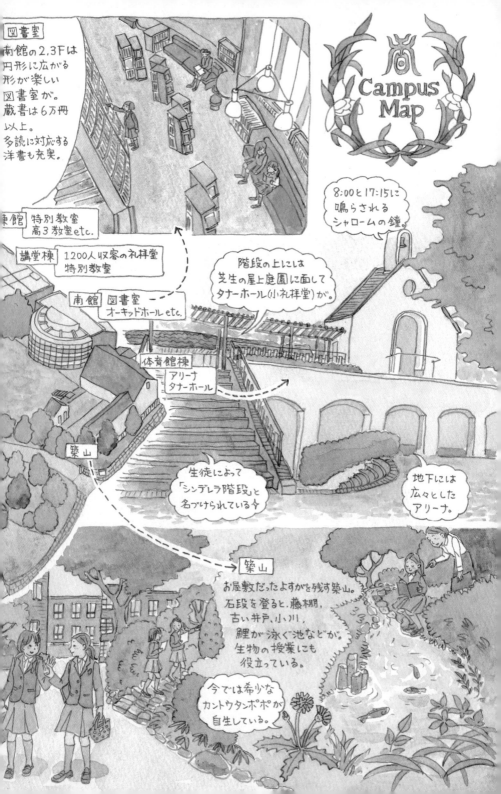

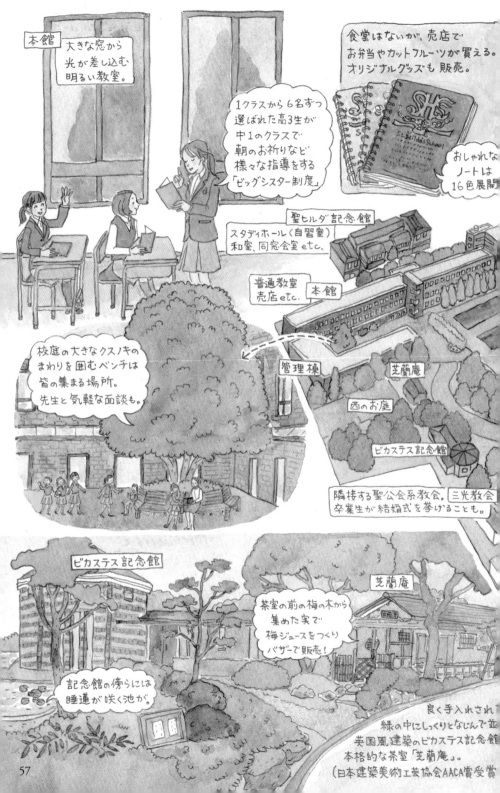

本館
大きな窓から光が差し込む明るい教室。

食堂はないが、売店でお弁当やカットフルーツが買える。オリジナルグッズも販売。

1クラスから6名ずつ選ばれた高3生が中1のクラスで朝のお祈りなど様々な指導をする「ビッグシスター制度」

おしゃれなノートは16色展開

聖ヒルダ記念館
スタディホール（自習室）和室、同窓会室etc.

普通教室 売店etc. 本館

校庭の大きなクスノキのまわりを囲むベンチは皆の集まる場所。先生と気軽な面談も。

管理棟

芝蘭庵

西のお庭

ビカステス記念館

隣接する聖公会系教会。卒業生が結婚式を挙げることも。三光教会

ビカステス記念館

芝蘭庵

茶室の前の梅の木から集めた実で梅ジュースをつくりバザーで販売！

記念館の傍らには睡蓮が咲く池が。

良く手入れされ緑の中にしっくりとなじんで並英国風建築のビカステス記念館本格的な茶室「芝蘭庵」。（日本建築美術工芸協会AACA賞受賞

東京都港区／男子校

光が差し込む校舎で
のびのび過ごす
充実した6年間。

巨大な東京タワーが間近に迫る立地。落ち着いたブラウンの校舎に一歩足を踏み入れると吹き抜けを囲む回廊のような大空間があらわれます。コンクリート打ちっ放しのモダンな印象の内部は、天窓から差し込む日ざしが地下のホールにまで届き、とても明るく開放的。各フロアを行き交う生徒たちの様子がひ

と目に見渡せ、笑い声が響いてきます。

「楽しくなければ学校じゃない」がモットー。「人の足をひっぱらない優しい子が多いですね」と先生。生徒たちもユニークで個性的。先生

おっとりと温かい校風を「芝温泉」と揶揄されることもある同校ですが、「芝温泉には様々な効能があり、6年間浸かると味のある立派な"芝漬"が完成します」と余裕の受け答え。体験を大切にし、自由な発想で個性を伸ばす伝統の教育への自信がうかがえます。

宗教行事は増上寺参拝など年に3回と仏教色は薄いものの、根底には「共生(いき)生」という相手を思いやる浄土宗の精神が息づいていることが伝わってきました。

（2019年10月号）

※2022年度の新入生から白カバンは廃止となり、通学カバンは自由（リュック可）に。

オランダ大使館、芝公園、増上寺、東京タワーに囲まれた
都心の一等地ながら緑あふれる静かな環境。
日比谷線神谷町駅、都営三田線御成門駅、
都営大江戸線赤羽橋駅、都営浅草線大門駅、
JR浜松町駅の5駅利用可の交通至便な立地。

芝中学校
芝高等学校

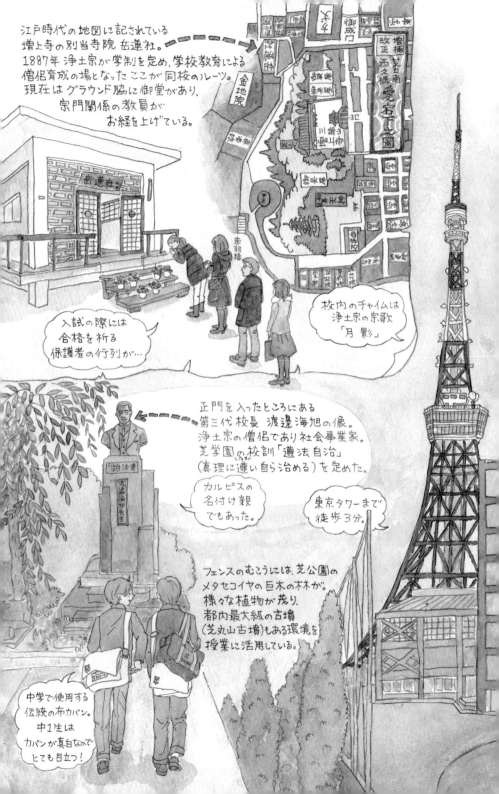

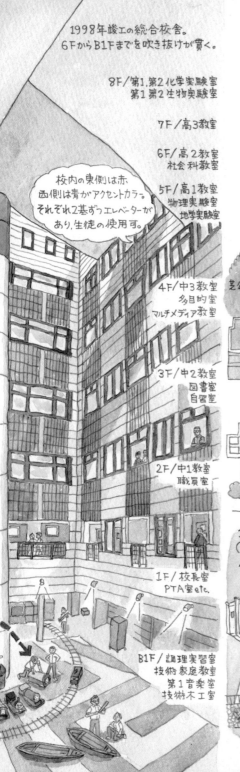

1998年竣工の総合校舎。
6FからB1Fまでを吹き抜けが貫く。

8F/第1,第2化学実験室
　　第1,第2生物実験室

7F/高3教室

6F/高2教室
　　社会科教室

校内の東側は赤、
西側は青がアクセントカラー。
それぞれ2基ずつエレベーターが
あり、生徒の使用可。

5F/高1教室
　　物理実験室
　　地学実験室

4F/中3教室
　　多目的室
　　マルチメディア教室

3F/中2教室
　　図書室
　　自習室

2F/中1教室
　　職員室

1F/校長室
　　PTA室etc.

B1F/調理実習室
　　技術家庭教室
　　第1音楽室
　　技術木工室

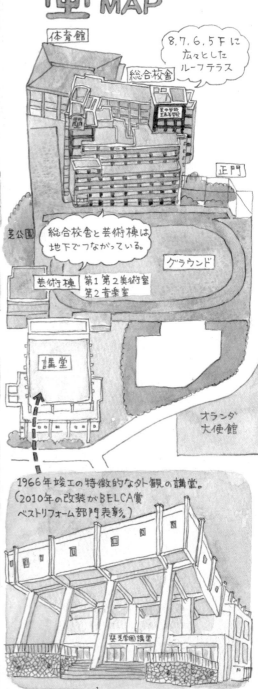

CAMPUS MAP

体育館

総合校舎

8,7,6,5Fに
広々とした
ルーフテラス

正門

芝公園

総合校舎と芸術棟は
地下でつながっている。

グラウンド

芸術棟　第1,第2美術室
　　　　第2音楽室

講堂

オランダ
大使館

1966年竣工の特徴的な外観の講堂。
（2010年の改装がBELCA賞
ベストリフォーム部門表彰。）

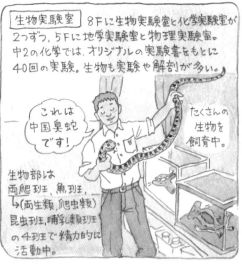

生物実験室　8Fに生物実験室と化学実験室が2つずつ、5Fに地学実験室と物理実験室。中2の化学では、オリジナルの実験書をもとに40回の実験。生物も実験や解剖が多い。

これは中国臭蛇です！

たくさんの生物を飼育中。

生物部は両爬虫王、魚王王、→（両生類、爬虫類）昆虫王王、哺乳類王王の4王王で精力的に活動中。

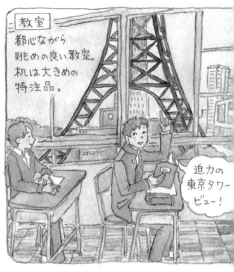

教室　都心ながら眺めの良い教室。机は大きめの特注品。

迫力の東京タワービュー！

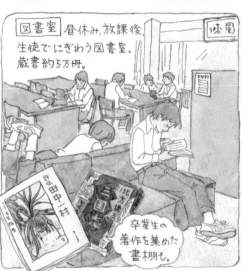

図書室　昼休み、放課後生徒でにぎわう図書室。蔵書約5万冊。

卒業生の著作を集めた書棚も。

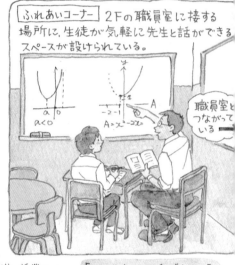

ふれあいコーナー　2Fの職員室に接する場所に、生徒が気軽に先生と話ができるスペースが設けられている。

職員室とつながっている

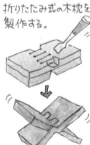

タルタルチキン弁当

食堂はないがグリーンプラザ（購買）でお弁当6種（¥500）やパンを販売。教室で昼食をとりながらHRを行う。

美術、音楽、技術、家庭の4教科を芸術科とし、主要教科と同様に力を入れている。音楽の授業ではバイオリンが一人一台。中2で「夕焼け小焼け」中3で「ふるさと」を演奏。

弦楽会というサークルも。

技術の授業ではまず刃物を研ぐことから学び、中2では1枚の板を切り出して折りたたみ式の木枕を製作する。

「地下の住人」と呼ばれている技術工作部は、鉄道王王、自動車王王、船舶飛行機王王の3つに分かれて活動中。

学園祭で大人気の鉄道模型

自由学園

東京都東久留米市／
男女別学校（2024年共学校化予定）
広大な敷地に広がる
世界的建築家の
DNAを受け継ぐ木造校舎群。

今回訪れたのは東久留米市にある自由学園。大谷石の門を入ると、目の前に広がるのは木々が茂る丘。10万㎡の敷地の中、約4000本の樹木に囲まれ点在する校舎の多くは、建築界の巨匠フランク・ロイド・ライトの弟子、遠藤新・楽父子の手によるもの。自由学園といえば、池袋にある1921年創立時の

ライト設計の校舎・明日館が有名ですが、1930〜34年に移転したこちらのキャンパスにもそのイメージが踏襲されています。

築90年以上でありながら、良く手入れされピカピカの現役の木造校舎から響いてくる生徒の声…。なんだか時空を超えた所に来たような不思議な気持ちになります。

ここでは清掃、樹木の手入れ、食事など生活全般をすべて生徒が責任を持って担当しています。実生活のあらゆることが学びの機会であるという理念の下、家族のように暮らし学ぶ生徒たち。

近年、カリキュラムを改訂し「探求」や「共生学」をスタート。2024年には中高とも共学校化する予定です。

（2022年10月号）

5つの木造校舎が都の歴史的建造物に指定。翼を広げたようなシンメトリーなデザイン、大谷石の多用など、ライト的な要素が散りばめられている。

女子部食堂

初等部食堂

講堂

女子部体操館

男子部体育館

ライトの日本での代表作、旧帝国ホテルを思わせる、池を囲む中庭。

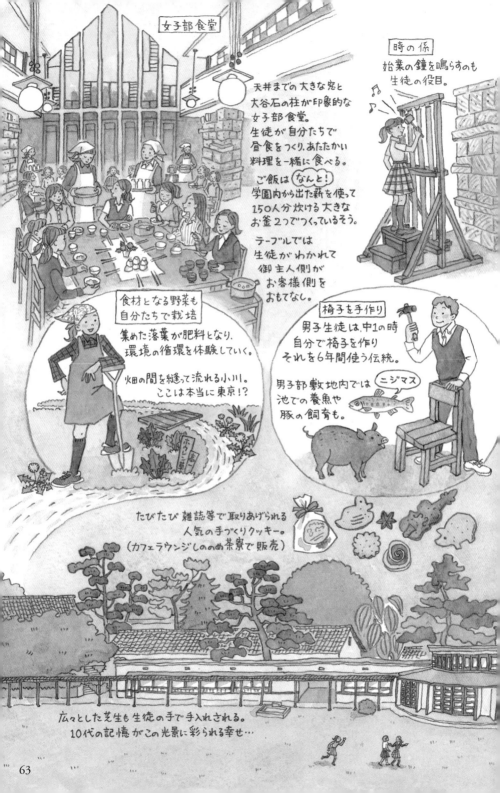

女子部食堂

天井までの 大きな窓と
大谷石の柱が印象的な
女子部食堂。
生徒が 自分たちで
昼食をつくり、あたたかい
料理を一緒に食べる。

ご飯は なんと！
学園内から出た薪を使って
150人分炊ける大きな
お釜2つでつくっているそう。

テーブルでは
生徒がわかれて
御主人側が
お客様側を
おもてなし。

時の係
始業の鐘を鳴らすのも
生徒の役目。

食材となる野菜も
自分たちで栽培

集めた落葉が肥料となり、
環境の循環を体験していく。

畑の間を縫って流れる小川。
ここは本当に東京！？

椅子を手作り
男子生徒は、中1の時
自分で椅子を作り
それを6年間使う伝統。

男子部敷地内では ニジマス
池での養魚や
豚の飼育も。

たびたび 雑誌等で取りあげられる
人気の手づくりクッキー。
（カフェラウンジ しののめ茶寮で販売）

広々とした芝生も 生徒の手で手入れされる。
10代の記憶がこの光景に彩られる幸せ…

63

CAMPUS MAP

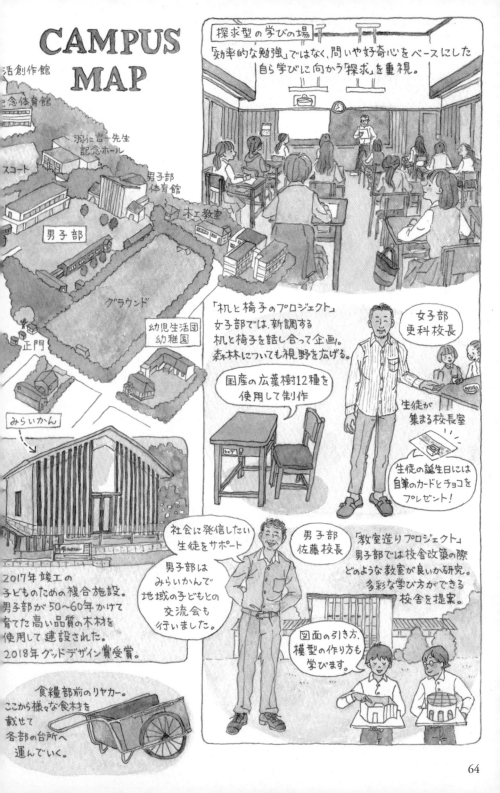

...活創作館

...念体育館

羽仁吉一先生
記念ホール

...スコート

男子部
体育館

男子部

木工教室

グラウンド

幼児生活団
幼稚園

正門

みらいかん

2017年竣工の
子どものための複合施設。
男子部が50〜60年かけて
育てた高い品質の木材を
使用して建設された。
2018年グッドデザイン賞受賞。

食糧部前のリヤカー。
ここから様々な食材を
載せて
各部の台所へ
運んでいく。

探求型の学びの場

「効率的な勉強」ではなく、問いや好奇心をベースにした
自ら学びに向かう「探求」を重視。

「机と椅子のプロジェクト」
女子部では、新調する
机と椅子を話し合って企画。
森林についても視野を広げる。

女子部
更科校長

国産の広葉樹12種を
使用して制作

生徒が
集まる校長室

生徒の誕生日には
自筆のカードとチョコを
プレゼント!

社会に発信したい
生徒をサポート

男子部
佐藤校長

「教室造りプロジェクト」
男子部では校舎改築の際
どのような教室が良いか研究。
多彩な学び方ができる
校舎を提案。

男子部は
みらいかんで
地域の子どもとの
交流会も
行いました。

図面の引き方、
模型の作り方も
学びます。

64

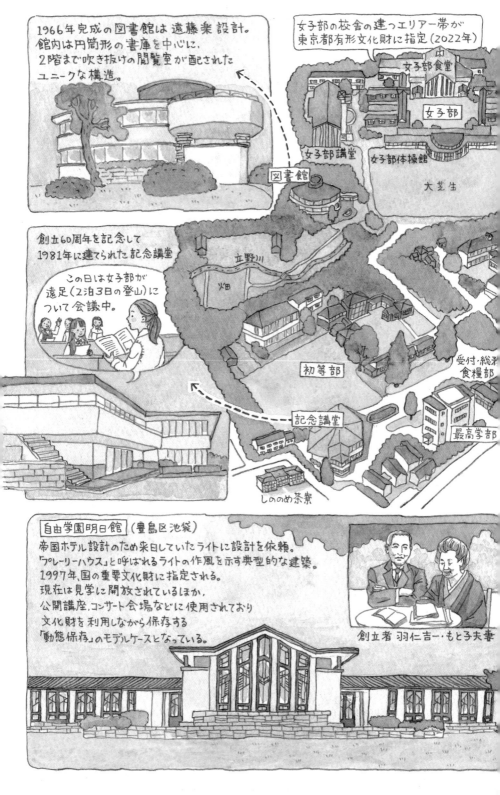

1966年完成の図書館は遠藤楽 設計。
館内は円筒形の書庫を中心に、
2階まで吹き抜けの閲覧室が配された
ユニークな構造。

女子部の校舎の建つエリア一帯が
東京都有形文化財に指定（2022年）

女子部食堂

女子部

女子部講堂

女子部体操館

大芝生

図書館

創立60周年を記念して
1981年に建てられた記念講堂

この日は女子部が
遠足（2泊3日の登山）に
ついて会議中。

立野川

畑

初等部

受付・総務
食糧部

記念講堂

最高学部

しののめ茶寮

自由学園明日館（豊島区池袋）
帝国ホテル設計のため来日していたライトに設計を依頼。
「プレーリーハウス」と呼ばれるライトの作風を示す典型的な建築。
1997年、国の重要文化財に指定される。
現在は見学に開放されているほか、
公開講座、コンサート会場などに使用されており
文化財を利用しながら保存する
「動態保存」のモデルケースとなっている。

創立者 羽仁吉一・もと子夫妻

手入れの行き届いた植栽に囲まれた温かみのある佇まいの校舎。同校の校舎のテーマは「自然との共生」です。

中学校舎は風力・ソーラー発電機を備えた電灯、雨水再利用設備、ふんだんに緑を取り入れる工夫などが評価され2009年度「彩の国景観賞」を受賞。高校校舎は地中熱利用の空調など更に進んだエコシステムを導入。キャンパスそのものが共に生きるとはどういうことかを学ぶ教材となっています。

1年を5つのステージに分ける「5ステージ通年制」が特徴で学習と行事にメリハリある学校生活を展開しています。また1年かけて自分の本当に興味があることを探究し発表する「創作・研究」、箏曲や茶道、外国語などを選択して学べる「土曜講座」などの取り組みもあります。

僧侶でありお話が楽しい校長先生は大人気。先生方と生徒の皆さんの距離が近く、自由度と面倒見が良いバランスで成立していて、そこに仏教の教えが自然な形で溶け込んでいる、調和のとれた学校でした。

（2019年9月号）

淑徳与野

埼玉県さいたま市／女子校

仏教主義による
「心の教育」を体現する
気品ある校舎。

ノウゼンカズラが咲きほこる中学校正門。門の左右には桜の大木。

2005年竣工の中学校舎

中学校舎正面に掲げられた「法輪」（仏教の象徴である文様）

校舎の壁面も垂直緑化。

学校法人大乗淑徳学園 淑徳与野中学校

66

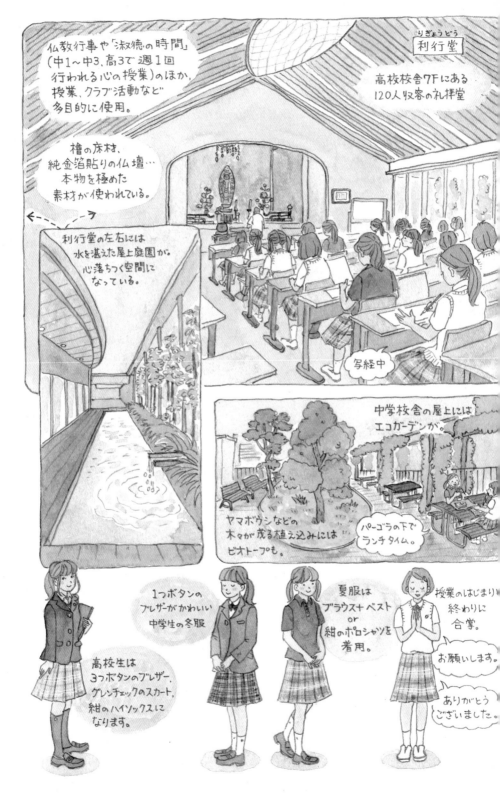

仏教行事や「淑徳の時間」（中1〜中3、高3で週1回行われる心の授業）のほか、授業、クラブ活動など多目的に使用。

りぎょうどう
利行堂

高校校舎7Fにある120人収容の礼拝堂

檜の床材、純金箔貼りの仏壇…本物を極めた素材が使われている。

利行堂の左右には水を湛えた屋上庭園が。心落ちつく空間になっている。

写経中

中学校舎の屋上にはエコガーデンが。

ヤマボウシなどの木々が茂る植え込みにはビオトープも。

パーゴラの下でランチタイム。

高校生は3つボタンのブレザー、グレンチェックのスカート、紺のハイソックスになります。

1つボタンのブレザーがかわいい中学生の冬服

夏服はブラウス＋ベストor紺のポロシャツを着用。

授業のはじまり・終わりに合掌。

お願いします。

ありがとうございました。

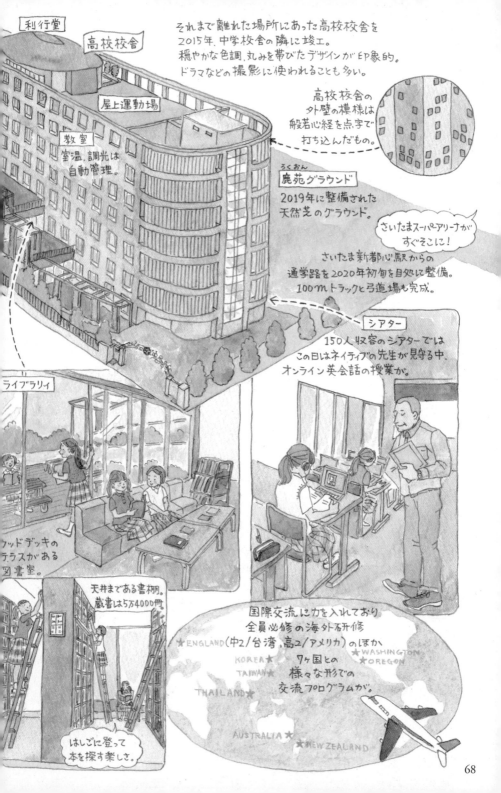

利行堂

高校校舎

それまで離れた場所にあった高校校舎を
2015年、中学校舎の隣に竣工。
穏やかな色調、丸みを帯びたデザインが印象的。
ドラマなどの撮影に使われることも多い。

屋上運動場

高校校舎の
外壁の模様は
般若心経を点字で
打ち込んだもの。

教室
室温、調光は
自動管理。

ろくおん
鹿苑グラウンド
2019年に整備された
天然芝のグラウンド。

さいたまスーパーアリーナが
すぐそこに！

さいたま新都心駅からの
通学路を2020年初旬を目処に整備。
100mトラックと弓道場も完成。

シアター
150人収容のシアターでは
この日はネイティブの先生が見守る中、
オンライン英会話の授業が。

ライブラリィ

ウッドデッキの
テラスがある
図書室。

天井まである書棚。
蔵書は5万4000冊

国際交流に力を入れており
全員必修の海外研修
★ENGLAND(中2/台湾、高2/アメリカ)のほか
KOREA★　7ヶ国との
TAIWAN★　様々な形での
　　　　　交流プログラムが。
THAILAND ★

★WASHINGTON
★OREGON

はしごに登って
本を探す楽しさ。

AUSTRALIA ★　★NEW ZEALAND

68

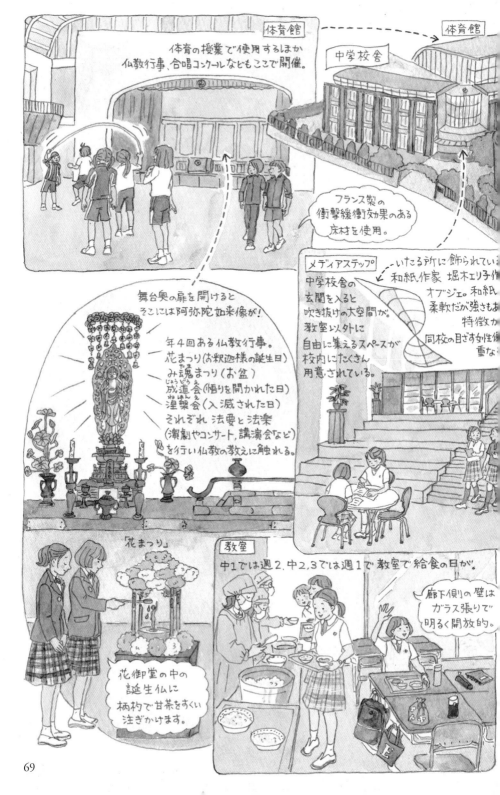

体育館

体育館

中学校舎

体育の授業で使用するほか
仏教行事、合唱コンクールなどもここで開催。

フランス製の
衝撃緩衝効果のある
床材を使用。

メディアステップ
中学校舎の
玄関を入ると
吹き抜けの大空間が。
教室以外に
自由に集えるスペースが
校内にたくさん
用意されている。

いたる所に飾られている
和紙作家 堀木エリ子作
オブジェ。和紙は
柔軟だが強さもある
特徴が
同校の目ざす女性像と
重なる

舞台奥の扉を開けると
そこには阿弥陀如来像が!

年4回ある仏教行事。
花まつり(お釈迦様の誕生日)
み魂まつり(お盆)
成道会(悟りを開かれた日)
涅槃会(入滅された日)
それぞれ 法要と法楽
(演劇やコンサート、講演会など)
を行い仏教の教えに触れる。

「花まつり」

花御堂の中の
誕生仏に
柄杓で甘茶をすくい
注ぎかけます。

教室
中1では週2、中2、3では週1で 教室で給食の日が。

廊下側の壁は
ガラス張りで
明るく開放的。

69

女子学院

東京都千代田区／女子校

リベラルな校風の根底を支える
キリスト教精神が
醸成された学び舎。

築地居留地内に187
0年に創立されたA
六番女学校に始まる日本最
古のキリスト教系女子校。
1889年に現在の地に移
転しました。

高級マンションが建ち並
ぶ静かな一番町を思い思い
の服装で登校してくる生徒
たち。学校に着くと毎朝の
15分の礼拝から1日が始ま
ります。礼拝には講堂礼拝
の他にホームルーム礼拝が
あり、これは生徒が一人ず
つ聖書に絡めて自分の考え
を話すというもの。また6
年間通して週1回の聖書の
授業があります。

自由！活発！というイ
メージが強い同校ですが学
校に伺ってみると長い歴史
の中で培われたキリスト教
の教えが基盤となり、それ
を通して自分らしさを磨い
ていくという姿勢が伝わり
ます。

校舎は木のぬくもりを生
かしアーチなどの曲線を多
用した優しさが感じられる
本館と、十字の装飾を施し
た窓が印象的な東館からな
り、本館に隣接して体育館
と十分な広さのグラウンド
が。落ちつきのある穏やか
な環境が元気な生徒たちの
成長を見守っています。

（2018年6月号）

北館
（高校教室棟）

聖アンデレ十字
（十字架を模した
キリスト教シンボルのひとつ）
をデザインした窓

1992年竣工の本館。
一粒社ヴォーリズ建築事務所設計。
旧校舎のイメージを踏襲した
シンメトリーなファサード。

南館
（中学教室棟）

明治時代に作られた
英語の校歌の歌詞にもある
green flag（緑の校旗）

JG

3月の卒業式の頃に
満開になる白木蓮

講堂

校則は
① 校章のバッジをつける。
② 校内では指定の上ばきを履く。
③ 登校後の外出は禁止。
④ 校外活動は学校に届け出ること。の4つのみ。

JG履き

本館に入ると
中央が講堂。入口近くに
毎年院長が定める
標語聖句が
掲げられている。

希望はわたしたちを
欺くことがありません。
(ローマの信徒への手紙5章5節)

1972年まで
指定制服だった
セーラー服着用の
生徒も。

でも校内
ケータイは
禁止です。

式典の時に
着ることが多いです。
8割くらいの子は
持ってます。

服装も自由。しかし
初代院長矢嶋楫子の
「あなた方は聖書を持っています。
だから自分で自分を治めなさい。」
という言葉が浸透しており,
皆さん自律的であります。

スエットやTシャツにデニム
という服装が圧倒的。
持ち物が多いので
大きくて頑丈なリュックが
マストアイテム。

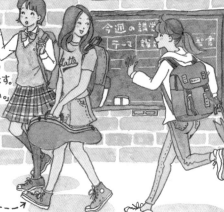

講堂
多目的に利用できる
本格的なホール。
礼拝では
イェームリッヒ社制作の
パイプオルガンの
荘厳な音色が響く。

講堂2階ロビーに飾られている
山本っち筆「山べにむかいて」

毎朝の礼拝は
讃美歌301番「山べにむかいて」の
チャイムで始まる。これは1949年
校舎が焼失した際,朝登校してきた
生徒を,当時の院長山本っち先生が
いつもと変わらない態度で迎え,
讃美歌を歌い励ましたという
逸話を記念してのもの。

講堂と北館の間にある
美しい回廊

講堂横の階段には
旧校舎から移設された
ステンドグラスが。

クリスマス礼拝で
持つキャンドル立ても
中1で
製作します。

クリスマスカードも
手づくり。

中1は2枚つくり,
1枚は福祉作業所や
老人ホームなどに送り,
もう1枚は友人と交換する
こともあります。

クリスマスには
リースを手づくり。
教室前に
飾ります。

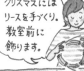

高3まで
ずっと使います。

1. わらを巻いて土台をつくる。
2. 校庭に植えられているヒイラギの木から
　伐った小枝を刺していく。
3. リボンや松ぼっくりで飾りつけ。

「女子学院五十年史」見返し
泰山木(Magnolia grandiflora)
白木蓮(Magnolia denudata)

女子学院 ゆかりの花といえば
文化祭やホールの名前にもなっている
マグノリア。　明治の頃から
校庭に植えられており,
白木蓮は今もシンボルツリーとして
正面玄関を彩っている。

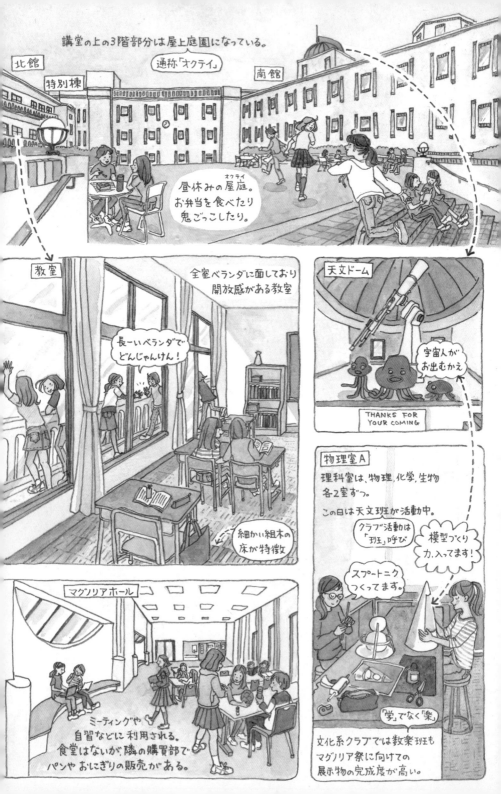

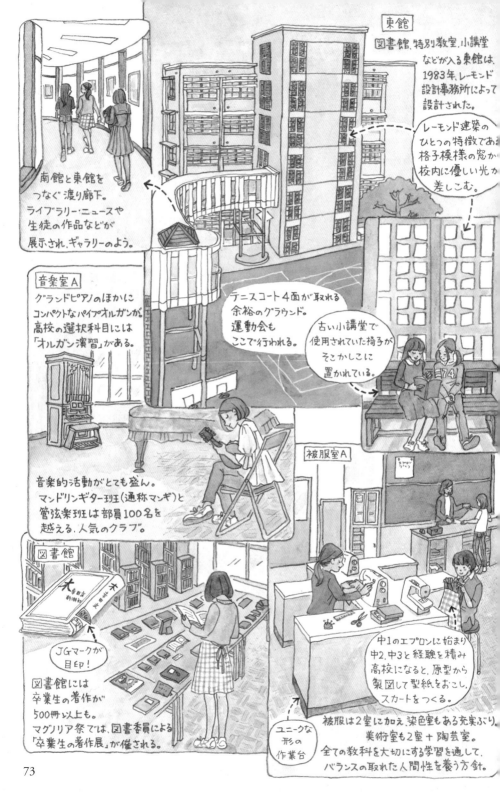

東館

図書館、特別教室、小講堂
などが入る東館は、
1983年、レーモンド
設計事務所によって
設計された。

レーモンド建築の
ひとつの特徴である
格子模様の窓から
校内に優しい光が
差しこむ。

南館と東館を
つなぐ渡り廊下。
ライブラリー・ニュースや
生徒の作品などが
展示され、ギャラリーのよう。

音楽室A

グランドピアノのほかに
コンパクトなパイプオルガンが
高校の選択科目には
「オルガン演習」がある。

テニスコート4面が取れる
余裕のグラウンド。
運動会も
ここで行われる。

古い小講堂で
使用されていた椅子が
そこかしこに
置かれている。

音楽的活動がとても盛ん。
マンドリンギター班(通称マンギ)と
管弦楽班は部員100名を
越える、人気のクラブ。

被服室A

図書館

JGマークが
目印!

図書館には
卒業生の著作が
500冊以上も。
マグノリア祭では、図書委員による
「卒業生の著作展」が催される。

ユニークな
形の
作業台

中1のエプロンに始まり
中2、中3と経験を積み
高校になると、原型から
製図して型紙をおこし、
スカートをつくる。

被服は2室に加え、染色室もある充実ぶり。
美術室も2室＋陶芸室。
全ての教科を大切にする学習を通して、
バランスの取れた人間性を養う方針。

女子聖学院

東京都北区／女子校

小高い丘の上
木々と花々に彩られた
翠（みどり）の学び舎。

1905年創立の米国系プロテスタント校。「神を仰ぎ　人に仕う」という精神のもとと神から与えられた"賜物"を社会の中で生かすための教育がなされています。

100周年記念事業として建設された本館は生徒を温かく包みこむ「家」のような空間を目指しました。その上で使いやすさを追求

した特別教室、力を入れている国際理解教育のためのスペース、JSGラーニングセンターという放課後に利用できるチューター常駐の自習室など、充実の施設がそろっています。当初は土足制でしたが美しさを保ちたいという声が上がり上履き制に変更されたとのこと。すてきなエピソードですね。

同校のもうひとつの誇りは緑あふれる校庭。樹齢100年を超える銀杏や桜の古木、よく手入れされた学習園。中1は園芸の授業で植物を育て、生命を慈しむことの大切さに気づきます。

校庭の樹木と調和する美しいグリーンの屋根の校舎が、穏やかな学校生活を優しく見守っていました。

（2019年6月号）

※ドライカレーが380円から400円に。

駒込駅から徒歩7分。
ひときわ目を引く大きな三角屋根のチャペルは
長島孝一設計、
1987年に建てられたもの。
2007年竣工の本館は
このチャペルのデザインを尊重しつつ
連続した切妻屋根で
ゴシック建築を
イメージした。

子聖学院前
Joshi Seigakuin

チャペル

本館

正門に据えられた
石造りの門柱は
築地から
この地に移った後
1922年に
つくられたもの。

女子聖学院

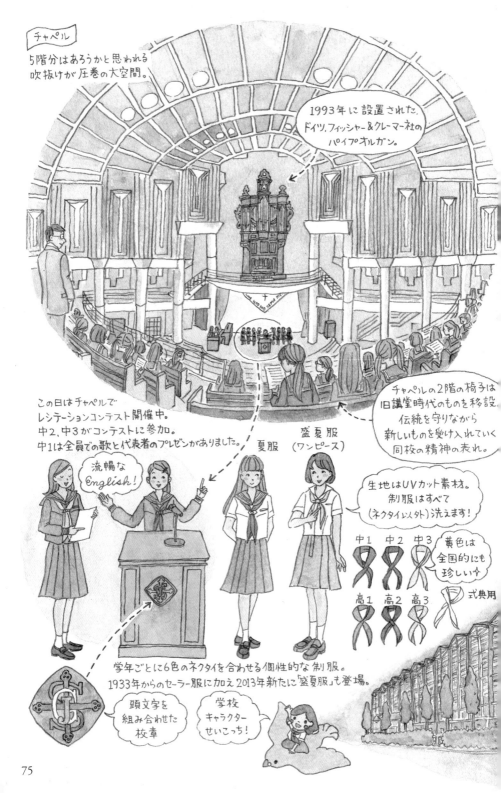

チャペル

5階分はあろうかと思われる
吹抜けが圧巻の大空間。

1993年に設置された、
ドイツ、フィッシャー＆クレーマー社の
パイプオルガン。

チャペルの2階の椅子は
旧講堂時代のものを移設。
伝統を守りながら
新しいものを受け入れていく
同校の精神の表れ。

この日はチャペルで
レシテーションコンテスト開催中。
中2、中3がコンテストに参加。
中1は全員での歌と代表者のプレゼンがありました。

流暢な
English!

夏服　　　盛夏服
（ワンピース）

生地はUVカット素材。
制服はすべて
（ネクタイ以外）洗えます！

中1　中2　中3　黄色は
全国的にも
珍しい✿

高1　高2　高3　式典用

学年ごとに6色のネクタイを合わせる個性的な制服。
1933年からのセーラー服に加え2013年新たに「盛夏服」も登場。

頭文字を
組み合わせた
校章

学校
キャラクター
せいこっち！

75

メモリアルラウンジ

本館建築に伴い取り壊された
ヴォーリズ設計の旧宣教師館の
一部などを保存。
思い出の品々とともに
展示されている。

旧宣教師館の階段

校章入り食器

クローソンホール

400人収容のホール。
本部にはキリスト教にまつわる様々な
彫刻が施されており重厚感がある。
卒業生はここで結婚式を挙げることもできる。

ずらりと並べられた美しいデザインの椅子

イングリッシュラウンジ

ネイティブの先生との交流、
英語クラブの活動などに利用。

翠耀会館

回廊

ホール脇にある「ユリを持つ少女」像。スカート丈が若干短いのでは？とささやかれている…

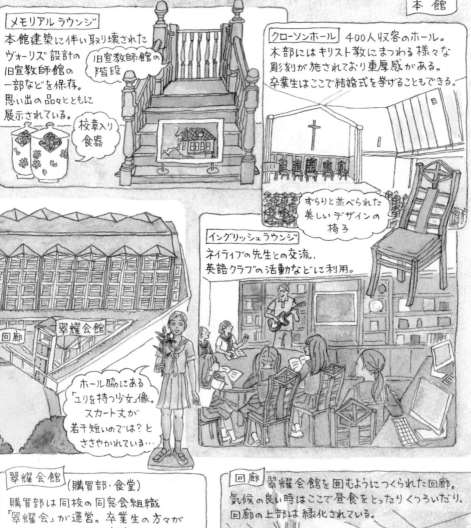

翠耀会館 (購買部・食堂)

購買部は同校の同窓会組織
「翠耀会」が運営。卒業生の方々が
つくってくれるお弁当や軽食には
家庭料理のような手作り感とあたたかさが。

JSG

人気の
ふわとろオムライス
¥350

火・木限定の
ドライカレー
¥380

回廊

翠耀会館を囲むようにつくられた回廊。
気候の良い時はここで昼食をとったりくつろいだり。
回廊の上部は緑化されている。

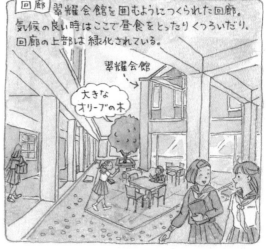

翠耀会館

大きなオリーブの木

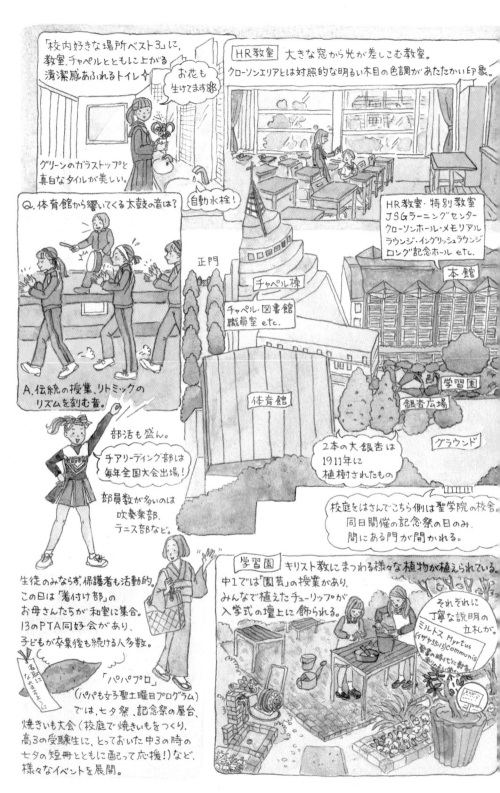

閑

静かな住宅街を登校する女子美生。作品が入っている大きなバッグを抱えている姿も目立ちます。「絵が描きたい」という意志を持って集まってきた女の子たち。2010年に完成した校舎は、そんな彼女たちの期待に応える充実した設備がそろっています。エントランスを入るとそこは広々としたギャラリー

になっていて、飾られた絵が「見て見て！」と声をかけてくるよう。ここでは人と違う自分を伸ばすことが大事。互いの個性を認めながら一緒に学んでいく場所だから、みんながとてものびのびしています。

学校の目標も、「自分らしさを生かして社会で活躍できる人材を育てること」。良妻賢母が求められていた明治時代に女子美が掲げたこの革新的な理念にブレはありません。

美術教育100年以上の蓄積が生かされた校舎に、「描くこと、創ること」で生きていこうとする女子を、これからも全力で支えていくというマニフェストを感じたのでした。

（2022年9月号）

エントランスギャラリー
シンプルな空間にカラフルな作品が映える！

女子美術大学長と付属の教員が意見を出し合い構想を練った校舎。

コンクリート打ちっぱなしとテラコッタが調和する外観。

仕事着デコってます

しいたけ！

校舎をデザインした設計事務所にも卒業生が入社して最初に関わった仕事が母校だったそう。

自分の夢を、社会でしっかり実現させている先輩のエールを感じながら学ぶ生徒たち。

杉並キャンパスのアイドル猫「しいたけ」に遭遇。人懐こいです♡

受付では女子美りかちゃんがおでむかえ。商品化に携わったのは卒業生。

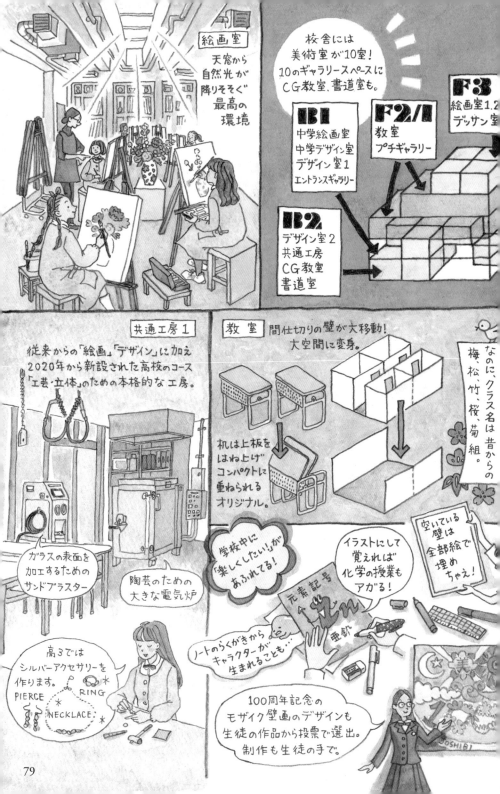

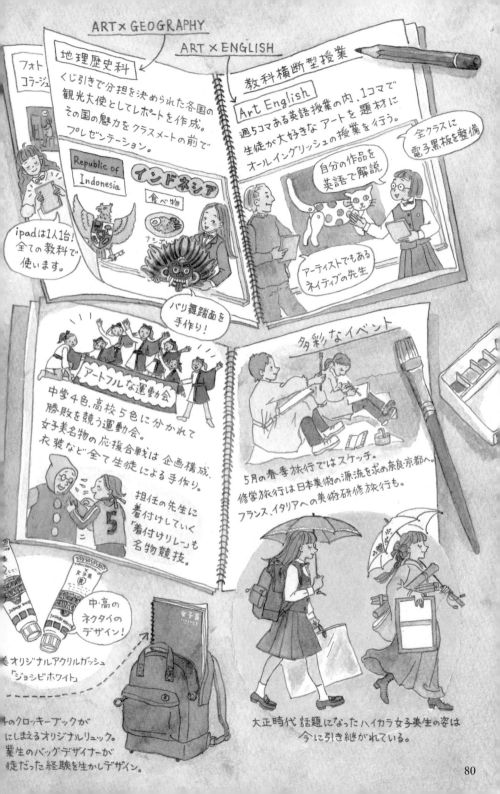

ART × GEOGRAPHY

ART × ENGLISH

フォト
コラージ

地理歴史科

くじ引きで分担を決められた各国の観光大使としてレポートを作成。その国の魅力をクラスメートの前でプレゼンテーション。

Republic of Indonesia

インドネシア

食べ物

ナシゴ

ipadは1人1台！全ての教科で使います。

教科横断型授業

Art English

週5コマある英語授業の内、1コマで生徒が大好きなアートを題材にオールイングリッシュの授業を行う。

自分の作品を英語で解説

全クラスに電子黒板を整備

アーティストでもあるネイティブの先生

バリ舞踏面を手作り！

アートフルな運動会

中学4色、高校5色に分かれて勝敗を競う運動会。女子美名物の応援合戦は企画構成、衣装など全て生徒による手作り。

担任の先生に着付けしていく「着付けリレー」も名物競技。

5

多彩なイベント

5月の春季旅行ではスケッチ。修学旅行は日本美術の源流を求め奈良京都へ。フランス、イタリアへの美術研修旅行も。

オリジナルアクリルガッシュ「ジョシビホワイト」

中・高のネクタイのデザイン！

クロッキーブックがしまえるオリジナルリュック。業生のバッグデザイナーが徒だった経験を生かしデザイン。

大正時代話題になったハイカラ女子美生の姿は今に引き継がれている。

80

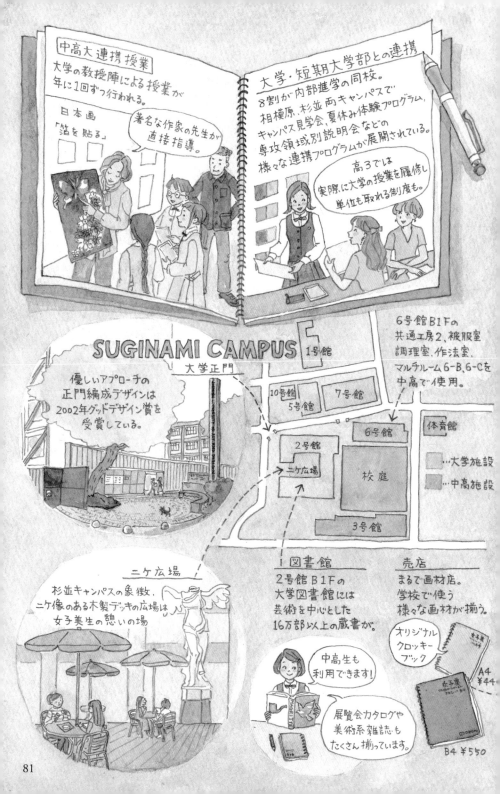

中高大連携授業

大学の教授陣による授業が年に1回ずつ行われる。

日本画「箔を貼る」

著名な作家の先生が直接指導。

大学・短期大学部との連携

8割が内部進学の同校。相模原、杉並両キャンパスでキャンパス見学会、夏休み体験プログラム、専攻領域別説明会などの様々な連携プログラムが展開されている。

高3では実際に大学の授業を履修し単位も取れる制度も。

SUGINAMI CAMPUS

優しいアプローチの正門編成デザインは2002年グッドデザイン賞を受賞している。

6号館B1Fの共通工房2、被服室、調理室、作法室、マルチルーム6-B、6-Cを中高で使用。

大学正門

1号館
10号館
5号館
7号館
2号館
6号館
体育館
ニケ広場
校庭
3号館

……大学施設
……中高施設

ニケ広場

杉並キャンパスの象徴、ニケ像のある木製デッキの広場は女子美生の憩いの場

図書館

2号館B1Fの大学図書館には芸術を中心とした16万部以上の蔵書が。

中高生も利用できます！

展覧会カタログや美術系雑誌もたくさん揃っています。

売店

まるで画材店。学校で使う様々な画材が揃う。

オリジナルクロッキーブック

A4 ¥44

女子美

B4 ¥550

逗子開成

神奈川県逗子市／男子校

海がもうひとつの校庭。
この環境でしか得られない
スケールの大きい学び。

1

1903年創立の伝統ある男子校。東京開成中学校の分校でしたが、1909年に分離独立しました。現在の理念の礎となったのが1984年に理事長に就任した徳間康快氏（同校の卒業生、徳間書店初代社長、スタジオジブリの設立者）が打ち出した「海洋教育を柱とした情操教育の充実」というもの。ヨット製作・帆走、遠泳など独自の取り組みがはじまりました。

近年では東京大学の海洋アライアンスとの提携など、「海」という切り口をもっと広がりのある学びにつなげる試みが。加えて国際交流のプログラムも拡充、グローバルな方向へと更に進化を続けています。

もともと、やりたいことはやってみよう、何事もオープンにという同校の姿勢にこれらの方針がマッチ。明るく大らかに様々なことにチャレンジし、達成感から自信を深めています。

社会という大海原に力強く漕ぎ出していける資質と能力をぐんぐん伸ばしていく海辺の学校の男子たちでした。

（2019年7&8月号）

海洋教育センター

ヨット製作・帆走

B1Fのヨット工作室で半年間かけてグループごとに5艇のヨットを製作。

先生の指導の下、1枚1枚板を重ねて作り上げます。

B1F艇庫からはトンネルで海岸に直結！

中2の4月。完成したヨットを浜辺へ運ぶ。

シャンパンで（ノンアルコール）進水式！

ヨットのへりには製作した生徒の名前が書かれている。

K.KAZAMA

ビーチサンダルは必須アイテム！

体育の授業で富士山を眺めながら浜ラン！

海まで徒歩1分。昼休み、放課後天気が良ければ海岸へ。

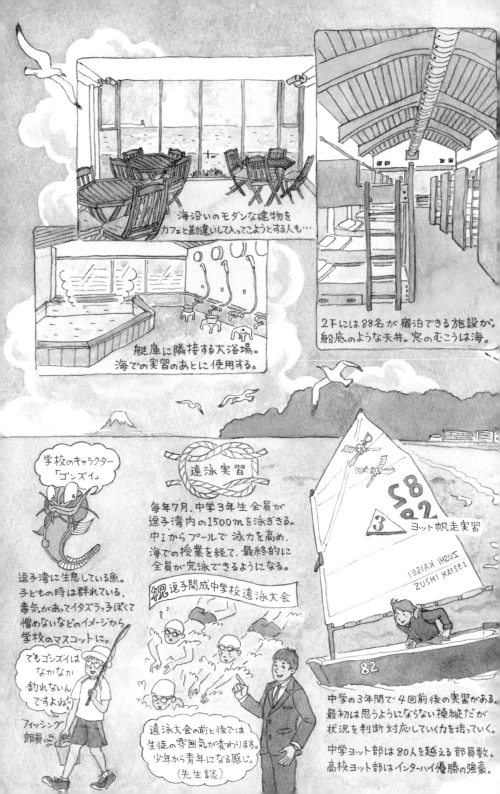

海沿いのモダンな建物を
カフェと勘違いして入ってこようとする人も…

2Fには88名が宿泊できる施設が。
船底のような天井。窓のむこうは海。

艇庫に隣接する大浴場。
海での実習のあとに使用する。

学校のキャラクター
「ゴンズイ」

逗子湾に生息している魚。
子どもの時は群れている。
毒気があってイタズラっ子ぽくて
憎めないなどのイメージから
学校のマスコットに。

でもゴンズイは
なかなか
釣れないん
ですよねー
フィッシング
部員ぷ

遠泳実習

毎年7月、中学3年生全員が
逗子湾内の1500mを泳ぎきる。
中1からプールで泳力を高め。
海での授業を経て、最終的に
全員が完泳できるようになる。

逗子開成中学校遠泳大会

遠泳大会の前と後では
生徒の雰囲気が変わります。
少年から青年になる感じ。
（先生談）

ヨット帆走実習

ZUSHI KAISEI
ZUSHI KAISEI

中学の3年間で4回前後の実習がある。
最初は思うようにならない操縦だが
状況を判断・対応していく力を培っていく。

中学ヨット部は80人を越える部員数。
高校ヨット部はインターハイ優勝の強豪。

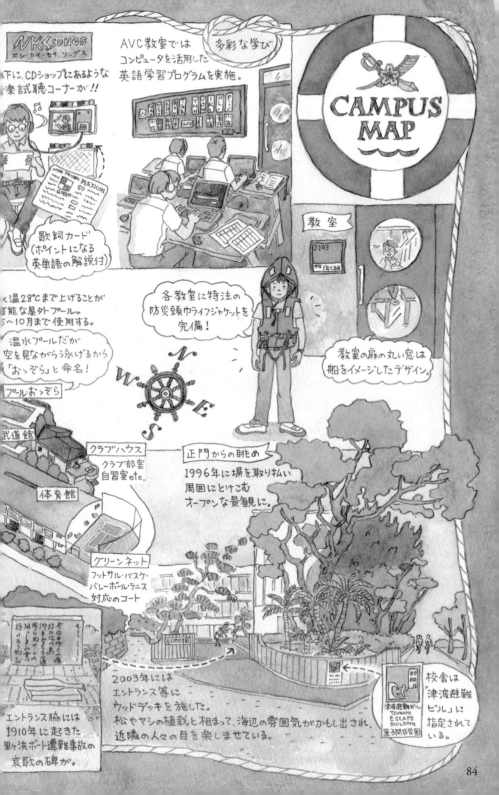

NHK SONGS
エヌ・エイチ・ケイ ソングス

下に、CDショップにあるような
音楽試聴コーナーが!!

歌詞カード
(ポイントになる
英単語の解説付)

AVC教室では
コンピュータを活用した
英語学習プログラムを実施。

多彩な学び

CAMPUS MAP

教室

J103

各教室に特注の
防災頭巾ライフジャケットを
完備!

教室の扉の丸い窓は
船をイメージしたデザイン。

温28℃まで上げることが
可能な屋外プール。
5〜10月まで使用する。

温水プールだが
空を見ながら泳げるから
「おゝぞら」と命名!

プールおゝぞら

N W E S

武道館

クラブハウス
クラブ部室
自習室etc.

体育館

グリーンネット
フットサル・バスケ・
バレーボール・テニス
対応のコート

正門からの眺め
1996年に塀を取り払い
周囲にとけこむ
オープンな景観に。

2003年には
エントランス等に
ウッドデッキを施した。
松やヤシの植栽と相まって、海辺の雰囲気がかもし出され、
近隣の人々の目を楽しませている。

エントランス脇には
1910年に起きた
里ヶ浜ボート遭難事故の
哀歌の碑が。

校舎は
「津波避難
ビル」に
指定されて
いる。

津波避難ビル
TSUNAMI
ESCAPE
BUILDING
逗子開成学園

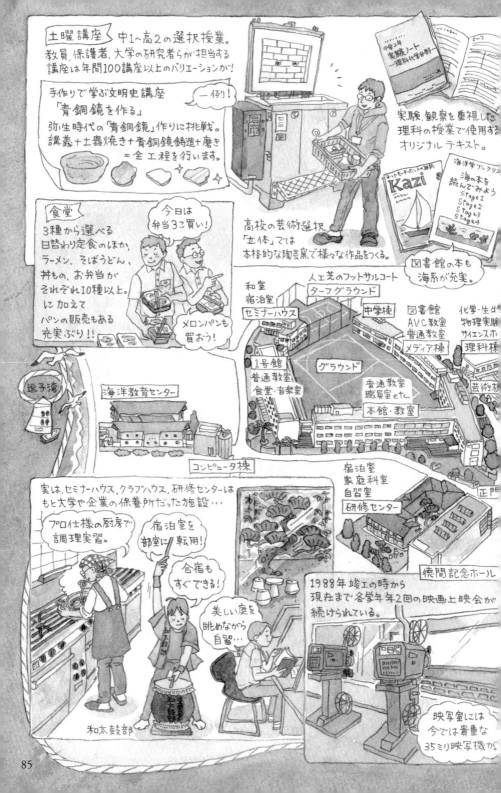

土曜講座 中1〜高2の選択授業。
教員、保護者、大学の研究者らが担当する
講座は年間100講座以上のバリエーションが!

手作りで学ぶ文明史講座
「青銅鏡を作る」 一例!
弥生時代の「青銅鏡」作りに挑戦。
講義＋土器焼き＋青銅鏡鋳造＋磨き
＝全工程を行います。

実験、観察を重視した
理科の授業で使用する
オリジナルテキスト。

海洋学ブックリスト
海の本を
読んでみよう
Stage1
Stage2
Stage3
Stage4

図書館の本も
海系が充実。

食堂
3種から選べる
日替わり定食のほか、
ラーメン、そば、うどん、
丼もの、お弁当が
それぞれ10種以上。
に加えて
パンの販売もある
充実ぶり!!

今日は
弁当3こ買い!

メロンパンも
買おう!

高校の芸術選択
「立体」では
本格的な陶芸窯で様々な作品をつくる。

人工芝のフットサルコート
ターフグラウンド

和室
宿泊室
セミナーハウス

中学棟

図書館
AVC教室
普通教室
メディア棟

化学・生物
物理実験
サイエンスホ

理科棟

1号館
普通教室
食堂・音楽室

グラウンド

普通教室
職員室etc.

本館・教室

逗子湾

海洋教育センター

芸術木

コンピュータ棟

宿泊室
家庭科室
自習室

研修センター

正門

実は、セミナーハウス、クラブハウス、研修センターは
もと大学や企業の保養所だった施設…

プロ仕様の厨房で
調理実習。

宿泊室を
部室に転用!

合宿も
すぐできる!

美しい庭を
眺めながら
自習…

徳間記念ホール

1988年竣工の時から
現在まで各学年年2回の映画上映会が
続けられている。

和太鼓部

映写室には
今では貴重な
35ミリ映写機が

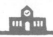

聖学院

東京都北区／男子校

テーマは
「光と水と風のシンフォニー」。
自然との共生を意識した校舎。

米国の宣教師が設立した神学校を母体に1906年に開校したプロテスタント校。教育理念は「Only One for Others」。一人ひとりがかけがえのない存在であり、その存在を他者、社会のために用いることができる人間になってほしいという思いが込められています。

本館と講堂の改築に際しては都内70校もの学校を調査してコンセプトを熟考。天然素材の材質にこだわり、心地よい風、やわらかな光といった自然が感じられる校舎を目指しました。学年を超えた交流が生まれるスペースもそこかしこに。穏やかに過ごせる空間となっています。

学びの内容も工夫に満ちていて、例えば理科では学校独自の「理科探究」を設定。身近な疑問に目を向けた実験・観察を行い、自ら興味のあるものを見つけて追究していきます。希望制の課外活動も盛ん。この日はみつばちプロジェクトを拝見しましたが、率先してプロジェクトを進める皆さんの姿がとても頼もしく見えました。

(2020年12月号)

1937年に建てられたヴォーリズ設計の旧校舎のミッション系のイメージを踏襲しつつ、1999年、最新設備を整えた校舎が竣工。

ベルタワーからは 毎朝礼拝の時間を知らせる鐘の音が響く。

正門から大階段までのゆるやかな坂道は桜並木の続く遊歩道となっている。

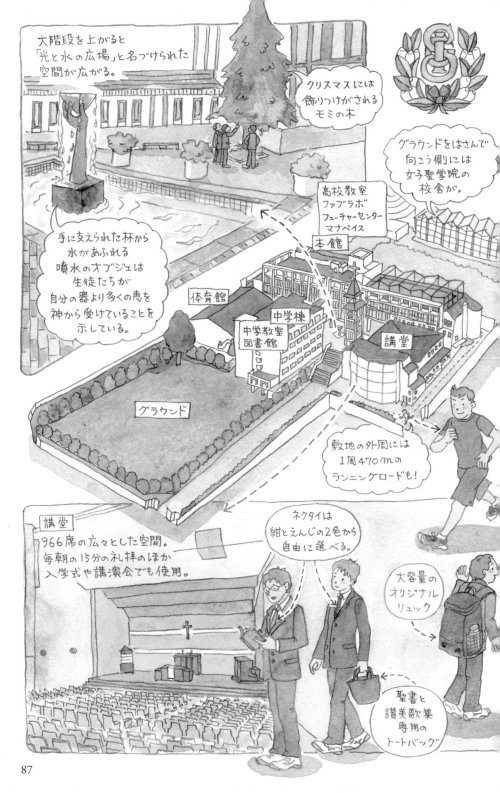

大階段を上がると
「光と水の広場」と名づけられた
空間が広がる。

クリスマスには
飾りつけがされる
モミの木

グラウンドをはさんで
向こう側には
女子聖学院の
校舎が。

高校教室
ファブラボ
フューチャーセンター
マナベイス

本館

手に支えられた杯から
水があふれる
噴水のオブジェは
生徒たちが
自分の器より多くの恵を
神から受けていることを
示している。

体育館

中学棟
中学教室
図書館

講堂

グラウンド

敷地の外周には
1周470mの
ランニングロードも！

講堂
966席の広々とした空間。
毎朝の15分の礼拝のほか
入学式や講演会でも使用。

ネクタイは
紺とえんじの2色から
自由に選べる。

大容量の
オリジナル
リュック

聖書と
讃美歌集
専用の
トートバッグ

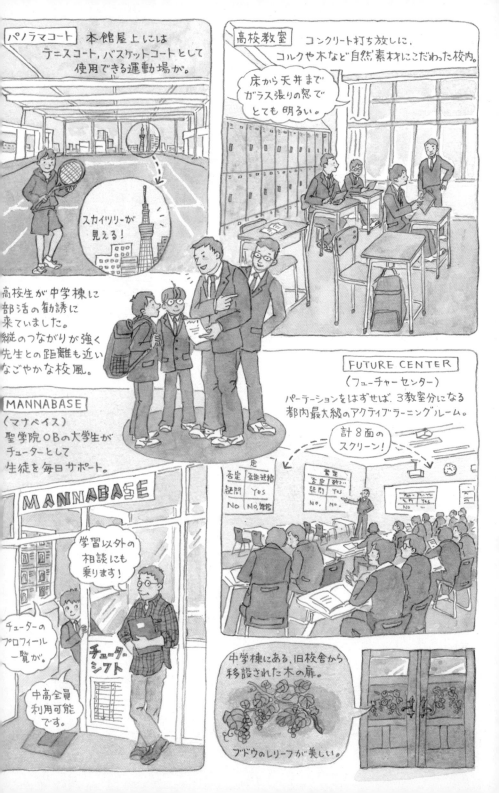

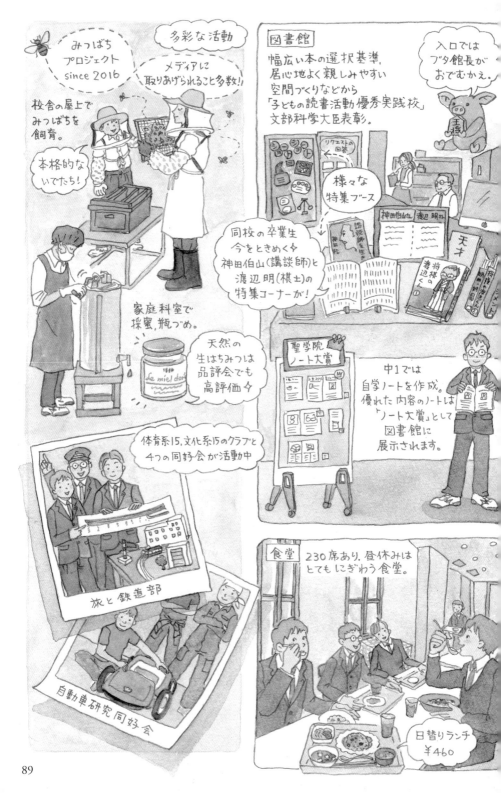

みつばち
プロジェクト
since 2016

多彩な活動

メディアに
取りあげられること多数!

校舎の屋上で
みつばちを
飼育。

本格的な
いでたち!

家庭科室で
採蜜、瓶づめ。

同校の卒業生
今をときめく
神田伯山(講談師)と
渡辺明(棋士)の
特集コーナーが!

天然の
生はちみつは
品評会でも
高評価♪

le miel doré

体育系15、文化系15のクラブと
4つの同好会が活動中

旅と鉄道部

自動車研究同好会

図書館

幅広い本の選択基準、
居心地よく親しみやすい
空間づくりなどから
「子どもの読書活動優秀実践校」
文部科学大臣表彰。

入口では
ブタ館長が
おでむかえ。

館長

様々な
特集ブース

神田伯山　渡辺明

天才

中1では
自学ノートを作成。
優れた内容のノートは
『ノート大賞』として
図書館に
展示されます。

聖学院
ノート大賞

食堂　230席あり。昼休みは
とてもにぎわう食堂。

日替りランチ
¥460

89

成蹊

成（せい）蹊（けい）

東京都武蔵野市／共学校

夢を育む
緑に囲まれた
ゆとりのワンキャンパス。

武

蔵野の自然が色濃く残る吉祥寺。27万㎡の広大な敷地に小学校から大学までの教育施設が広がっています。

1906年に中村春二が開塾した私塾成蹊園が前身。12年、池袋に成蹊実務学校を創立。24年にこの地に移転しました。旧制七年制高等学校の伝統を今に伝えており、アカデミックな教育が特色。また1918年に全国に先がけ小学校に海外勤務者子女を受け入れる特別学級を設立した、国際教育のパイオニア的存在です。現在も様々な交流プログラムや留学プランがあり、有形無形の異文化体験がグローバルな人材を育てています。

キャンパスの北に位置する中高エリアには、中高ホームルーム棟のほか、本格的な実験観察ができ、天文ドームもある理科館、造形館、特別教室棟、中高それぞれの図書室がある中央館など充実の設備が。多彩な活動を拝見して、専門的な知識をもつ先生方の熱意が生徒の皆さんを刺激し、学ぶことの楽しさを自然に引き出していく様子が感じられました。

（2018年12月号）

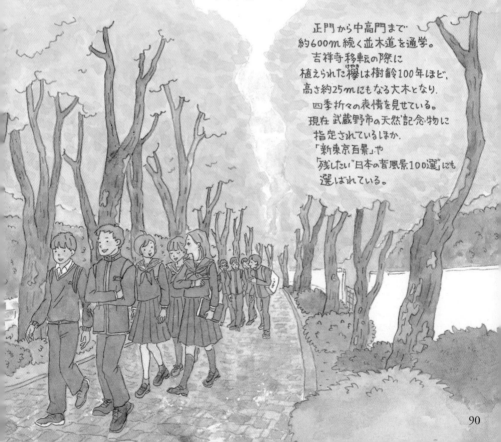

正門から中高門まで
約600m続く並木道を通学。
吉祥寺移転の際に
植えられた欅は樹齢100年ほど、
高さ約25mにもなる大木となり、
四季折々の表情を見せている。
現在、武蔵野市の天然記念物に
指定されているほか、
「新東京百景」や
「残したい日本の音風景100選」にも
選ばれている。

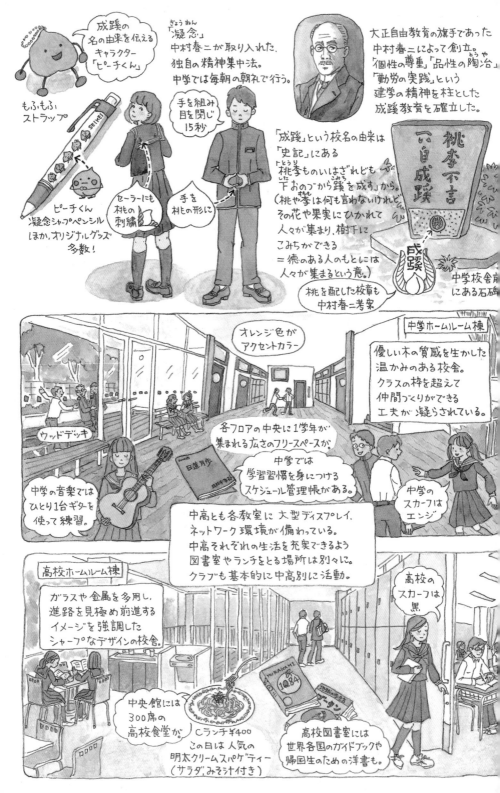

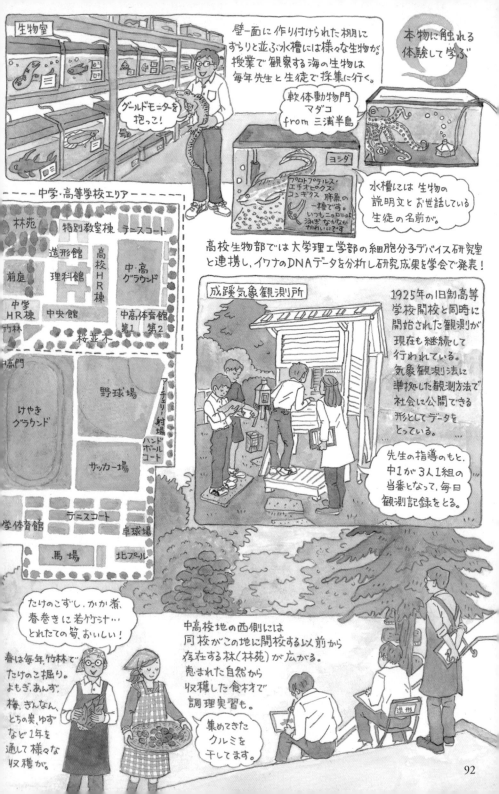

生物室

壁一面に作り付けられた棚に
すらりと並ぶ水槽には様々な生物が。
授業で観察する海の生物は
毎年先生と生徒で採集に行く。

本物に触れる
体験して学ぶ

グールドモニターを
抱っこ！

軟体動物門
マダコ
from 三浦半島

ヨシダ

プロトプテルス・
エチオピクス・
コンギクス 肺魚の
一種です。
いつもニョロニョロ
泳ぎ なかなか
かわいいです

水槽には 生物の
説明文と お世話している
生徒の名前が。

高校生物部では 大学理工学部の細胞分子デバイス研究室
と連携し、イワナのDNAデータを分析し研究成果を学会で発表！

成蹊気象観測所

1925年の旧制高等
学校開校と同時に
開始された観測が
現在も継続して
行われている。
気象観測法に
準拠した観測方法で
社会に公開できる
形としてデータを
とっている。

先生の指導のもと、
中1が3人1組の
当番となって、毎日
観測記録をとる。

ーーーー 中学・高等学校エリア ーーーー

林苑　特別教室棟　テニスコート
造形館　高校HR棟　中・高グラウンド
前庭　理科館
中学HR棟　中央館　中高体育館 第1 第2
竹林　桜並木
南門　野球場　アーチェリー射場　ハンドボールコート
けやきグラウンド　サッカー場
学体育館　テニスコート　卓球場
馬場　北プール

たけのこずし、かか煮、
春巻きに若竹シチ…
とれたての筍、おいしい！

春は毎年、竹林で
たけのこ掘り。
よもぎ、あんず、
梅、ぎんなん、
とちの実、ゆず
など1年を
通して様々な
収穫が。

中高校地の西側には
同校がこの地に開校する以前から
存在する林（林苑）が広がる。
恵まれた自然から
収穫した食材で
調理実習も。

集めてきた
クルミを
干してます。

92

本館の中心に位置する大講堂。
中高では入学式、卒業式の際に使用する。

本館 正門から入ると
正面に佇むキャンパスの象徴。
1924年竣工。

ワンキャンパス
メリット

SEIKEI CAMPUS MAP

豊かな自然を背景に、大正時代に建てられた
伝統的な建物と近代的な教育施設が共存。
周辺地域の道路環境にも配慮し、
校舎も含め、地域とともに良い環境を
作り上げる姿勢が高く評価され、
「2011年度グッドデザイン賞」を受賞している。

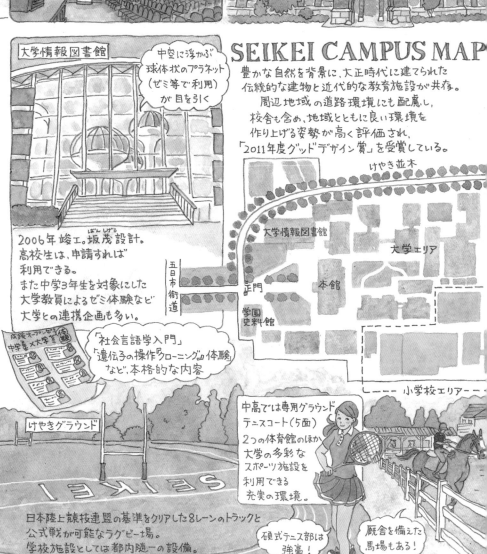

大学情報図書館

中空に浮かぶ
球体状のプラネット
（ゼミ等で利用）
が目を引く

2006年竣工。坂茂設計。
高校生は、申請すれば
利用できる。
また中学3年生を対象にした
大学教員によるゼミ体験など
大学との連携企画も多い。

「社会言語学入門」
「遺伝子の操作『クローニング』体験」
など、本格的な内容

けやき並木

大学情報図書館

大学エリア

五日市街道

正門

本館

学園史料館

小学校エリア

けやきグラウンド

中高では専用グラウンド
テニスコート（5面）
2つの体育館のほか
大学の多彩な
スポーツ施設を
利用できる
充実の環境。

日本陸上競技連盟の基準をクリアした8レーンのトラックと
公式戦が可能なラグビー場。
学校施設としては都内随一の設備。

硬式テニス部は
強豪！

厩舎を備えた
馬場もある！

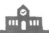

聖光学院

神奈川県横浜市／男子校

創意に富み、かつ本物志向。
山手の丘に広がる
紳士を育てる校舎。

根

岸線山手駅から住宅街の坂道を上ること8分、レンガの鐘楼が見えてきます。

2014年完成の新校舎は「強くて優しい紳士のような、構造的には強固だけれど見た目や環境にはやさしい100年建築」というコンセプトで建てられました。同校卒業生でオフコースの元メンバー、現在は

建築家の地主道夫さんが建築計画に関わり、竣工式には小田和正さんがコンサートをされたそう（ちなみに宇宙飛行士の大西卓哉さんも卒業生。様々な人材が輩出されています）。

光を取り込むこと、風が抜けることを重視して様々な工夫が凝らされた校舎。木のぬくもりが感じられる教室、自由に集えるラウンジ、いつでも開放されている食堂、と「居心地がいい」と思える環境を整えました。計画に最初から携わった先生は完成した校舎のどこもかわいく思えるとのこと。のびのび過ごす生徒の姿に目を細めます。そんな学校愛が、きめ細かさが評判の指導内容にもあらわれているのだなと思いました。

（2017年5月号）

周囲の街並みに調和する落ちついた外観。
12時と17時に鳴り響く鐘の音とともに 地域のランドマークとなっている。

エントランスに植えられたユズリハの木。春、若葉が出ると前年の葉が落葉する様子を「受け継がれる聖光文化」になぞらえシンボルツリーとした。

フランシスコ・ザビエル　ブルーノ

鐘楼にはオランダ製の2つの鐘がそれぞれ初代理事長、校長の名を銘としている。

四季を通じて何らかの花が咲くよう工夫された植栽

こちらは
聖光学院の
ゆるキャラ
「ジェントルペンギン」

ジェンペン
て、呼ばれて
ます！

意外と大きい
着ぐるみは
聖光祭で大活躍！

紳士な制服 黒のノーカラージャケットと
黒のズボンを合わせた印象的なスーツ。

ネクタイピンも
あります

山手の
ペンギンと
呼ばれた
ことも。

上着を脱いでも
ネクタイは締めた
ままの生徒が多い。
そんなところも
紳士っぽい？

Be Gentlemen

カトリックの世界観に基づいた
「全人格的な人間教育」を実践。
責任感や義務感が強く、
物事を広い視野から判断できる
高い識見や教養、深い洞察力を
身につける「紳士たれ」がモットー。

聖光塾 学力向上とは別に
全学年対象、自由参加で
様々な体験を通して教養を高めることを
目的とした啓蒙的な講座。
たとえば…

「アメリカ西海岸研修」
シリコンバレーの
企業を訪問

「里山の自然」
横浜市青葉区の里山に
分け入り、自然観察
草笛！

…などの個性豊かな
体験型講座を
数多く展開。

選択芸術講座 社会に出てグローバルに活躍
する際、語学はマストだが、それを越える
コミュニケーション手段として音楽と美術を重視。
豊かな感性を育む芸術講座を開講。

声楽
クラシックギター
ヴァイオリン
フルート

リコーダー
クロマチック
ハーモニカ

絵画 陶芸
木工 書道

音楽活動は特に盛んで
「聖光クラシックプロジェクト」という公認団体も。
大講堂で定期演奏会が
開かれている。

1500人収容。
音響も整った
ラムネホール

番外編!?

男前講座 紳士たるもの
身だしなみにも気を遣わなければ、ということで、
高1の家庭科の時間に、プロのメイクアップ
アーティストを招いて、ヘアスタイリングや、
眉の整え方の講義が！

一流のもの、本物に
触れてほしいという思いから
ホールにはスタインウェイの
グランドピアノが♪

小講堂は
大学のような階段教室。
多目的に使える
仕様になっている。

3年にわたる建て替え期間
生徒の生活を第一に考え
仮校舎をつくらず、仮移転も
せずに工事を進めた工夫が
評価され「神奈川建築コンクール」
優秀賞に選ばれた。

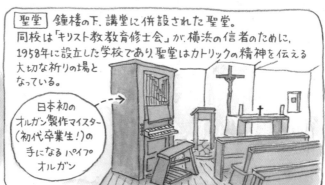

聖堂 鐘楼の下、講堂に併設された聖堂。
同校は「キリスト教教育修士会」が、横浜の信者のために、
1958年に設立した学校であり、聖堂はカトリックの精神を伝える
大切な祈りの場と
なっている。

日本初の
オルガン製作マイスター
（初代卒業生！）の
手になるパイプ
オルガン

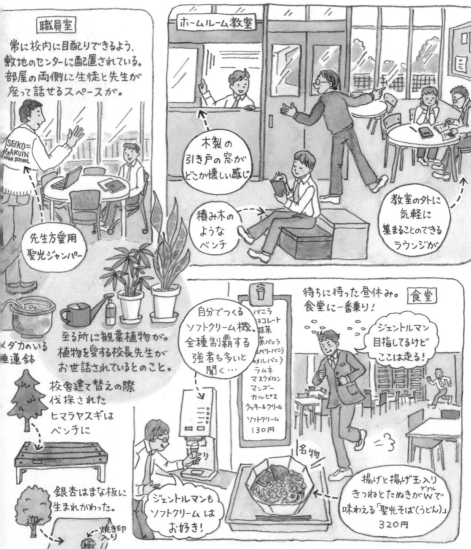

職員室
常に校内に目配りできるよう、
敷地のセンターに配置されている。
部屋の両側に生徒と先生が
座って話せるスペースが。

先生方愛用
聖光ジャンパー

ホームルーム教室

木製の
引き戸の窓が
どこか懐かしい感じ

積み木の
ようなベンチ

教室の外に
気軽に
集まることのできる
ラウンジが

メダカのいる
睡蓮鉢

至る所に観葉植物が。
植物を愛する校長先生が
お世話されているとのこと。

校舎建て替えの際
伐採された
ヒマラヤスギは
ベンチに

銀杏はまな板に
生まれかわった。

焼き印
入り

自分でつくる
ソフトクリーム機、
全種制覇する
強者も多いと
聞く…

バニラ
チョコレート
抹茶
茶バニラ
ロベリーバニラ
メルバニラ
ラムネ
マスクメロン
マンゴー
カルピス
クッキー＆クリーム
ソフトクリーム
130円

ジェントルマンも
ソフトクリームは
お好き！

名物

待ちに待った昼休み。
食堂に一番乗り！ 食堂

ジェントルマン
目指してるけど
ここは走る！

揚げと揚げ玉入り
きつねとたぬきがW（ダブル）で
味わえる「聖光そば（うどん）」
320円

96

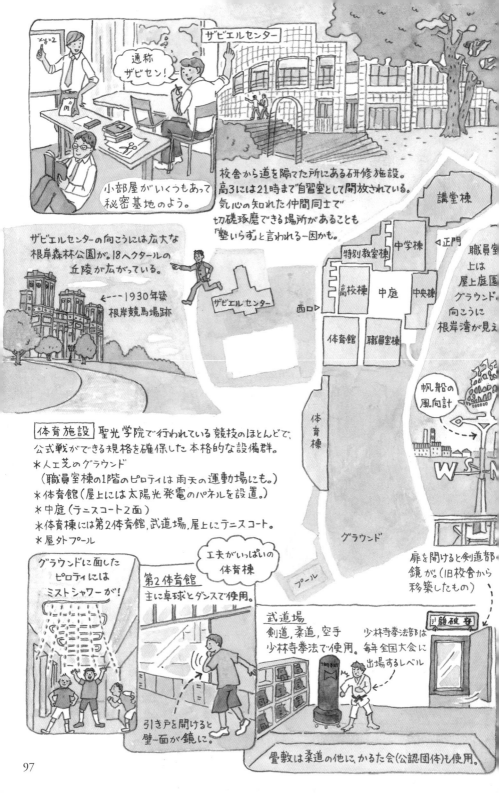

通称 ザビセン！

ザビエルセンター

校舎から道を隔てた所にある研修施設。
高3には21時まで自習室として開放されている。
気心の知れた仲間同士で
切磋琢磨できる場所があることも
「塾いらず」と言われる一因かも。

小部屋がいくつもあって
秘密基地のよう。

ザビエルセンターの向こうには広大な
根岸森林公園が。18ヘクタールの
丘陵が広がっている。

←----1930年築
根岸競馬場跡

ザビエルセンター

西口▷

講堂棟

特別教室棟　中学棟　◁正門　職員室

高校棟　中庭　中央棟

体育館　職員室棟

上は
屋上庭園
グラウンド
向こうに
根岸湾が見え

帆船の
風向計

体育棟

W
S N

体育施設　聖光学院で行われている競技のほとんどで、
公式戦ができる規格を確保した本格的な設備群。
＊人工芝のグラウンド
　（職員室棟の1階のピロティは雨天の運動場にも。）
＊体育館（屋上には太陽光発電のパネルを設置。）
＊中庭（テニスコート2面）
＊体育棟には第2体育館、武道場、屋上にテニスコート。
＊屋外プール

グラウンド

プール

扉を開けると剣道部
鏡が（旧校舎から
移築したもの）

グラウンドに面した
ピロティには
ミストシャワーが！

工夫がいっぱいの
体育棟

第2体育館
主に卓球とダンスで使用。

引き戸を開けると
壁一面が鏡に。

武道場
剣道、柔道、空手
少林寺拳法で使用。

少林寺拳法部は
毎年全国大会に
出場するレベル

畳敷は柔道の他に、かるた会（公認団体）も使用。

成城学園

東京都世田谷区／共学校

開放感あふれる空間で
育まれる自由な発想と
コミュニケーション力。

創立者・澤柳政太郎が掲げた「個性を尊重する自由な教育」は脈々と受け継がれ、中高の新校舎にもその理念が体現されています。大切にしたのは「自由な空間」。コリドーのあるフロアに代表される、生徒が自然に集まる空間をいたるところにつくり、同級生とだけではなく、先生も含め全体的な交流を促します。また、様々なシーンに対応できるフレキシブルな教室も誕生。新校舎とブリッジでつながれた南棟はサイエンスゾーンとして拡充。多彩な設備の芸術棟など、生徒の意欲を引き出す体制が整いました。洗練され、行き届いた校舎でのびのびと過ごす生徒の皆さんがとてもまぶしく見える学校でした。

（2019年11月号）

※カフェテリアのメニューは変更になっている。

おしゃれな成城学園前駅から徒歩数分の閑静な住宅街に、幼稚園から大学までを擁する約4万坪のキャンパスが広がります。小田急線の車内からも見えるほどの駅近でありながら、緑豊かな自然環境。学園がこの地に建設された1925年に正門前に植えられた銀杏が立派な並木道をつくっています。

創立100周年の記念事業として、2016年に竣工した新校舎。

西棟

東棟

もともと高さ10mを超える木々の雑木林だったこの地の記憶として残された赤松の巨木

女子は制服なし。「えり、そでがついた服」だけが決まり。

男子は、ブレザー&スラックスの制服。夏は半袖シャツかポロシャツです。

ほぼ全員リュックで登校。

中庭

ソックスは短めが今の気分！

幅8mの大階段

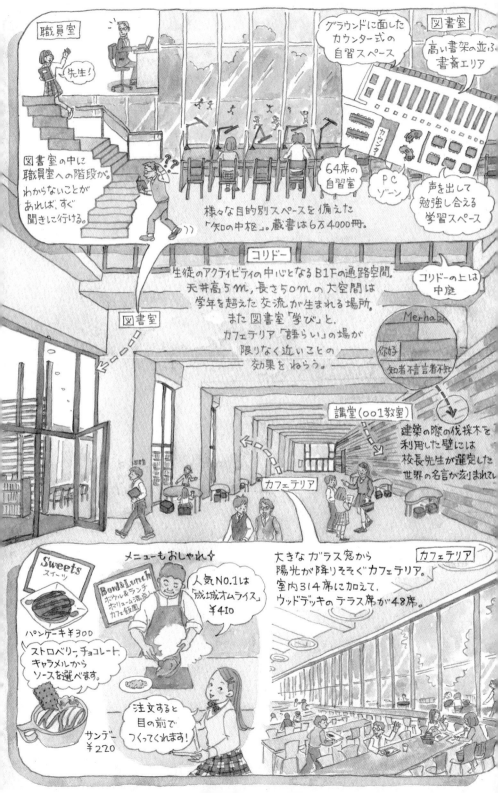

GLOBAL ZONE

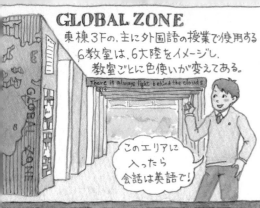

東棟3Fの、主に外国語の授業で使用する6教室は、6大陸をイメージし、教室ごとに色使いが変えてある。

There is always light behind the clouds.

このエリアに入ったら会話は英語で！

GOING ABROAD HOMESTAY ENGLISH CLASS

教室の天井高は3.5m！

SEIJO GAKUEN CAMPUS MAP

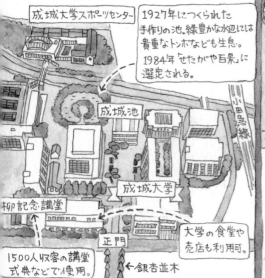

成城大学スポーツセンター

1927年につくられた手作りの池。緑豊かな水辺には貴重なトンボなども生息。1984年「せたがや百景」に選定される。

成城池

小田急線

成城大学

柳記念講堂

大学の食堂や売店も利用可。

正門

1500人収容の講堂。式典などで使用。

←銀杏並木

留学希望者対象の、ネイティブの先生による講習。国際交流に力を入れており、中学ではオーストラリア短期留学。高校では、アメリカ、カナダ、イギリスへの短期、長期留学のプランが。

SCIENCE ZONE

南棟の2F、3Fには、高校用の、物理、化学、生物、地学の4教室、中学用にA〜Dの実験室と合計8つの理科教室があり、ドラフトチャンバーも5台完備。充実した理科教育が行われている。

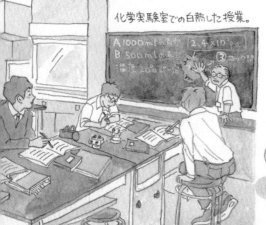

化学実験室での白熱した授業。

A 1000mlの気体 $2.4×10^{22}$
B 500mlの気体
③コック

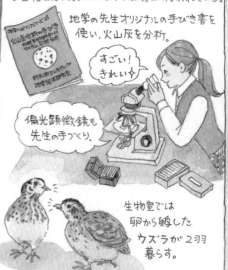

地学の先生オリジナルの手びき書を使い、火山灰を分析。

すごい！きれい！

偏光顕微鏡も先生の手づくり。

生物室では卵から孵化したウズラが2羽暮らす。

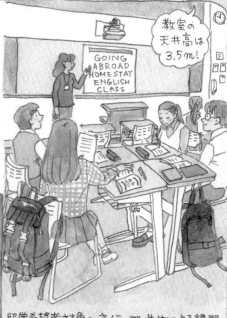

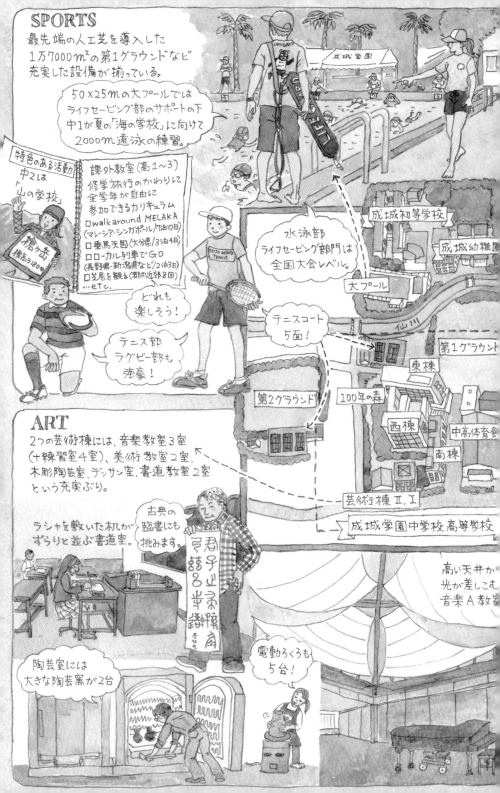

SPORTS

最先端の人工芝を導入した1万7000㎡の第1グラウンドなど充実した設備が揃っている。

50×25mの大プールではライフセービング部のサポートの下中1が夏の「海の学校」に向けて2000m遠泳の練習。

特色のある活動

中2は → 山の学校

槍ヶ岳 標高3180m

課外教室（高1〜3）
修学旅行のかわりに全学年が自由に参加できるカリキュラム
□ walk around MELAKA (マレーシア・シンガポール/5泊10日)
□ 乗馬天国(大分県/3泊4日)
□ ローカル列車でGO (長野県・新潟県など/2泊3日)
□ 芝居を観る(都内近郊で8回)
…etc.

どれも楽しそう！

テニス部ラグビー部も強豪！

水泳部ライフセービング部門は全国大会レベル。

大プール

テニスコート5面！

第1グラウンド

成城初等学校

成城幼稚園

仙川

東棟

100年の森

第2グラウンド

西棟

中高体育館

南棟

芸術棟Ⅱ、Ⅰ

成城学園中学校高等学校

ART

2つの芸術棟には、音楽教室3室(＋練習室4室)、美術教室2室、木彫陶芸室、デッサン室、書道教室2室という充実ぶり。

ラシャを敷いた机がずらりと並ぶ書道室。

古典の臨書にも挑みます。

君子止素揀商 受諸名学語

陶芸室には大きな陶芸窯が2台

電動ろくろも5台！

高い天井から光が差しこむ音楽A教室

洗足学園

神奈川県川崎市／女子校

選りすぐりの素材を集めた
心地よい校舎で過ごす
優雅な6年間。

溝の口駅から8分ほど歩くと、思わず目を留めてしまう建物が。コンサートホールか何か？一見、学校には見えないモダンな外観の洗足学園。隣接する音楽大学のユニークすぎる建物と相まってただものではない雰囲気を放っています。

講堂棟は船、教室棟が波止場のイメージ。この2つを100mにも及ぶガラス屋根のアトリウムがつなぐという斬新な構造。内部も机ひとつ椅子ひとつに至るまで統一された美意識に貫かれており、全てがコンフォータブル＆ラグジュアリー♢

学習関連施設も充実しており、例えば理科室は4室。実験の環境が整ったことで、理系への進学実績が上がるなど様々な効果が生まれています。

音大併設のため音楽がいつも身近にあることも学校生活を楽しく彩っている様子。

美しい校舎、3線利用可という通学の利便性に加え、改革を重ねたカリキュラムで躍進中の同校。これからも順風満帆な航海を続けていくと思われます。

(2023年1&2月号)

波止場に接岸した船が、これから大海原に乗り出そうというイメージの校舎。また「Mother Port School」という構想を打ち出し、卒業後もいつでも帰ることのできる「母港」であろうとしている。

船首にあたる場所に校長室（キャプテンズルーム）があり、登下校する生徒の様子を見守れるようになっている。

2000年竣工の校舎。美しい外観は「川崎市都市景観形成協力者表彰」に選ばれている。

外壁に使用されている風合いのあるレンガはイタリアからの直輸入品。

複雑なタイル張り。波のようにも見える。

BON VOYAGE!

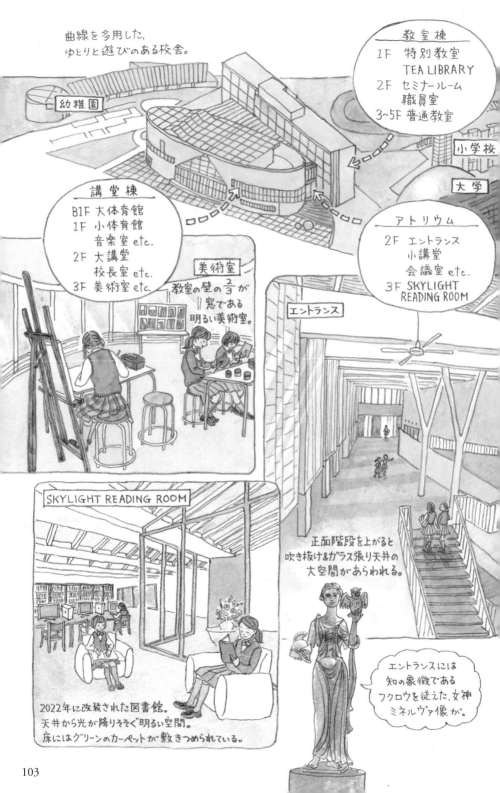

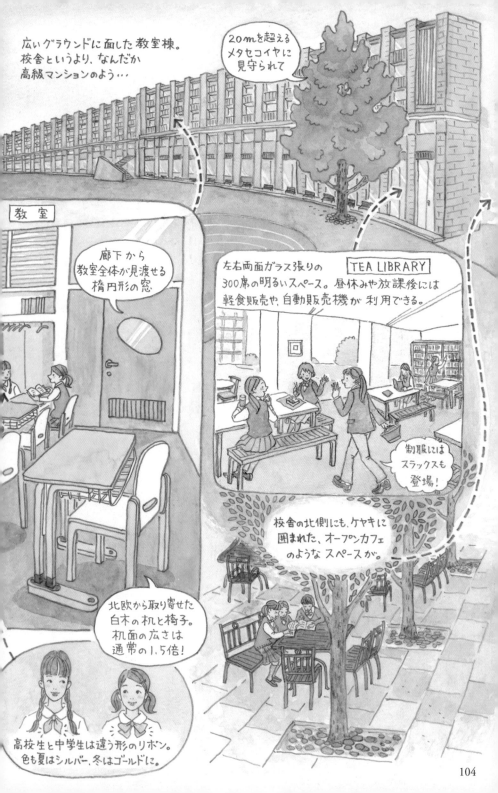

広いグラウンドに面した教室棟。
校舎というより、なんだか
高級マンションのよう…

20mを超える
メタセコイヤに
見守られて

教室

廊下から
教室全体が見渡せる
楕円形の窓

左右両面ガラス張りの
300席の明るいスペース。昼休みや放課後には
軽食販売や、自動販売機が利用できる。

TEA LIBRARY

制服には
スラックスも
登場!

校舎の北側にも、ケヤキに
囲まれた、オープンカフェ
のようなスペースが。

北欧から取り寄せた
白木の机と椅子。
机面の広さは
通常の1.5倍!

高校生と中学生は違う形のリボン。
色も夏はシルバー、冬はゴールドに。

104

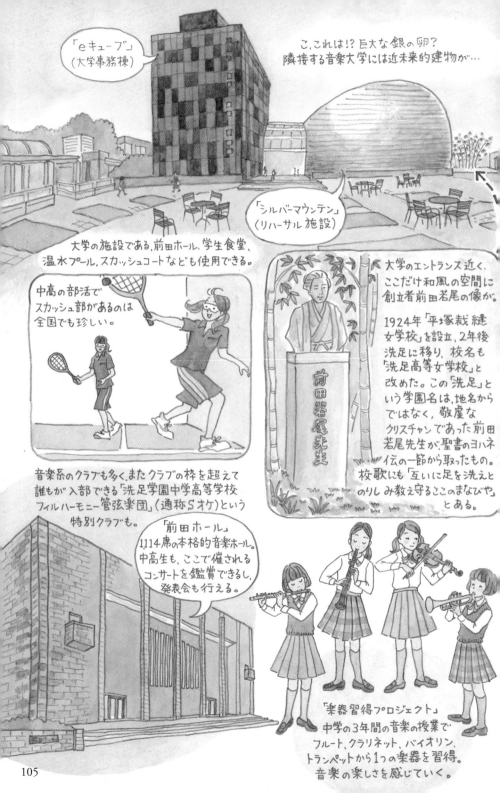

「eキューブ」
(大学事務棟)

こ、これは!? 巨大な銀の卵?
隣接する音楽大学には近未来的建物が…

「シルバーマウンテン」
(リハーサル施設)

大学の施設である、前田ホール、学生食堂、
温水プール、スカッシュコートなども使用できる。

中高の部活で
スカッシュ部があるのは
全国でも珍しい。

音楽系のクラブも多く、またクラブの枠を超えて
誰もが入部できる「洗足学園中学高等学校
フィルハーモニー管弦楽団」(通称Sオケ)という
特別クラブも。

大学のエントランス近く、
ここだけ和風の空間に
創立者前田若尾の像が。

1924年「平塚裁縫
女学校」を設立、2年後
洗足に移り、校名も
「洗足高等女学校」と
改めた。この「洗足」と
いう学園名は、地名から
ではなく、敬虔な
クリスチャンであった前田
若尾先生が聖書のヨハネ
伝の一節から取ったもの。
校歌にも「互いに足を洗えと
のりしみ教え守るここのまなびや」
とある。

前田若尾先生

「前田ホール」
1,114席の本格的音楽ホール。
中高生も、ここで催される
コンサートを鑑賞できるし、
発表会も行える。

「楽器習得プロジェクト」
中学の3年間の音楽の授業で
フルート、クラリネット、バイオリン、
トランペットから1つの楽器を習得。
音楽の楽しさを感じていく。

筑波大学附属駒場

東京都世田谷区／男子校

駒場農学のレガシーに
支えられた
学びのサンクチュアリ。

言

わずと知れた超難関の国立大学附属校。ところが伺ってみると拍子抜けするほど自由な雰囲気です。朝のショートホームルームもないので談笑しながら三々五々登校。その後だったこともありながら三々五々登校。体育祭の後だったこともありチームカラーの髪色の生徒もちらほら。校内は文化祭準備の真っ最中で、そこここに木材が積まれた中忙しく動

く姿が。実行委員が中心となって開催される音楽祭、体育祭、文化祭は筑駒名物三大行事です。

同校にはもうひとつシンボルとなる大切な授業「水田学習」があります。日本近代農学発祥の地として残る、都内では貴重な田んぼで1年を通して手作業無農薬の稲作を行い、植物についてのみならず日本の文化など様々なジャンルへと展開していく総合的な学習。三大行事と同様、生徒の水田委員が仕切る中、この日は稲刈りが行われていました。楽しみながらも真剣に取り組む生徒たち。自分から興味をもってたくさんのことを吸収しよう、無駄な時間はつくらない、という濃厚なパワーに満ちた校内でした。

（2022年1&2月号）

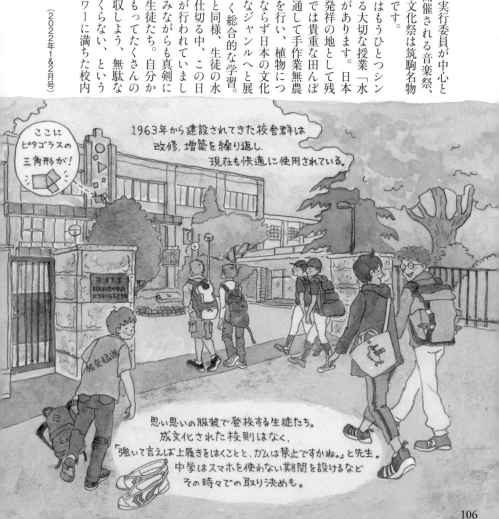

ここにピタゴラスの三角形が！

1963年から建設されてきた校舎群は改修、増築を繰り返し、現在も快適に使用されている。

思い思いの服装で登校する生徒たち。成文化された校則はなく、「強いて言えば上履きをはくことと、ガムは禁止ですかね。」と先生。中学はスマホを使わない期間を設けるなどその時々での取り決めも。

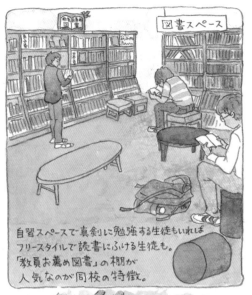

図書スペース

自習スペースで真剣に勉強する生徒もいれば
フリースタイルで読書にふける生徒も。
「教員お薦め図書」の棚が
人気なのが同校の特徴。

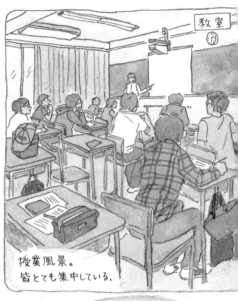

教室

授業風景。
皆とても集中している。

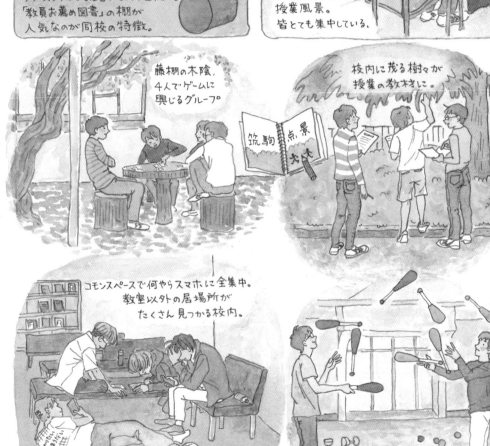

藤棚の木陰、
4人でゲームに
興じるグループ。

校内に茂る樹々が
授業の教材に。

筑駒点景

コモンスペースで何やらスマホに全集中。
教室以外の居場所が
たくさん見つかる校内。

中庭でジャグリングの練習中。
筑駒Jugglersの
得意技クラブ8本投げ。

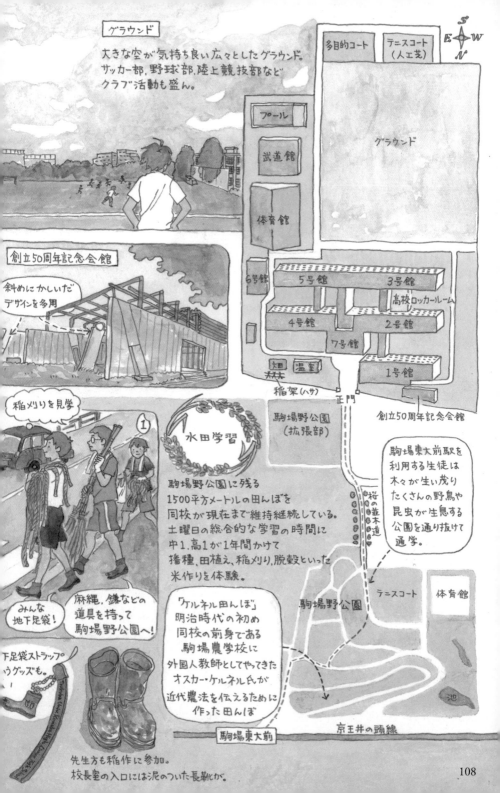

グラウンド

大きな空が気持ち良い広々としたグラウンド。
サッカー部、野球部、陸上競技部など
クラブ活動も盛ん。

多目的コート
テニスコート（人工芝）
グラウンド
プール
武道館
体育館

創立50周年記念会館

斜めにかしいだデザインを多用

6号館
5号館
3号館
高校ロッカールーム
4号館
2号館
7号館
1号館
畑　温室
稲架(ハサ)
正門
創立50周年記念会館

稲メリリを見学

①

水田学習

駒場野公園に残る
1500平方メートルの田んぼを
同校が現在まで維持継続している。
土曜日の総合的な学習の時間に
中1、高1が1年間かけて
播種、田植え、稲メリリ、脱穀といった
米作りを体験。

駒場野公園
（拡張部）

駒場東大前駅を
利用する生徒は
木々が生い茂り
たくさんの野鳥や
昆虫が生息する
公園を通り抜けて
通学。

桜の並木道

みんな地下足袋！

麻縄、鎌などの
道具を持って
駒場野公園へ！

下足袋ストラップ
うグッズも。

「ケルネル田んぼ」
明治時代の初め
同校の前身である
駒場農学校に
外国人教師としてやってきた
オスカー・ケルネル氏が
近代農法を伝えるために
作った田んぼ

駒場野公園
テニスコート
体育館
池

駒場東大前
京王井の頭線

先生方も稲作に参加。
校長室の入口には泥のついた長靴が。

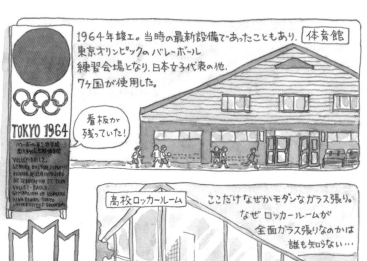

1964年竣工。当時の最新設備であったこともあり、
東京オリンピックのバレーボール
練習会場となり、日本女子代表の他、
7ヶ国が使用した。

体育館

看板が
残っていた!

TOKYO 1964

武道館の壁面に
描かれた校章。
モチーフは駒場の
象徴 稲穂?と
思いきや麦穂でした。
なぜ麦なのかは
誰も知らない…

高校ロッカールーム

ここだけなぜかモダンなガラス張り。
なぜロッカールームが
全面ガラス張りなのかは
誰も知らない…

← テニスコート
多目的コート
プール

2000年竣工。
安山宣え設計。
平衡感覚を刺激する
独特のデザイン。
講演会などで使用。

隣の敷地に
講演室等が入る
新会館建設予定

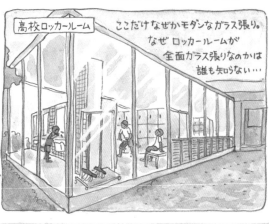

イナゴなど
様々な生物に
遭遇!

間近に
井の頭線

泥だらけになって
稲メリリ

②

メリった稲を
麻縄で束ねる

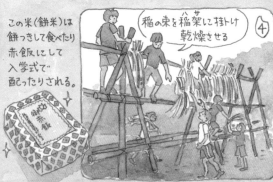

この米（餅米）は
餅つきして食べたり
赤飯にして
入学式で
配ったりされる。

稲の束を稲架（ハサ）に掛けけ
乾燥させる

④

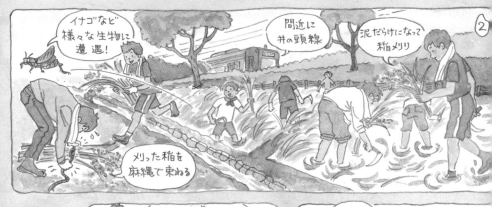

掃除係

③

収穫した稲を
学校に持ち帰る

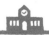

桐朋

東京都国立市／男子校

伝統の本物志向。
桐朋アカデミズムが詰まった
本気の校舎。

国立駅から続く桜やイチョウの並木道を通学。武蔵野の名残をとどめる緑豊かな文教地区にある同校。創立75周年の2016年に、5年の工期を経て新校舎が完成しました。白を基調とし、至る所から光が差し込む校内は旧校舎と比べて格段に明るくなり、最新設備の天文台やプラネタリウムも。もっともこう

した本格的な設備は50年近く前に建てられた旧校舎にも導入されていたもの。「本物に触れ主体的に学びを探求する」という同校の伝統をバージョンアップしたのがこの新校舎なのです。各教室にも、専門性の高い先生たちの熱いこだわりがそこかしこに。

また旧校舎には不足がちだった、生徒が自然に集まることのできるスペースをいくつもつくりました。もともと生徒主導の活動が盛んな校風でしたが、新校舎になって更に様々な企画が生まれているようです。自信作の校舎に加え、広ーいグラウンドに、カブトムシがいる林まで。やりたいことが必ず見つかりそうな抜群の環境でした。

（2018年1&2月号）

2013年に 教科教室棟、
2014年に 共用棟・高校棟、
2015年に 中学棟竣工。学習環境を保つために、
仮設校舎をつくらず、既存校舎を活用しながら
順次建て替えていく
パズルのような工事が
行なわれた。

体育館

プール

特別教室棟

教科教室棟

高校棟

共用棟

中学棟

テラス

みや林
創立当時から敷地内にあった
武蔵野の雑木林を
「みや林」と呼び、
大切に手を入れ続けている。
みや林をはさんで東側に
小学校棟がある。

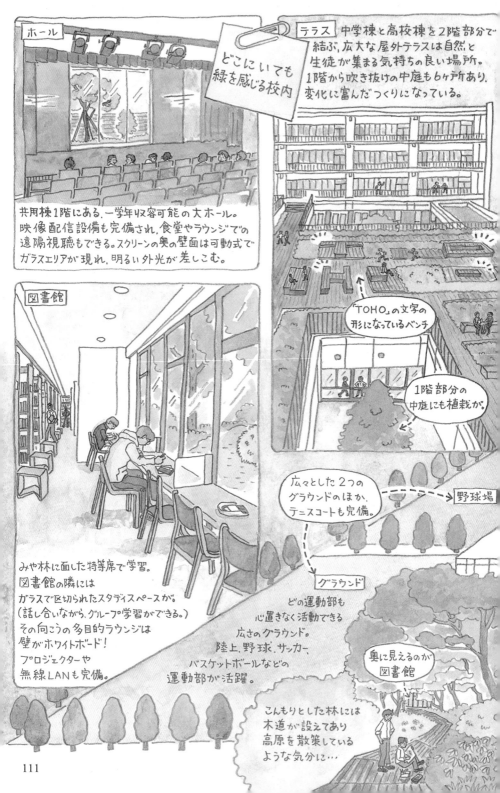

ホール

共用棟1階にある、一学年収容可能の大ホール。映像配信設備も完備され、食堂やラウンジでの遠隔視聴もできる。スクリーンの奥の壁面は可動式でガラスエリアが現れ、明るい外光が差しこむ。

どこにいても緑を感じる校内

テラス 中学棟と高校棟を2階部分で結ぶ、広大な屋外テラスは自然と生徒が集まる気持ちの良い場所。1階から吹き抜けの中庭も6ケ所あり、変化に富んだつくりになっている。

「TOHO」の文字の形になっているベンチ

1階部分の中庭にも植栽が。

広々とした2つのグラウンドのほか、テニスコートも完備。

→ 野球場

図書館

みや林に面した特等席で学習。図書館の隣にはガラスで区切られたスタディスペースが。(話し合いながら、グループ学習ができる。)その向こうの多目的ラウンジは壁がホワイトボード！プロジェクターや無線LANも完備。

グラウンド

どの運動部も心置きなく活動できる広さのグラウンド。陸上、野球、サッカー、バスケットボールなどの運動部が活躍。

奥に見えるのが図書館

こんもりとした林には木道が設えてあり高原を散策しているような気分に…

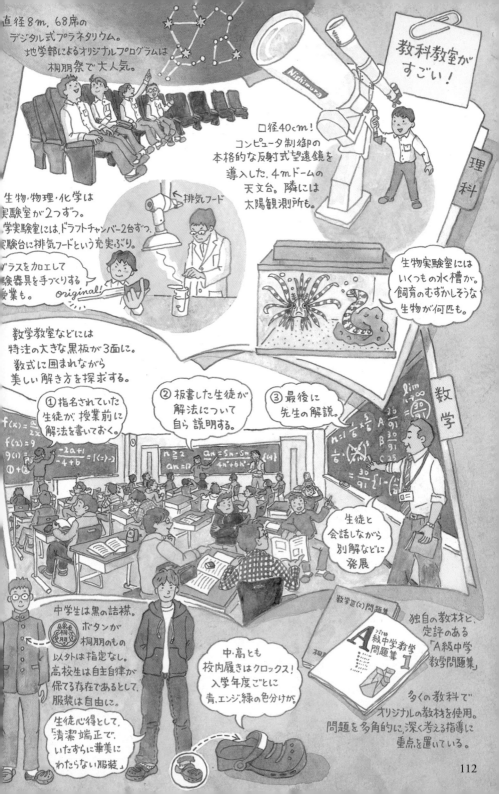

直径8m、68席の
デジタル式プラネタリウム。
地学部によるオリジナルプログラムは
桐朋祭で大人気。

教科教室が
すごい！

口径40cm！
コンピュータ制御の
本格的な反射式望遠鏡を
導入した、4mドームの
天文台。隣には
太陽観測所も。

理科

← 排気フード

生物・物理・化学は
実験室が2つずつ。
学実験室には、ドラフトチャンバー2台ずつ、
実験台に排気フードという充実ぶり。

ラスを加工して
験器具を手づくりする
業も。 original!

生物実験室には
いくつもの水槽が。
飼育のむずかしそうな
生物が何匹も。

数学教室などには
特注の大きな黒板が3面に。
数式に囲まれながら
美しい解き方を探求する。

①指名されていた
生徒が授業前に
解法を書いておく。

②板書した生徒が
解法について
自ら説明する。

③最後に
先生の解説。

数学

生徒と
会話しながら
別解などに
発展

中学生は黒の詰襟。
ボタンが
桐朋のもの
以外は指定なし。
高校生は自主自律が
保てる存在であるとして、
服装は自由に。

生徒心得として、
「清潔端正で、
いたずらに華美に
わたらない服装」

中・高とも
校内履きはクロックス！
入学年度ごとに
青、エンジ、緑の色分けが。

数学III(2)問題集

A級中学数学問題集

独自の教材と、
定評のある
「A級中学
数学問題集」

多くの教科で
オリジナルの教材を使用。
問題を多角的に深く考える指導に
重点を置いている。

コンピュータ管理の
最新型の窯を設置。

工作室には
屋根付の
屋外作業場を新設。
高校の工芸では、木彫、鍛金、陶芸の
基本を学びながら、「生活に潤いを
あたえるテーブルウェア」を制作。

芸術

筆洗場

大きな窓から
一橋大の
森が見える。

社会科準備室に
ずらりと並んだこの棚は？

明治時代から最新のものまでの
膨大な地形図が保管されている。
新旧の地形図を使い、
国立の土地の移り変わりを学ぶ授業も。

182×297mm

QB3

会

筆洗用の別室を備えた、
広々とした国語教室。

研究を重ね設計された
家庭科実習室。
実習でお弁当づくり。
豚の生姜焼き、玉子焼き、
切り干し大根にブロッコリーと
プチトマトです！

家庭科

まだある！
桐朋自慢

必修競技

挑戦単発競技

逆側振前後
交さ前あやF
??????

1952年から脈々と続く
桐朋の伝統、縄跳びの授業
難易度別規定技をクリアしていく

同校では
生徒会の活動が
とても盛ん。中学棟にある
3、4階吹き抜けの
「関心ラウンジ」では、
たびたび生徒会企画主催の
「生徒による授業」が
行なわれ、興味や関心を
交流させる場と
なっている。

プロジェクター
完備

鉄道の
様々な形

購買部で¥300で入手できる竹筒とビニールひもで
"MY縄"をつくり、ビニールテープで補強するなど、
おのおのがカスタマイズ。高度な連続技に挑戦す
「縄跳びでは90％が努力。努力を重ねて成功し
時の達成感は学習にも通じる。」と先生談。

たとえば
鉄道のこと、数学のこと。
自分の好きなテーマを、
皆に興味を持ってもらえるよう
講義する貴重な体験。

チョコチップ
メロンパン
¥150

ブルーベリ
¥150

共用棟1階の
食堂に導入された
本格的パン焼き窯。

お昼前には
焼きたての
パンの香りが
立ちのぼり、
教室の生徒たちを
ソワソワさせている。

東洋英和女学院

東京都港区／女子校

キリスト教の精神を
端正な姿で表現した
ヴォーリズ建築を継承する校舎。

明治から昭和にかけて、築を手がけたヴォーリズ。住み心地を一番に考えながら、優美で懐かしさを感じさせる意匠が特徴で、その作品は「日本で最も愛されている洋館」として近年評価が高まっています。

1933年に彼の設計により完成した東洋英和の瀟洒な校舎は、六本木鳥居

坂のモニュメントとして長い間親しまれてきました。

創立110周年記念事業としてこの校舎の建て替えが公表されると、旧校舎の面影を残してほしいという声が巻き起こり、それに応えて外観等を再現する形で設計されたのが現校舎。校内の設備は機能的に作り変えられましたが、ヴォーリズの精神は変わらず受け継がれています。

「ごきげんよう」と挨拶を交わす姿よりも、生徒の皆さんはずっと活発な様子。校舎のあちこちから明るい笑い声やピアノの音が響いてきます。

元気な彼女たちをヴォーリズの温かさ、優しさが包み込んでいるように感じました。

（2016年12月号）

ヴォーリズ建築の特色である「スパニッシュ・ミッション・スタイル」（20世紀初頭、スペイン人宣教師の布教活動により、アメリカに生まれた教会を基にした建築様式）を再現したファサード。
（1996年竣工）

レリーフ装飾

ロートアイアン（鍛鉄工芸）の手摺り

オレンジ色のスペイン瓦

曲線刳り形の妻飾り

クリーム色のスタッコ（化粧しっくい）壁

半円形のアーチ

SCHOOL BUILDING FOR TOYO・EIWA・JOGAKKO TOKYO

W・M VORIES & CO.
ARCHITECTS
OMI HACHIMAN JAPAN

ヴォーリズによる1933年の設計図のタイトル

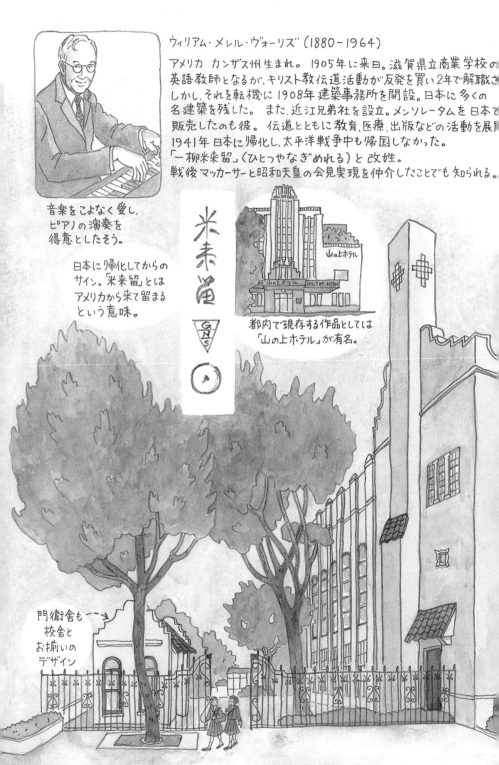

ウィリアム・メレル・ヴォーリズ（1880-1964）

アメリカ カンザス州生まれ。1905年に来日。滋賀県立商業学校の
英語教師となるが、キリスト教伝道活動が反発を買い2年で解職さ
しかし、それを転機に1908年建築事務所を開設。日本に多くの
名建築を残した。また、近江兄弟社を設立。メンソレータムを日本で
販売したのも彼。伝道とともに教育、医療、出版などの活動を展開
1941年日本に帰化し、太平洋戦争中も帰国しなかった。
「一柳米来留」（ひとつやなぎ めれる）と改姓。
戦後マッカーサーと昭和天皇の会見実現を仲介したことでも知られる。

音楽をこよなく愛し、
ピアノの演奏を
得意としたそう。

日本に帰化してからの
サイン。「米来留」とは
アメリカから来て留まる
という意味。

都内で現存する作品としては
「山の上ホテル」が有名。

門衛舎も
校舎と
お揃いの
デザイン

115

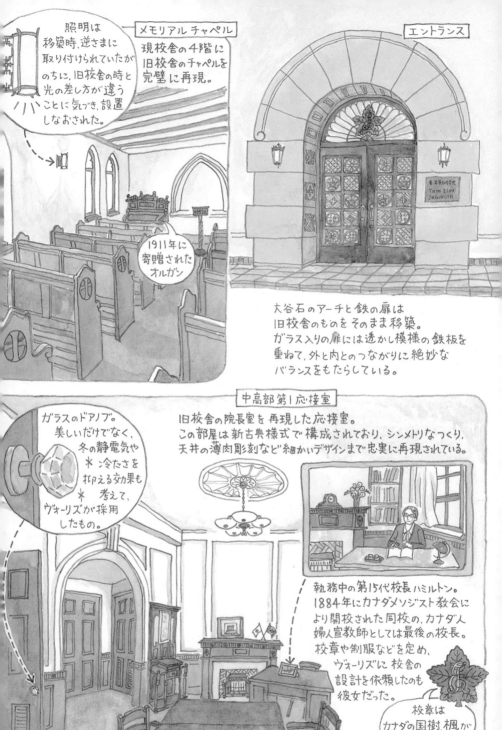

メモリアル チャペル

照明は移築時、逆さまに取り付けられていたが、のちに、旧校舎の時と光の差し方が違うことに気づき、設置しなおされた。

現校舎の4階に旧校舎のチャペルを完璧に再現。

1911年に寄贈されたオルガン

エントランス

大谷石のアーチと鉄の扉は旧校舎のものをそのまま移築。ガラス入りの扉には透かし模様の鉄板を重ねて、外と内とのつながりに絶妙なバランスをもたらしている。

中高部第1応接室

ガラスのドアノブ。美しいだけでなく、冬の静電気や冷たさを抑える効果も考えて、ヴォーリズが採用したもの。

旧校舎の院長室を再現した応接室。この部屋は新古典様式で構成されており、シンメトリなつくり、天井の薄肉彫刻など細かいデザインまで忠実に再現されている。

執務中の第15代校長ハミルトン。1884年にカナダメソジスト教会により開校された同校の、カナダ人婦人宣教師としては最後の校長。校章や制服などを定め、ヴォーリズに校舎の設計を依頼したのも彼女だった。

校章はカナダの国樹、楓がモチーフ。

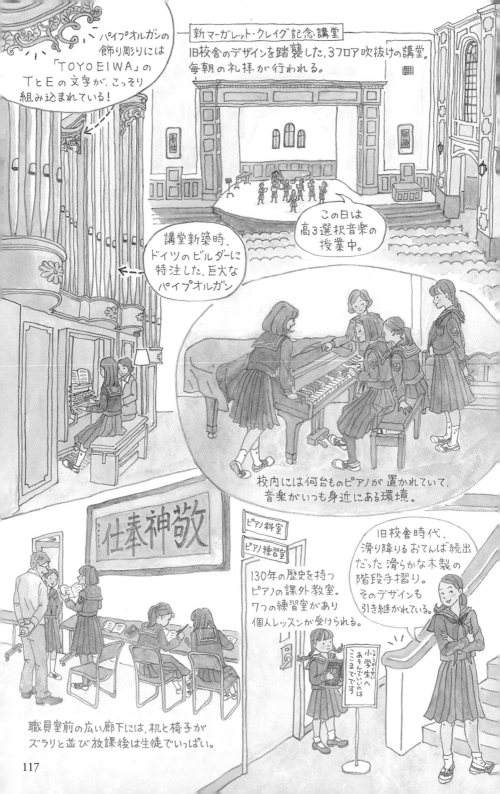

パイプオルガンの飾り彫りには「TOYOEIWA」のTとEの文字が、こっそり組み込まれている!

——新マーガレット・クレイグ記念講堂
旧校舎のデザインを踏襲した、3フロア吹抜けの講堂。毎朝の礼拝が行われる。

この日は高3選択音楽の授業中。

講堂新築時、ドイツのビルダーに特注した、巨大なパイプオルガン

校内には何台ものピアノが置かれていて、音楽がいつも身近にある環境。

敬神奉仕

ピアノ科室
ピアノ練習室
130年の歴史を持つピアノの課外教室。7つの練習室があり個人レッスンが受けられる。

旧校舎時代、滑り降りるおてんば続出だった滑らかな木製の階段手摺り。そのデザインも引き継がれている。

しょうがくせいへ 小学生があそんでいいのはここまでです

職員室前の広い廊下には、机と椅子がズラリと並び放課後は生徒でいっぱい。

117

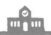

豊島岡女子学園

東京都豊島区／女子校

生徒たちへの愛が込められた
乙女な校舎で過ごす
濃密な時間。

くられた美しい施設で、人間的にも豊かな教育を目指しました。

また、毎朝の運針も、裁縫学校として始まった成り立ちから二木友吉先生が発想して1948年に始められたもの。実社会で役立つ教養豊かな女子の育成という建学の精神が今も大切にされています。

朝は7時に開門、8時10分始業、15時の授業終了後、清掃をして、クラブで活動。17時20分には完全下校（冬は17時）というタイトなスケジュールを実に一生懸命に、かつとても楽しそうにこなしていく生徒の皆さん。社会で活躍する女性を輩出する校舎にはエネルギーがあふれていました。

（2021年1&2月号）

池袋駅からケヤキやクスノキの並木道を歩くこと7分、目を引く瀟洒なエントランスが現れます。

1986年から16年にわたって建て替えられた校舎は、当時の校長であった二木友吉先生の「かわいい生徒たちが1日を過ごすにふさわしい場所を」という意向が色濃く反映されたもの。選りすぐりの素材で丁寧につ

グリーン大通りに面する1号館は1986年に建てられたもの。
30年以上経っているとは思えない美しさを保っている。

入口の左右には
紅梅が
植えられている。

「ゴミゼロデー」と称し、
年に3回グリーン大通りの清掃を行う。

この花壇は
豊島岡女子学園
高等学校美化委員会
の皆さんが管理を行っています。
豊島区道路整備課

また学校前の2つの花壇の
手入れも実施。

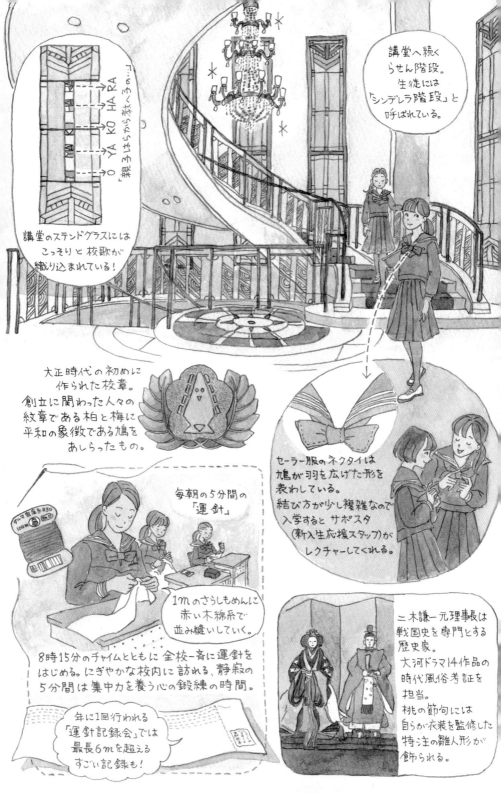

講堂へ続く
らせん階段。
生徒には
「シンデレラ階段」と
呼ばれている。

「親子しばらくから数……」
O YA KO HA RA

講堂のステンドグラスには
こっそりと校歌が
織り込まれている!

大正時代の初めに
作られた校章。
創立に関わった人々の
紋章である柏と梅に
平和の象徴である鳩を
あしらったもの。

セーラー服のネクタイは
鳩が羽を広げた形を
表わしている。
結び方が少し複雑なので
入学すると サポスタ
(新入生応援スタッフ)が
レクチャーしてくれる。

毎朝の5分間の
「運針」

1mのさらしもめんに
赤い木綿糸で
並み縫いしていく。

8時15分のチャイムとともに全校一斉に運針を
はじめる。にぎやかな校内に訪れる、静寂の
5分間は集中力を養う心の鍛練の時間。

年に1回行われる
「運針記録会」では
最長6mを超える
すごい記録も!

二木謙一元理事長は
戦国史を専門とする
歴史家。
大河ドラマ14作品の
時代風俗考証を
担当。
桃の節句には
自らが衣装を監修した
特注の雛人形が
飾られる。

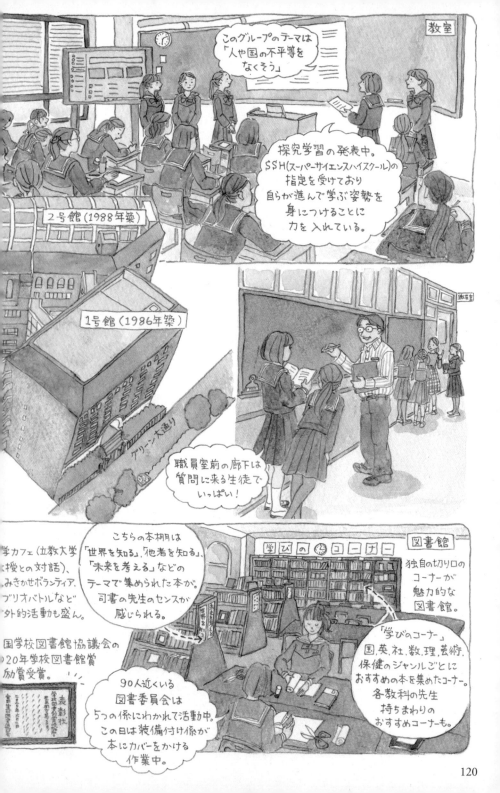

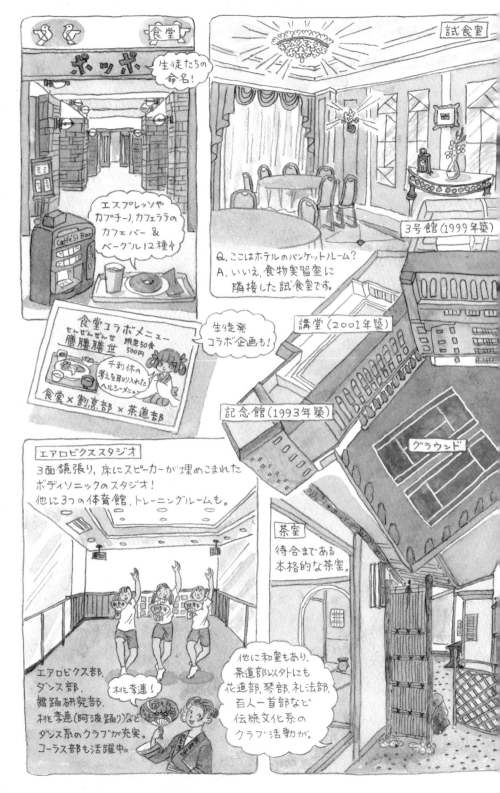

フェリス女学院

神奈川県横浜市／女子校

伝統に支えられた環境。
見晴らしの良い校舎から
見すえる充実の未来。

開

港間もない1870年、日本で最初の近代的女子教育機関として始まったフェリス女学院。関東大震災で倒壊後、1929年に再建された校舎は尖塔アーチの窓が目を引くゴシック風建物。この校舎が老朽化のため建て替えられる際には70年以上愛されてきた外観を復元することに決定しました。

設計はヴォーリズの流れを汲む一粒社ヴォーリズ建築事務所。外観のみならず内装にも天然木の腰板など旧校舎のエッセンスを取り入れ、落ち着きのある空間をつくり上げました。この1号館に先だち3号館、2014年に体育館、翌年に2号館と次々に校舎を建て替え、最新の設備が整った状態で、2020年に150周年を迎えます。歴史を継承しながらも新たな時代を切り拓いていく機運に満ちています。

石川町駅から学院まで徒歩7分とはいえ高低差は約40メートル！ それなのに244段の石段をおしゃべりしながら軽々と登っていく生徒さんの姿に、力強い学校の歩みが重なりました。

※2021年度から制服にスラックスを導入。

（2017年9月号）

旧1号館完成時に植えられたヒマラヤ杉は「横浜市の名木古木」に指定されている。

外壁の鉄平石は旧1号館と同じく長野産を使用。

2002年 竣工の1号館。横浜市のまちなみ景観賞受賞。
Sincere, Truthful, Strong, Beautiful な婦人の養成をめざし、
建物は Straight, Truthful, Solid, Beautiful であること
という当時の校長シェーファー氏の理念の下建てられた旧館を再現。

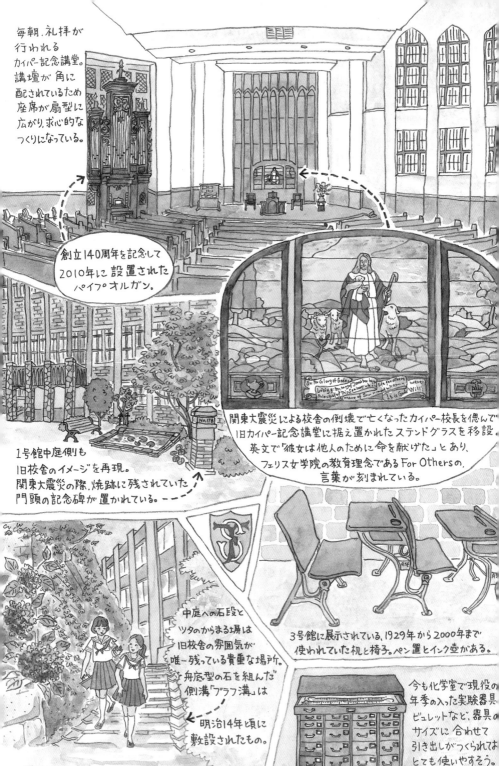

毎朝、礼拝が行われるカイパー記念講堂。講壇が角に配されているため座席が扇型に広がり、求心的なつくりになっている。

創立140周年を記念して2010年に設置されたパイプオルガン。

1号館中庭側も旧校舎のイメージを再現。関東大震災の際、焼跡に残されていた門頭の記念碑が置かれている。

関東大震災による校舎の倒壊で亡くなったカイパー校長を偲んで、旧カイパー記念講堂に据え置かれたステンドグラスを移設。英文で「彼女は他人のために命を献げた」とあり、フェリス女学院の教育理念であるFor Othersの言葉が刻まれている。

中庭への石段とツタのからまる塀は旧校舎の雰囲気が唯一残っている貴重な場所。舟底型の石を組んだ側溝「ブラフ溝」は明治14年頃に敷設されたもの。

3号館に展示されている、1929年から2000年まで使われていた机と椅子。ペン置とインク壺がある。

今も化学室で現役の年季の入った実験器具。ビュレットなど、器具のサイズに合わせて引き出しがつくられてはとても使いやすそう。

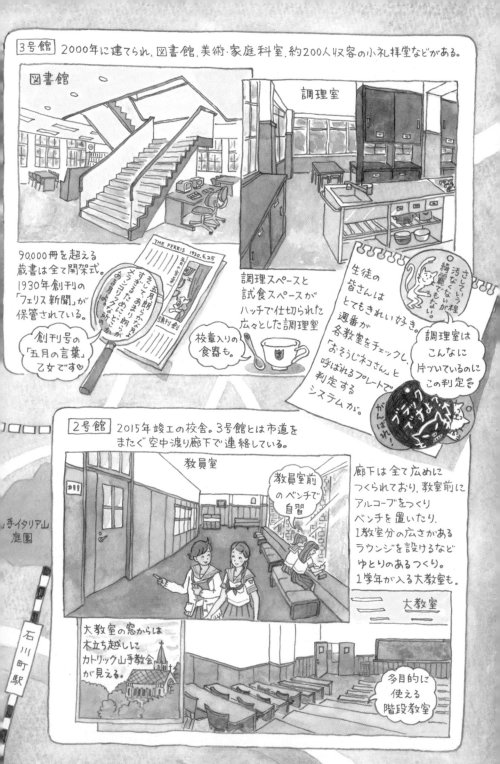

3号館 2000年に建てられ、図書館、美術・家庭科室、約200人収容の小礼拝堂などがある。

図書館

調理室

90,000冊を超える蔵書は全て開架式。1930年創刊の「フェリス新聞」が保管されている。

THE FERRIS 1930.6.25
創刊号

創刊号の「五月の言葉」乙女です♥

調理スペースと試食スペースがハッチで仕切られた広々とした調理室

校章入りの食器も。

生徒の皆さんはとてもきれい好き。週番が各教室をチェックし、「おそうじネコさん」と呼ばれるプレートで判定するシステムが。

さしい程綺麗でもない、汚くない。

調理室はこんなに片づいているのにこの判定を

ブラックですよ～。がんばれ。

2号館 2015年竣工の校舎。3号館とは市道をまたぐ空中渡り廊下で連絡している。

教員室

教員室前のベンチで自習

廊下は全て広めにつくられており、教室前にアルコーブをつくりベンチを置いたり、1教室分の広さがあるラウンジを設けるなどゆとりのあるつくり。1学年が入る大教室も。

大教室

手イタリア山庭園

石川町駅

大教室の窓からは木立ち越しにカトリック山手教会が見える。

多目的に使える階段教室

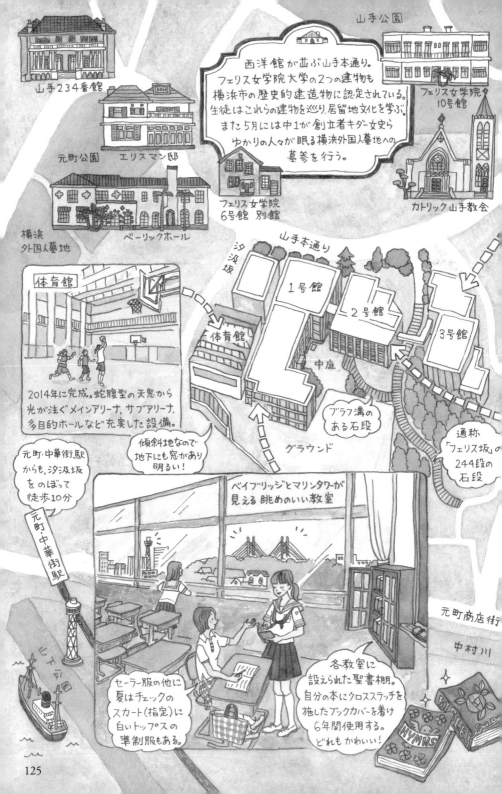

山手公園

山手234番館

西洋館が並ぶ山手本通り。
フェリス女学院大学の2つの建物も
横浜市の歴史的建造物に認定されている。
生徒はこれらの建物を巡り、居留地文化を学ぶ。
また5月には中1が創立者キダー女史ら
ゆかりの人々が眠る横浜外国人墓地への
墓参を行う。

フェリス女学院
10号館

元町公園

エリスマン邸

フェリス女学院
6号館 別館

カトリック山手教会

横浜
外国人墓地

ベーリックホール

汐汲坂

山手本通り

体育館

1号館

2号館

3号館

体育館

中庭

2014年に完成。蛇腹型の天窓から
光が注ぐメインアリーナ、サブアリーナ、
多目的ホールなど充実した設備。

ブラフ溝の
ある石段

通称
「フェリス坂」の
244段の
石段

元町・中華街駅
からも、汐汲坂
をのぼって
徒歩10分

傾斜地なので
地下にも窓があり
明るい!

グラウンド

元町・中華街駅

ベイブリッジとマリンタワーが
見える眺めのいい教室

元町商店街

中村川

セーラー服の他に
夏はチェックの
スカート(指定)に
白いトップスの
準制服もある。

各教室に
設けられた聖書棚。
自分の本にクロスステッチを
施したブックカバーを着け
6年間使用する。
どれもかわいい!

HYMNS

雙葉

東京都千代田区／女子校

温かく守られた環境で
しなやかに学ぶ
「雙葉育ち」。

賓館に調和させるようにデザインされた優美な橋がかかる四ツ谷駅。雙葉はここから徒歩2分。

このあたりのヨーロピアンな雰囲気にしっくりなじむ瀟洒な姿が桜並木越しに見えます。

1910年、原爆ドーム（当時は広島県物産陳列館）の設計で知られる建築家ヤン・レツルが手がけたルネ

サンス様式の校舎がこの地に建てられましたが戦災で焼失。その後再建された校舎の老朽化に伴い、2001年に現在の校舎が完成しました。旧校舎の面影を残しながら、生徒にとってゆったりとした快適な場所であることを第一に考えられた設計。以前は校内になかった聖堂をつくることで宗教的雰囲気がより感じられるように。

外観は、地上7階まで続く彫りの深い窓の連続ですが、一歩中に入ると細やかな工夫が凝らされた明るい空間が広がっています。都心にありながら優しく包まれているこの場所で、おっとりしているけれどエネルギッシュ！な生徒の皆さんが雙葉生らしい個性を育んでいました。

（2018年3＆4月号）

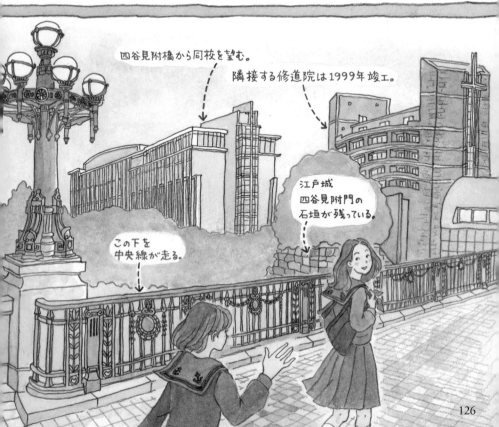

四谷見附橋から同校を望む。

隣接する修道院は1999年竣工。

江戸城
四谷見附門の
石垣が残っている。

この下を
中央線が走る。

生徒エントランスに掲げられた校章は
旧校舎から移設したもの。

SIMPLE DANS MA VERTU

FORTE DANS MON DEVOIR

聖書(真理の光)、ロザリオ(祈り)
糸巻(勤労)が散りばめられ、
マーガレット(清純)をあしらった
校章。バナーにはフランス語で
「徳においては純真に」
「義務においては堅実に」
という校訓が
書かれている。

桜並木から見おろす校舎正面玄関。
校舎の西側は江戸城外堀跡として
史跡指定されている散歩道が続いている。

旧校舎から
移設された照明と
復元されたレンガ門

100th
Anniversary
2009

正面玄関を入ったところのホールには、旧修道院聖堂で
使われていたオールドローズ色のステンドグラスが設置された。

講堂入口には100周年記念に
制作された蒔絵オラトリオが。

室瀬和美氏作
(人間国宝)

精緻な細工で
花々や祈るシスターが
描かれている。

SIMPLE DANS MA VERTU

FORTE DANS MON DEVOIR

ホールのドアを開けると校庭が広がる。
一角には溶岩でつくられたルルドのマリア像の巌が。

東京大空襲で校舎が全焼した際、
奇跡的に焼失を免れたマリア像は
つくられてから130年ほどという貴重なもの。
周囲は様々な植栽がされ
なごめる場所になっている。

酔芙蓉
咲きはじめは白く
だんだん赤くなり、
夕刻にはしぼむ。

100周年記念植樹は酔芙蓉。
生徒による投票で選ばれた。

園芸部の
鉢ものも。

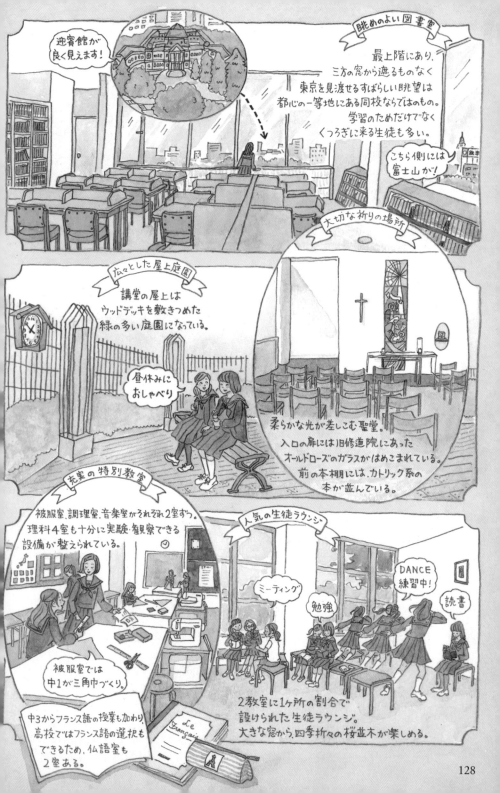

眺めのよい図書室

最上階にあり、
三方の窓から遮るものなく
東京を見渡せるすばらしい眺望は
都心の一等地にある同校ならではのもの。
学習のためだけでなく
くつろぎに来る生徒も多い。

迎賓館が
良く見えます!

こちら側には
富士山が!

大切な祈りの場所

広々とした屋上庭園

講堂の屋上は
ウッドデッキを敷きつめた
緑の多い庭園になっている。

昼休みに
おしゃべり

柔らかな光が差しこむ聖堂。
入口の扉には)旧修道院にあった
オールドローズのガラスがはめこまれている。
前の本棚には、カトリック系の
本が並んでいる。

花実の特別教室

被服室、調理室、音楽室がそれぞれ2室ずつ。
理科4室も十分に実験・観察できる
設備が整えられている。

人気の生徒ラウンジ

ミーティング

DANCE
練習中!

勉強

読書

被服室では
中1が三角巾づくり。

中3からフランス語の授業も加わり、
高校ではフランス語の選択も
できるため、仏語室も
2室ある。

Le Français

2教室に1ヶ所の割合で
設けられた生徒ラウンジ。
大きな窓から、四季折々の桜並木が楽しめる。

FUTABA JOURNAL

本気の 掃除！

放課後は30分～1時間くらいかけて毎日お掃除。
週に1回は大掃除。 6年間続けていくうちに
自然に身のまわりを整える良い習慣がつく！

体操着にエプロンで
お掃除。
教室はいつもピカピカ！

黒板　机

雑巾は
場所別に
何種も。

「毛雑巾」
雙葉ならでは？
ウール生地の雑巾。
ワックスがけした床を
これで磨くとピカピカに！

新校舎になってから
掃除機も導入。

多彩なクラブ活動

毎日活動する「部」
土曜の午後のみ活動する「班」
土曜以外の何日か活動する「会」
があり、あわせて40ちかくのクラブが。
100人以上が所属する管弦楽同好会の他、
陸上、テニスなどが人気。 週1で授業が
あることもあり、
ダンスも盛ん。
活動時には
「プリーツ」と呼ばれる
スカートを着用。

笑う会

日常に笑いを見つける
「笑う会」など
ユニークな活動も。

高3は
運動会で「花の歌」のダンスを
披露するのが50年続く伝統。

COLUMN

ふたばという
校名の由来

フランスの神父 ニコラ・バレーにより
創設されたサンモール修道会が
1876年 築地に開校した学校が
はじまりの同校。
1897年、赤坂葵町に移転した際
「葵町」の地名から
2枚の葉をつけるフタバアオイを想起し、
校名に取り入れた。

幼きイエス会 創立者
福者ニコラ・バレー神父
(1621 ～ 1686)

フタバアオイ

胸もとは
ひもで編み上げに。
細かいディテールにまで
こだわったデザイン。

イカリの刺繍がかわいい
憧れのセーラー服

LUNCH TIME

食堂はないが小学校給食室で焼いた
パンの販売がある。

チーズケーキ
クロワッサン
¥140

ショコラ
クランチパイ
¥130

牛乳置場

パンの
販売機も

予約しておくと
バスケットに
取り置いてくれる。

また、各教室フロアに、
予約した乳製品が届く
棚が設置されている。

やっぱり
夏服の方が
好き！

靴ひもは
学年ごとに
赤、桃、緑、
黄、水、紫と
色が決まっていて
先輩の靴ひもを
もらう伝統が。

普連土学園
ふれんどがくえん

東京都港区／女子校

都心であることを忘れそうな
静謐な佇まい。
緑と木の温もりに包まれた校舎。

漢字で「普連土」。この特徴ある校名は1887年創立時、キリスト教啓蒙の第一人者であった津田仙（津田梅子の父）によって名づけられた由緒あるもの。フレンド派であることと「普く世界の土地に連なる」という二つの意味が込められています。1968年に建てられた校舎は赤い三角屋根と灰白色の柱がどこかコロニアルな印象。いくつもの積み木を隙間をあけて並べたような造りなので、教室と教室の間に様々な形の目的が限定されないスペースが生まれ、生徒は自分の好きな場所、友達と集まる場所をたくさん見つけられそう。こういう居場所があるのとないのとでは、学校生活の楽しさが随分違ってくると思います。

昭和の名建築家大江宏の手腕がいかんなく発揮された校舎は「モダニズム建築100」や「東京都選定歴史的建造物」にも選ばれており、歴史と品格のある学校のシンボルとなっています。

（2022年11月号）

← 東京タワーまで
徒歩22分。

大江宏は
現代建築と
和の融合を得意と
していたが、設計直前に
ヨーロッパを歴訪した影響か
この校舎には、今までにない
ロマンティックなディテールが見られ
それが女子校にぴったりマッチ❤

バルコニー

外階段

テラスで
おしゃべり

懐しい雰囲気の教室

十二日（月）

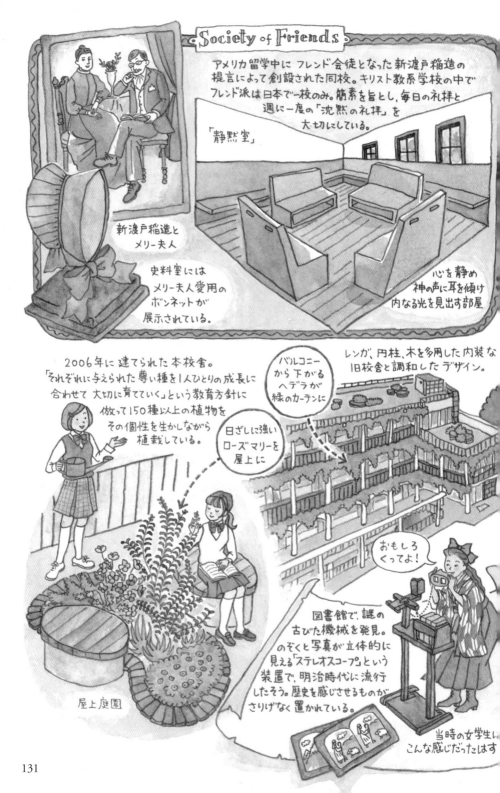

Society of Friends

アメリカ留学中に フレンド会徒となった 新渡戸稲造の 提言によって創設された同校。キリスト教系学校の中で フレンド派は日本で一校のみ。簡素を旨とし、毎日の礼拝と 週に一度の「沈黙の礼拝」を 大切にしている。

「静黙室」

新渡戸稲造と メリー夫人

史料室には メリー夫人愛用の ボンネットが 展示されている。

心を静め 神の声に耳を傾け 内なる光を見出す部屋

2006年に 建てられた本校舎。 「それぞれに与えられた尊い種を1人ひとりの成長に 合わせて 大切に育てていく」という教育方針に 倣って 150種以上の植物を その個性を生かしながら 植栽している。

レンガ、円柱、木を多用した内装な 旧校舎と調和した デザイン。

バルコニー から下がる ヘデラが 緑のカーテンに

日ざしに強い ローズマリーを 屋上に

屋上庭園

おもしろ くってよ!

図書館で、謎の 古びた機械を発見。 のぞくと写真が立体的に 見える「ステレオスコープ」という 装置で、明治時代に流行 したそう。歴史を感じさせるものが さりげなく置かれている。

当時の女学生は こんな感じだったはず

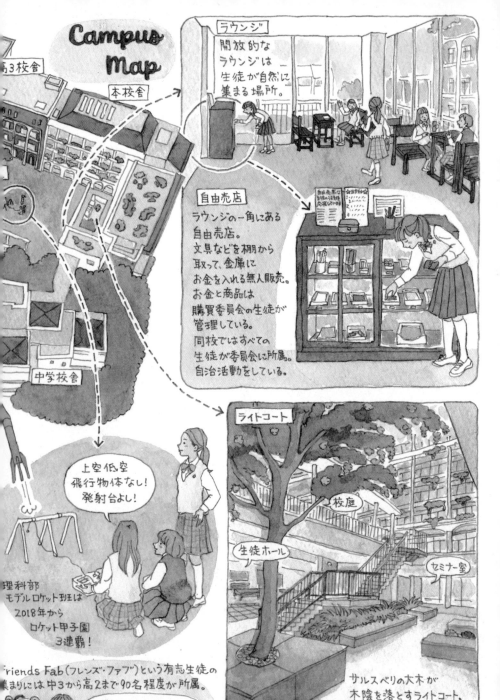

Campus Map

ラウンジ

開放的な
ラウンジは
生徒が自然に
集まる場所。

高3校舎

本校舎

中学校舎

自由売店

ラウンジの一角にある
自由売店。
文具などを棚から
取って、金庫に
お金を入れる無人販売。
お金と商品は
購買委員会の生徒が
管理している。
同校ではすべての
生徒が委員会に所属。
自治活動をしている。

ライトコート

校庭

生徒ホール

セミナー室

上空低空
飛行物体なし！
発射台よし！

理科部
モデルロケット班は
2018年から
ロケット甲子園
3連覇！

Friends Fab（フレンズ・ファブ）という有志生徒の
集まりには中3から高2まで90名程度が所属。

ロボットプログラミングで
世界大会に出場することも！

理系に興味を持つ生徒多数。
また国際大会への出場のため
英語のモチベーションもアップ。

サルスベリの大木が
木陰を落とすライトコート。
校庭の下には、講堂、音楽室
などが配されている。

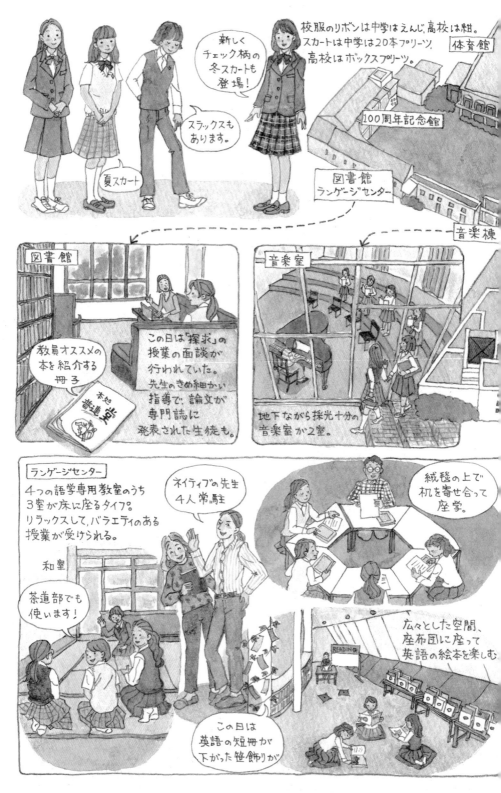

本郷

東京都豊島区／男子校

自ら学び向上していく
モチベーションアップの
工夫に満ちた学校。

巣鴨駅から歩くこと3分。校舎が見えてくるより前に元気な声が耳に入ってきます。生徒たちが走りまわる広々としたグラウンド。その後ろにはすっきりしたデザインのモダンな校舎が。2014年に完成した2号館は同校の顔とも言うべき存在。ラーニング・コモンズという共有スペースをつくり、グループ学習、プレゼンテーション、ミーティングなど生徒主体で活動できる環境を整えました。

また、先輩・後輩の縦のつながりを部活のみではなく学習面にも取り入れ、お互いに刺激しあいながら力をつけていく試みなどが奏功し、文武ともに力を伸ばしています。

それから校内を歩いていて気づくのは、コンクールなどのポスターが壁にたくさん貼られていること。通りすがりに興味をもち応募、自分の力を試し将来の夢を見つける生徒も多いそう。

様々な形での学校のエネルギッシュな応援を受けて、のびのびと成長していく本郷生。自然な笑顔が校内にあふれていました。

（2018年9月号）

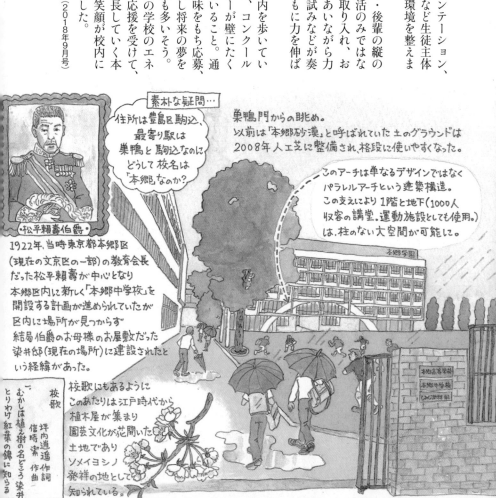

素朴な疑問…
住所は豊島区駒込、最寄り駅は巣鴨と駒込なのにどうして校名は「本郷」なのか？

・松平賴壽伯爵・

1922年、当時東京都本郷区（現在の文京区の一部）の教育会長だった松平賴壽が中心となり本郷区内に新しく「本郷中学校」を開設する計画が進められていたが区内に場所が見つからず結局伯爵のお母様のお屋敷だった染井郎（現在の場所）に建設されたという経緯があった。

巣鴨門からの眺め。
以前は「本郷砂漠」と呼ばれていた土のグラウンドは2008年人工芝に整備され、格段に使いやすくなった。

このアーチは単なるデザインではなくパラレルアーチという建築構造。この支えにより1階と地下（1000人収容の講堂。運動施設としても使用。）は、柱のない大空間が可能に。

本郷学園

校歌
坪内逍遙 作詞
信時潔 作曲

校歌にもあるようにこのあたりは江戸時代から植木屋が集まり園芸文化が花開いた土地でありソメイヨシノ発祥の地として知られている。

むかしは植え樹の名どころ染井
とりわけ 紅葉の錦に知らる

本郷高等学校
本郷中学校
もみじ幼稚園

本郷ならではの独自の取り組みをピックアップ!

「本単検」(本郷英単語力検定試験)

本郷中学校 本郷高等学校
HONGO Junior and Senior High School
本郷 太郎

中学入学と同時に中学3年分の英単語データが入ったUSBが配られる。これを元に本単検に向けて、それぞれが自分のペースで学習していく。中には2年でクリアする生徒も。

英検の準備も先輩が面接官になって練習する伝統。

数学合同授業

先輩にテスト前の勉強のコツとかも教えてもらえる!

定期考査前に中2が中1を教える授業が。先生から教わるのとは違う親しみがあり中2は教える工夫が自身へのフィードバックにもなる。

「本数検」(本郷数学基礎学力検定試験)

中学は学年ごとに、高校では学年を超えて共通問題を解き、8級から参段までの級・段位が認定され、表彰式もある。

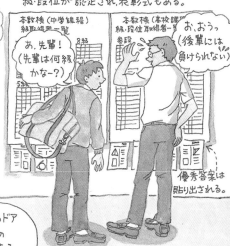

本数検(中学課程)級取得者一覧

本数検(本校課程)級・段位取得者一覧
参段

あ、先輩!(先輩は何級かなー?)

お、おうっ(後輩には負けられない)

優秀答案は貼り出される。

ガラス張りのドア大きな窓の開放感のある2号館2Fの選択教室

PUSH

朝読書 毎朝始業前に10分間の読書タイムがある。

朝読書リレー

先輩からのおすすめ本の冊子も配られる

9月行事予定表

黒板横にはホワイトボードの予定表。また各自の手帳に学習計画を書き込みスケジュールの自己管理を徹底。

強健 厳正 勤勉

各教室に教育目標である「強健」「厳正」「勤勉」の額が掲げられている。

伯爵筆

冬は学ラン グレーのベストがスマート!

オリジナルバッグは2タイプあり2つ持ちの生徒も多い。

中学入試の日、2/1,2には節分の豆、2/5には金太郎飴が受験生に配られる。

うれしい心配り!

12粒(受験生のとしの数)入ってます。

本中の文字が!

スマートデイ 学期に2回、頭髪など身だしなみチェックの日が。

注意されたことないですけどね!

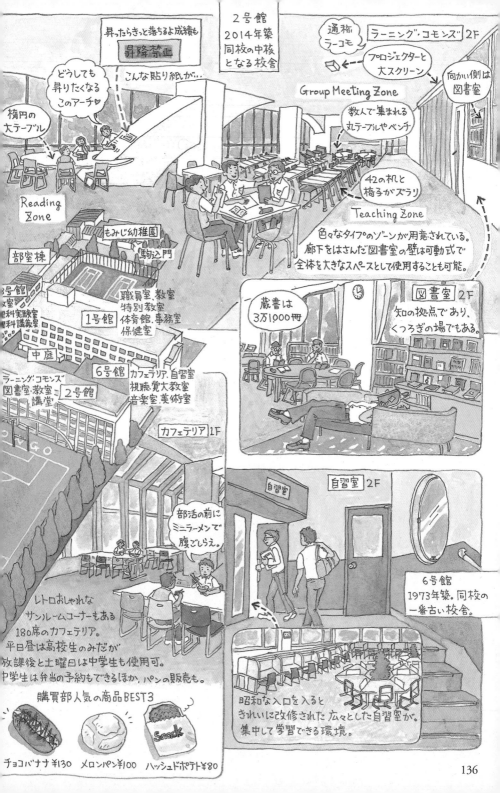

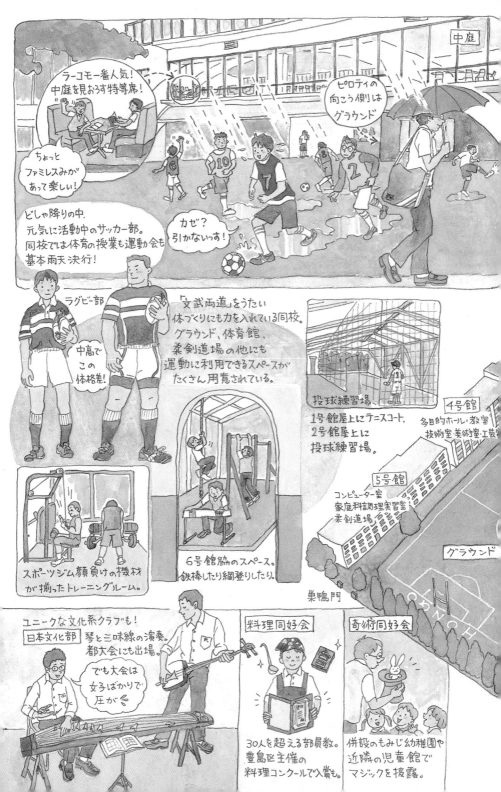

明星学園
みょうじょうがくえん

東京都三鷹市／共学校

90年以上続く自由教育の
学び舎で一人ひとりあやなす
オンリーワンの輝き。

大正デモクラシーの息吹とともに誕生した明星学園。個性尊重、自立、自由平等の理念の下、独自の教育を進めてきました。

まず小学校をつくりその後、中高に展開した経緯からキャンパスは2カ所にわかれていますが運動会は小中合同、クラブや学園祭は中高でというように年齢を超えた繋がりがあり、先生との距離も近く全体にアットホーム。小中高の教育を一貫した流れでとらえており、学年も1年生から12年生という呼び方。

制服はなくそれぞれ「自分はこういう系！」という主張のある服装で通学している様子も見ていて楽しい。表現教育の充実からも、個性を大切にする校風が伝わってきます。卒業生には学者・芸能・芸術・スポーツなど様々なジャンルで活躍している人がきら星のごとく。1924年に創立者が名づけた「明星」という言葉には「金星」の他に「その分野で光彩をはなつ人」という意味がありますが、まさにぴったりのネーミングだったのだなあと感心してしまいました。

（2017年7&8月号）

井の頭自然文化園

吉祥寺駅前のはな子の銅像の制作は同校出身のアーティスト。学校帰りによくスケッチしていたそう。

中央線

KICHIJOJI St.

吉祥寺駅

井の頭線
INOKASHIRA St.

井の頭恩賜公園

井の頭弁財天

風の散歩道

井の頭公園が通学路！武蔵野の豊かな自然に囲まれ文化の香りに満ちた周辺環境

山本有三記念館

水神、弁財天参道入口の門である、黒い鳥居。音楽芸能の神をまつる門を毎日くぐって登校。

黒門

井の頭公園駅

三鷹の森ジブリ美術館

井の頭キャンパス
小学校
中学校

牟礼キャンパス
高等学校

200m

MYOJO ST.

BUS

1948年、玉川上水に入水した太宰治はこの場所で明星学園の先生によって発見された。

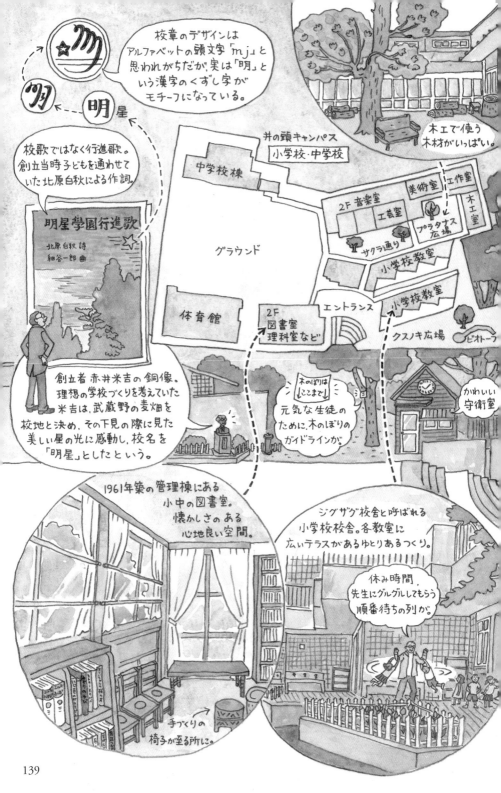

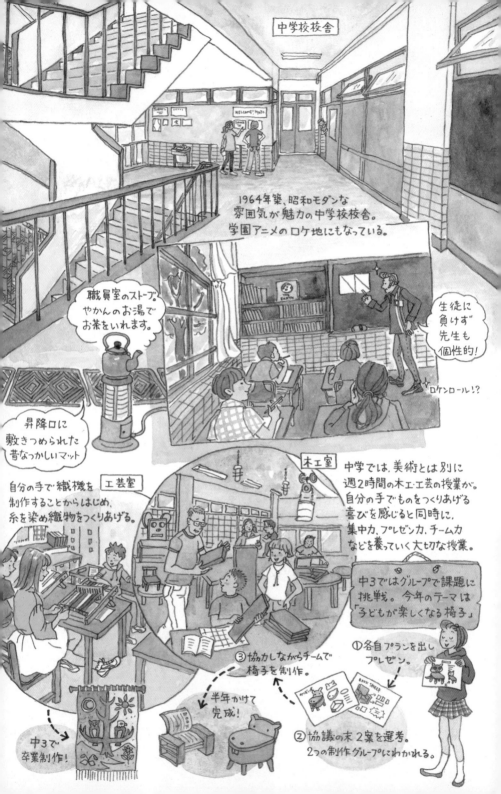

中学校校舎

1964年築、昭和モダンな雰囲気が魅力の中学校校舎。学園アニメのロケ地にもなっている。

職員室のストーブ。やかんのお湯でお茶をいれます。

生徒に負けず先生も個性的！

ロケンロール!?

昇降口に敷きつめられた昔なつかしいマット

工芸室

自分の手で織機を制作することからはじめ、糸を染め織物をつくりあげる。

中3で卒業制作！

木工室

中学では、美術とは別に週2時間の木工・工芸の授業が。自分の手でものをつくりあげる喜びを感じると同時に、集中力、プレゼン力、チーム力などを養っていく大切な授業。

中3ではグループで課題に挑戦。今年のテーマは「子どもが楽しくなる椅子」

③協力しながらチームで椅子を制作。

半年かけて完成！

①各自プランを出しプレゼン。

②協議の末2案を選考。2つの制作グループにわかれる。

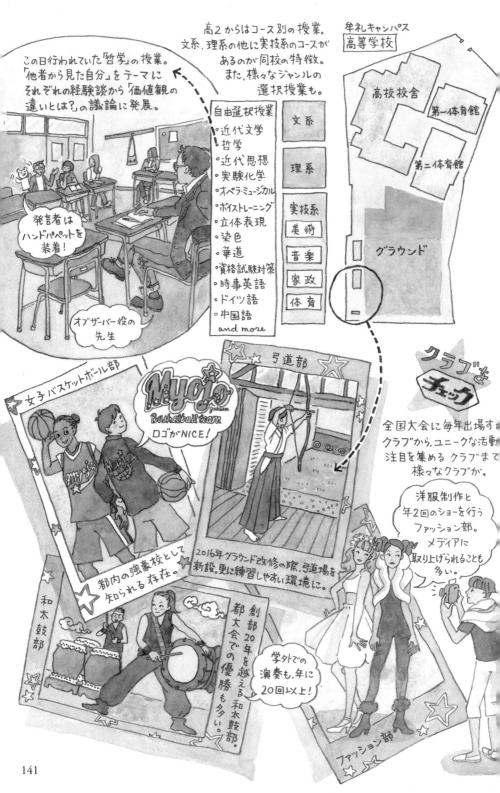

この日行われていた「哲学」の授業。「他者から見た自分」をテーマにそれぞれの経験談から「価値観の違いとは?」の議論に発展。

高2からはコース別の授業。文系, 理系の他に実技系のコースがあるのが同校の特徴。また, 様々なジャンルの選択授業も。

牟礼キャンパス
高等学校

高校校舎
第一体育館
第二体育館
グラウンド

発言者はハンドパペットを装着!

オブザーバー役の先生

自由選択授業
・近代文学
・哲学
・近代思想
・実験化学
・オペラ・ミュージカル
・ボイストレーニング
・立体表現
・染色
・華道
・資格試験対策
・時事英語
・ドイツ語
・中国語
and more

文系
理系
実技系
美術
音楽
家政
体育

☆弓道部

女子バスケットボール部

Myojo Basketball team
ロゴがNICE!

2016年グラウンド改修の際, 弓道場を新設。更に練習しやすい環境に。

都内の強豪校として知られる存在。

和太鼓部

創部20年を越える都大会での優勝も多い和太鼓部。

学外での演奏も, 年に20回以上!

クラブをチェック

全国大会に毎年出場するクラブから, ユニークな活動で注目を集めるクラブまで様々なクラブが。

洋服制作と年2回のショーを行うファッション部。メディアに取り上げられることも多い。

ファッション部

141

武蔵

東京都練馬区／男子校

校内を流れる小川のように
たゆみなく続く
「学びの水脈」。

1

1922年、実業家・根津嘉一郎によって日本初の私立の七年制高等学校として創立された武蔵。旧制高校時代からのアカデミズム、教養主義を今に継承。職員室はなく先生たちは教科ごとの研究室にいます。それぞれ造詣の深い専門分野やテーマをもち、先生というより研究者に近い印象。

100周年記念事業として2017年に完成した理科・特別教室棟を先生に案内していただきましたが、新校舎に込めた工夫を生き生きと語ってくださり、学びの楽しさを伝えたいという熱意を感じました。

1学年176人と少人数で毎年クラス替えがあるため生徒同士とても打ちとけている様子。分割教室でのゼミ形式の授業も多く、興味あるジャンルを見つけて深く入り込んでいける自由な雰囲気があります。卒業生が多彩な専門分野に進んでいくのも納得の教育環境です。

帰り際、ヤギ小屋の掃除をする生徒の傍らに理科の先生が。「豆柿が落ちてますよ」と拾い上げた小さな実を見せてくれました。

（2019年3&4月号）

小川のせせらぎと小鳥のさえずりが穏やかに響きわたる中、一日に何度となく橋を渡って移動する生徒たち。

理科・特別教室棟

高中校舎前にかかる欅橋。傍らには江戸時代のものと思われる、小さな不動明王像が。
お賽銭が！

制服はなく服装は自由。校則もなく強いて言うなら下駄禁止（うるさいから）バイク通学禁止（置き場所がないから）くらい。

濯川にはザリガニ、モツゴ、メダカ、タモロコなどが生息。標本庫にはかつての生態系を示すトミヨという魚の標本が保管されている。

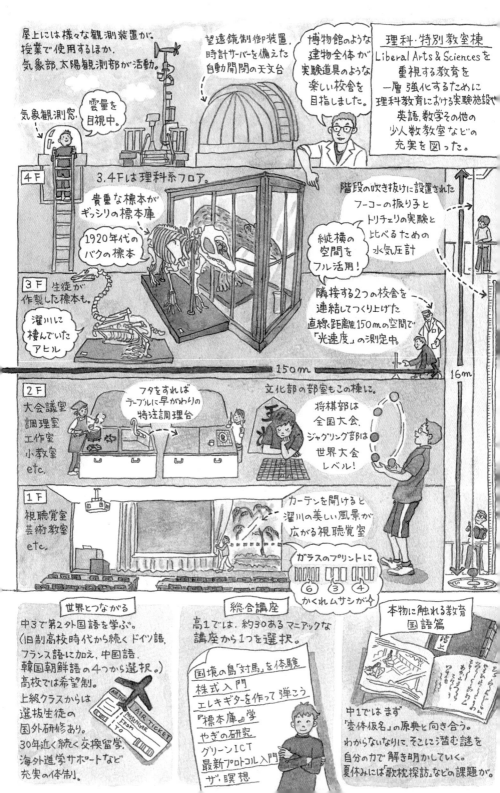

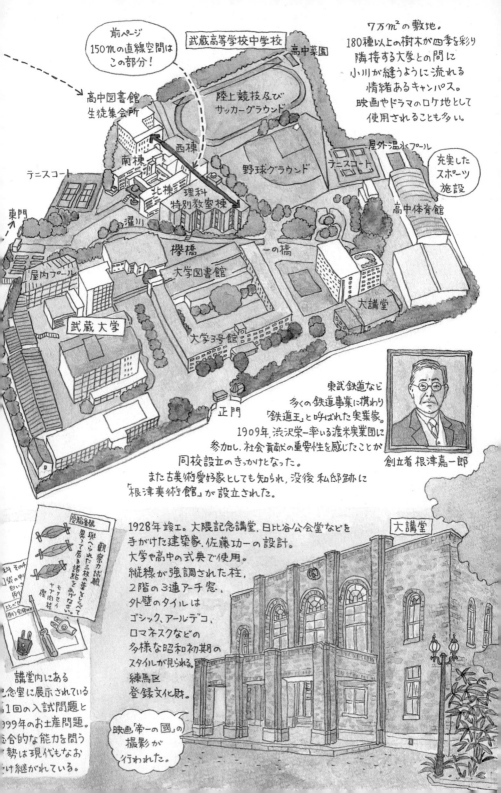

前ページ 150mの直線空間はこの部分！

武蔵高等学校中学校

高中菜園

高中図書館 生徒集会所

陸上競技及び サッカーグラウンド

7万m²の敷地。
180種以上の樹木が四季を彩り
隣接する大学との間に
小川が縫うように流れる
情緒あるキャンパス。
映画やドラマのロケ地として
使用されることも多い。

西棟

南棟

野球グラウンド

テニスコート

屋外温水プール

充実した スポーツ 施設

テニスコート

北棟 理科 特別教室棟

東門

濯川

欅橋

一の橋

高中体育館

屋内プール

大学図書館

大講堂

武蔵大学

大学3号館

正門

東武鉄道など
多くの鉄道事業に携わり
「鉄道王」と呼ばれた実業家。
1909年、渋沢栄一率いる渡米実業団に
参加し、社会貢献の重要性を感じたことが
同校設立のきっかけとなった。
また古美術愛好家としても知られ、没後 私邸跡に
「根津美術館」が設立された。

創立者 根津嘉一郎

受験番号

観察力試験

與へられた枝葉を異って居ます。その違つて居る所を述べなさい。

科 その A

①栄の咲いて白い所 ……

とんぼ

〔例〕全体の

モクセイ 慶明柱

ヤブの慶明柱

講堂内にある
記念室に展示されている
第1回の入試問題と
1999年のお土産問題。
総合的な能力を問う
姿勢は現代もなお
受け継がれている。

1928年竣工。大隈記念講堂、日比谷公会堂などを
手がけた建築家、佐藤功一の設計。
大学や高中の式典で使用。
縦線が強調された柱、
2階の3連アーチ窓、
外壁のタイルは
ゴシック、アール・デコ、
ロマネスクなどの
多様な昭和初期の
スタイルが見られる。
練馬区
登録文化財。

大講堂

映画「帝一の國」の撮影が行われた。

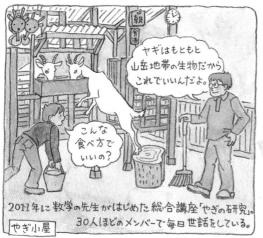

ヤギはもともと
山岳地帯の生物だから
これでいいんだよ。

こんな
食べ方で
いいの?

2011年に数学の先生がはじめた総合講座「やぎの研究」。
30人ほどのメンバーで毎日世話をしている。

やぎ小屋

図書館棟

7万冊を超える蔵書の高中図書館。
(高中生は蔵書65万冊を超える
大学図書館も利用できる。)
1Fにある生徒集会所(食堂)には、
育ちざかりの男子を支えるガッツリメニューが。

中華麺 ¥400
麺2玉 ¥500
麺3玉 ¥600
お一人で食べきれる方のみ
ご注文をお願いします。

カツカレー ¥400
特 盛 ¥500
メガ 盛 ¥600

武蔵名物
大判焼きアイス
¥100

メガ盛のゴハンは
何と1kg!!

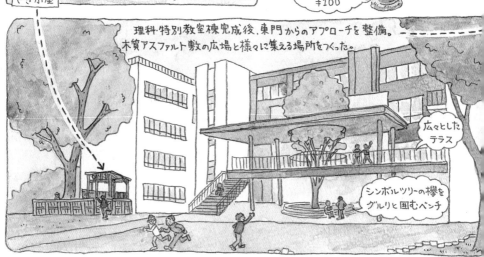

理科・特別教室棟完成後、東門からのアプローチを整備。
木質アスファルト敷の広場と様々に集える場所をつくった。

広々とした
テラス

シンボルツリーの欅を
グルリと囲むベンチ

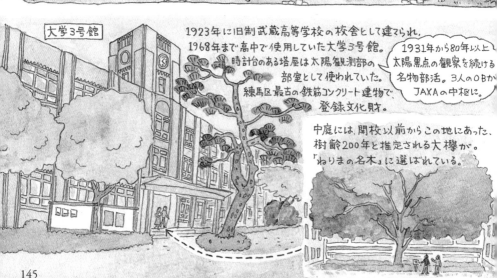

大学3号館

1923年に旧制武蔵高等学校の校舎として建てられ、
1968年まで高中で使用していた大学3号館。
時計台のある塔屋は太陽観測部の
部室として使われていた。
練馬区最古の鉄筋コンクリート建物で、
登録文化財。

1931年から80年以上
太陽黒点の観察を続ける
名物部活。3人のOBが
JAXAの中枢に。

中庭には、開校以前からこの地にあった、
樹齢200年と推定される大欅が。
「ねりまの名木」に選ばれている。

2009年から「山脇ルネサンス」と銘打ち、校舎建て替えと教育改革を進めてきた同校。2016年に千葉県九十九里で保存していた「武家屋敷門」を正面に据えることで改修プロジェクトは全て完了。イングリッシュアイランド、サイエンスアイランド、リベラルアーツアイランドという斬新な切り口の教育環境を整え、生徒にとってより良いものを追求し続けています。

その一方で歴史ある女子校ならではの礼法、華道、琴、ダンスなどの授業も大切にしています。伝統と改革のバランスを保ちながら「志」を育てる教育に真剣に取り組む同校。学ぶ喜びを感じた生徒の皆さんがどんな花を咲かせていくのかとても楽しみです。

古くから栄えてきた都心の一等地赤坂にある山脇学園。正門からは全貌がつかめませんが傾斜地の高低差を生かして広がる校地は、都内の私立校の平均面積の1・6倍。運動会ができる広さの校庭に加え、畑やビオトープのフィールドもあり、ゆとりの敷地に驚きます。

併設短大の終了を機に

（2018年11月号）
※2022年度中に「探究学習の拠点」としてリベラルアーツアイランド「LI」改め、Learning Commonsを新設。

あとの2つは上野の黒門と東大の赤門

武家屋敷門は、江戸時代に建てられた老中屋敷の表門で、日本三門のひとつに数えられる国指定の重要文化財。丸の内にあったこの門は3度の移築の後40年間同校の九十九里施設に保存されていたものをこの度移築した。

2号館

3号館

こころざし
志の門

2号館に隣接。普段は閉門しているが、入試、入学式、始業式、卒業式などの行事の際に使用。

東京メトロ赤坂見附、赤坂、青山一丁目、永田町、溜池山王の5駅利用可の交通至便な立地。

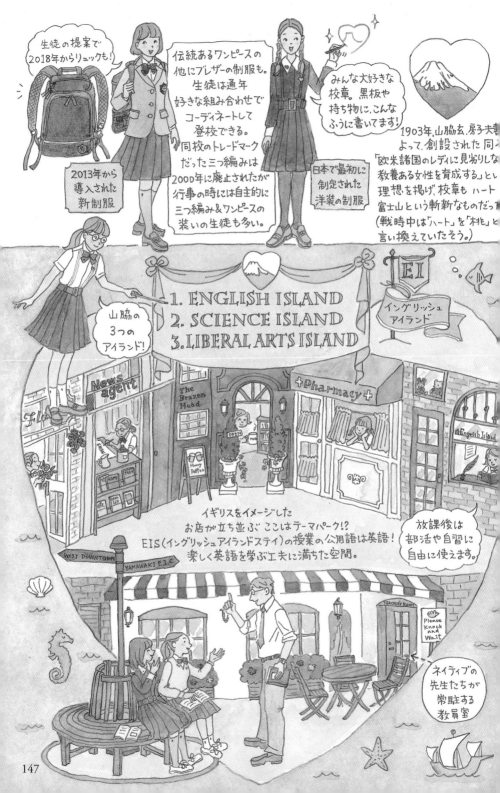

生徒の提案で
2018年からリュックも!

2013年から
導入された
新制服

伝統あるワンピースの
他にブレザーの制服も。
生徒は通年
好きな組み合わせで
コーディネートして
登校できる。
同校のトレードマーク
だった三つ編みは
2000年に廃止されたが
行事の時には自主的に
三つ編み&ワンピースの
装いの生徒も多い。

日本で最初に
制定された
洋装の制服

みんな大好きな
校章。黒板や
持ち物に、こんな
ふうに書いてます!

1903年、山脇玄、房子夫妻に
よって、創設された同校。
「欧米諸国のレディに見劣りしない
教養ある女性を育成する」という
理想を掲げ、校章も ハートと
富士山という斬新なものだった。
(戦時中は「ハート」を「桃」と
言い換えていたそう。)

山脇の
3つの
アイランド!

1. ENGLISH ISLAND
2. SCIENCE ISLAND
3. LIBERAL ARTS ISLAND

EI
イングリッシュ
アイランド

News agent

The Brazen Head

+Pharmacy+

English Island

WEST DOWNTOWN

YAMAWAKI E.I.C.

イギリスをイメージした
お店が立ち並ぶ ここはテーマパーク!?
EIS(イングリッシュアイランドステイ)の授業の公用語は英語!
楽しく英語を学ぶ工夫に満ちた空間。

放課後は
部活や自習に
自由に使えます。

TEACHER'S ROOM

Please
Knock
and
Wait

ネイティブの
先生たちが
常駐する
教員室

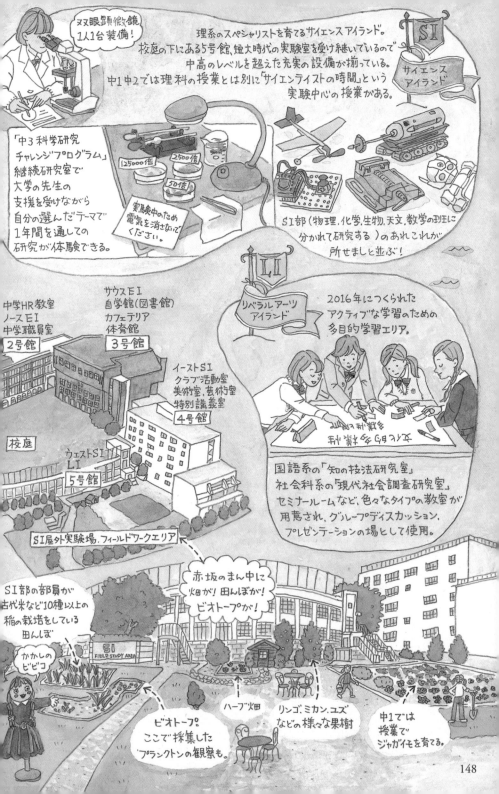

ヌヌ眼顕微鏡 1人1台装備！

理系のスペシャリストを育てるサイエンスアイランド。校庭の下にある5号館、短大時代の実験室を受け継いでいるので中高のレベルを超えた充実の設備が揃っている。中1中2では理科の授業とは別に「サイエンティストの時間」という実験中心の授業がある。

サイエンスアイランド

「中3科学研究チャレンジプログラム」継続研究室で大学の先生の支援を受けながら自分の選んだテーマで1年間を通しての研究が体験できる。

125000倍 2500倍 50倍

実験中のため電気を消さないでください。

SI部（物理、化学、生物、天文、数学の班に分かれて研究する）のあれこれが所せましと並ぶ！

中学HR教室
ノースEI
中学職員室
2号館

サウスEI
自学館（図書館）
カフェテリア
体育館
3号館

リベラルアーツアイランド

2016年につくられたアクティブな学習のための多目的学習エリア。

イーストSI
クラブ活動室
美術室、芸術室
特別講義室
4号館

校庭

ウェストSI
LI
5号館

国語系の「知の技法研究室」社会科系の「現代社会調査研究室」セミナールームなど、色々なタイプの教室が用意され、グループディスカッション、プレゼンテーションの場として使用。

SI屋外実験場 フィールドワークエリア

SI部の部員が古代米など10種以上の稲の栽培をしている田んぼ

赤坂のまん中に畑が！田んぼが！ビオトープが！

かかしのビビコ

ビオトープ。ここで採集したプランクトンの観察も。

ハーブ畑

リンゴ、ミカン、ユズなどの様々な果樹

中1では授業でジャガイモを育てる。

148

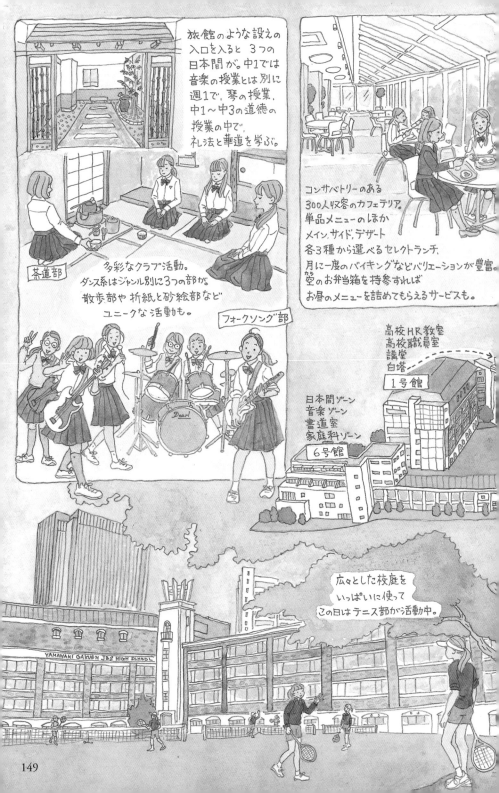

旅館のような設えの入口を入ると、3つの日本間が。中1では音楽の授業とは別に週1で、琴の授業。中1〜中3の道徳の授業の中で、礼法と華道を学ぶ。

コンサバトリーのある300人収容のカフェテリア。単品メニューのほかメイン、サイド、デザート各3種から選べるセレクトランチ。月に一度のバイキングなどバリエーションが豊富。空のお弁当箱を持参すればお昼のメニューを詰めてもらえるサービスも。

茶道部

多彩なクラブ活動。ダンス系はジャンル別に3つの部が。散歩部や折紙と砂絵部などユニークな活動も。

フォークソング部

高校HR教室
高校職員室
講堂
白塔

1号館

日本間ゾーン
音楽ゾーン
書道室
家庭科ゾーン

6号館

広々とした校庭をいっぱいに使ってこの日はテニス部が活動中。

YAMAWAKI GAKUEN J&S HIGH SCHOOL

横浜共立学園

神奈川県横浜市／女子校

日本の女子教育の草分け。
伝統を守りつつ
進化していく姿。

創立150周年の記念事業として2016年に着手された校舎等再整備計画。南校舎の新築、本校舎の耐震補強と改修、西校舎建築と工事を進め2022年に全ての工程を完了しました。

1871年にプロテスタントの女子校としては日本で最初に開校された学校のひとつ。関東大震災で校舎

が全て焼失してしまった後、1931年にヴォーリズの設計により建てられたのが現在の本校舎です。空襲の戦火からも奇跡的に逃れたこの築90年を越える校舎を、学園の大切な宝物として保存することを柱とした今回の整備計画。できるだけ落成当初に近づけるよう復元しつつ、使用用途に合わせた実用性を兼ね備えた校舎となりました。機能が充実した新校舎も完成しましたが、生徒の本校舎への愛は深く、昼休みの食堂や放課後の自習室は生徒でいっぱいになります。

歴史を大切に継承し、新しく快適な設備も整った同校。益々の躍進を約束された晴れやかな光景が広がっていました。

（2022年12月号）

本校舎 地上3階、地下1階、桁行約160mの大規模な木造建築。
スパニッシュ、ハーフティンバースタイルを基調に
和風を含めた様々な様式を取り合わせたデザイン。
1988年、横浜市指定有形文化財の第1号となる。

千鳥破風を意識した窓

擬宝珠（ぎぼし）のついた
バルコニーの欄干

軸組の木造を外部に見せる ハーフティンバー様式

赤瓦の寄棟屋根

スクラッチタイル
ヴォーリズ建築に
特徴的なタイルを
玄関まわりに使用。

グリーンベンチ
学園草創期頃に、アメリカから送られた鉄製ベンチ。
関東大震災で全焼してしまった学園で
唯一焼け残った貴重なベンチの複製。

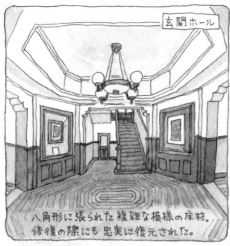

玄関ホール

八角形に張られた複雑な模様の床材。
修復の際にも 忠実に復元された。

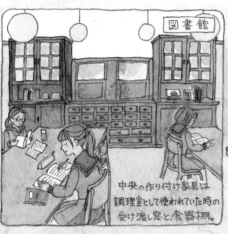

図書館

中央の作り付け家具は
調理室として使われていた時の
受け渡し窓と食器棚。

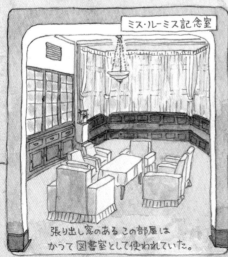

ミス・ルーミス記念室

張り出し窓のある この部屋は
かつて 図書室として使われていた。

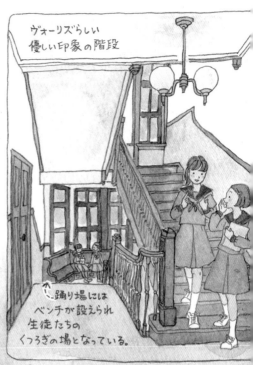

ヴォーリズらしい
優しい印象の階段

踊り場には
ベンチが設えられ
生徒たちの
くつろぎの場となっている。

長い間愛用されていた
一体型の 机と椅子。
今も本校舎の 特別教室で
使用されている。

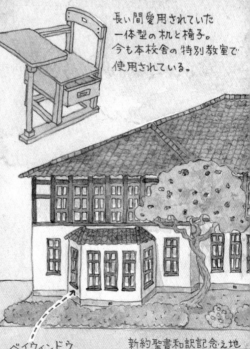

ベイウィンドウ
(張り出し窓)

新約聖書和訳記念之地
1931年に米国聖書協会から贈られた
かってこの地にあった S.R.ブラウン邸
新約聖書の翻訳が行なわれた
記念の碑。

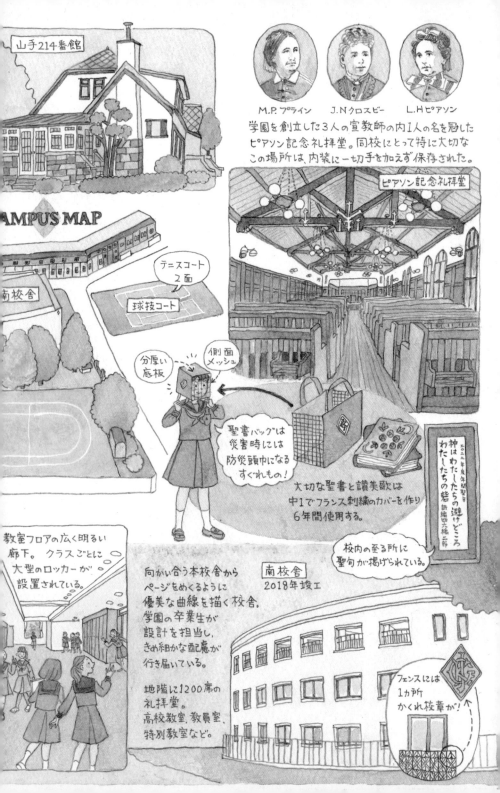

山手214番館

M.P. ブライン　J.N クロスビー　L.H ピアソン

学園を創立した3人の宣教師の内1人の名を冠した
ピアソン記念礼拝堂。同校にとって特に大切な
この場所は、内装に一切手を加えず保存された。

ピアソン記念礼拝堂

CAMPUS MAP

南校舎

テニスコート
2面

球技コート

分厚い
底板

側面
メッシュ

聖書バッグは
災害時には
防災頭巾になる
すぐれもの！

大切な聖書と讃美歌は
中1でフランス刺繍のカバーを作り
6年間使用する。

神はわたしたちの避けどころ
わたしたちの砦
詩編四六篇二節
二〇二一年度年間聖句

校内の至る所に
聖句が掲げられている。

教室フロアの広く明るい
廊下。クラスごとに
大型のロッカーが
設置されている。

向かい合う本校舎から
ページをめくるように
優美な曲線を描く校舎。
学園の卒業生が
設計を担当し、
きめ細かな配慮が
行き届いている。

地階に1200席の
礼拝堂。
高校教室、教員室、
特別教室など。

南校舎
2018年竣工

フェンスには
1ヵ所
かくれ校章が！

化学室に
展示されている
古い実験器具

東校舎
1995年竣工。
中学教室、
芸術科、理科、
家庭科の特別教室、
小講堂など。

1927年建築。
元スウェーデン
領事公邸。
1972年に
学園の所有と
同窓会活動に
利用。1994
横浜市指定
有形文化財に

被服実習室の一角の
カーテンを開けると
鏡張りの小ステージが
現れる♢

音楽部（ミュージカル）
英語部（英語でミュージカル）
などの部活動のため、
校内にはたくさんの
プリンセス系ドレスが♢

Orchestra
Club

管弦楽部は
部員100人！

東校舎

山手214番館

体育館

本校舎

体育施設も充実。
広々としたグラウンドでソフトボール部が活動中。

バスケットボールコート2面
バレーボールコート1面

西校舎

グラウンド

西校舎（2022年竣工）
グラウンドの地下に
バスケットボールコート1面分の広さの
多目的ホール1、
200名収容の多目的ホール2

教員室には、先生に気軽に
質問できる交流コーナーが。

お掃除
大好き！

美化意識の高い
生徒の皆さん。
教室は
「とてもきれい！」

教室のこの
2本のバーは
雑巾をかけるために
設置されたもの。

トイレの
サインも
横浜共立
仕様！

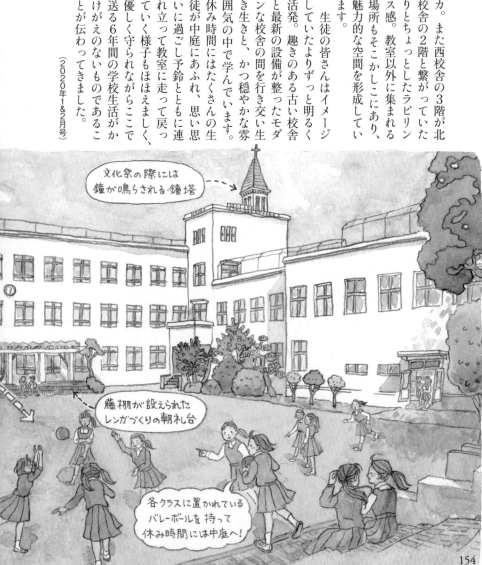

横浜雙葉

神奈川県横浜市／女子校

港を見下ろす丘に佇む
清らかな風が
吹き抜ける学び舎。

2

2020年に創立120周年を迎える伝統のフランス系カトリック校。外国人居留地の名残が色濃い街並みにしっくりとなじむ校舎。青銅色の2つの尖塔が目を引きます。中庭を囲む4つの校舎は全て違う時期に建てられたもの。一番古い校舎は築60年を超えていますが、手入れが行き届いていてピカピカ。また西校舎の3階が北校舎の2階と繋がっていたりとちょっとしたラビリンス感。教室以外に集まれる場所もそこかしこにあり、魅力的な空間を形成しています。

生徒の皆さんはイメージしていたよりずっと明るく活発。趣きのある古い校舎と最新の設備が整ったモダンな校舎の間を行き交い生き生きと、かつ穏やかな雰囲気の中で学んでいます。休み時間にはたくさんの生徒が中庭にあふれ、思い思いに過ごし予鈴とともに連れ立って教室に走って戻っていく様子もほほえましく、優しく守られながらここで送る6年間の学校生活がかけがえのないものであることが伝わってきました。

（2020年1&2月号）

文化祭の際には鐘が鳴らされる鐘塔

藤棚が設えられたレンガづくりの朝礼台

各クラスに置かれているバレーボールを持って休み時間には中庭へ！

154

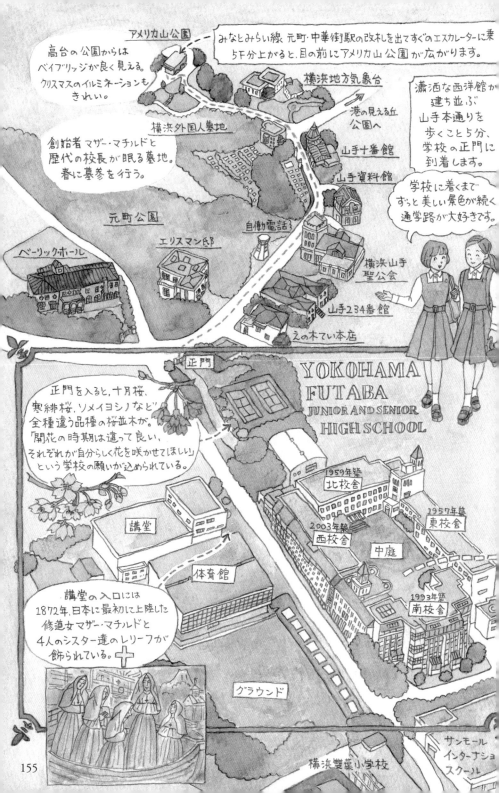

アメリカ山公園

高台の公園からは
ベイブリッジが良く見える。
クリスマスのイルミネーションも
きれい。

みなとみらい線 元町・中華街駅の改札を出てすぐのエスカレーターに乗って5分上がると、目の前にアメリカ山公園が広がります。

横浜地方気象台

港の見える丘公園へ

横浜外国人墓地

創始者 マザー・マチルドと
歴代の校長が眠る墓地。
春に墓参を行う。

山手十番館

山手資料館

瀟洒な西洋館が
建ち並ぶ
山手本通りを
歩くこと5分、
学校の正門に
到着します。

元町公園

自動電話

ベーリック・ホール

エリスマン邸

横浜山手聖公会

学校に着くまで
ずっと美しい景色が続く
通学路が大好きです。

山手234番館

えの木てい本店

正門

正門を入ると、十月桜、
寒緋桜、ソメイヨシノなど
全種違う品種の桜並木が。
「開花の時期は違って良い、
それぞれが自分らしく花を咲かせてほしい」
という学校の願いが込められている。

YOKOHAMA
FUTABA
JUNIOR AND SENIOR
HIGH SCHOOL

1959年築
北校舎

1957年築
東校舎

2003年築
西校舎

中庭

講堂

体育館

1993年築
南校舎

講堂の入口には
1872年、日本に最初に上陸した
修道女マザー・マチルドと
4人のシスター達のレリーフが
飾られている。✝

グラウンド

サンモール
インターナショ
スクール

155

横浜雙葉小学校

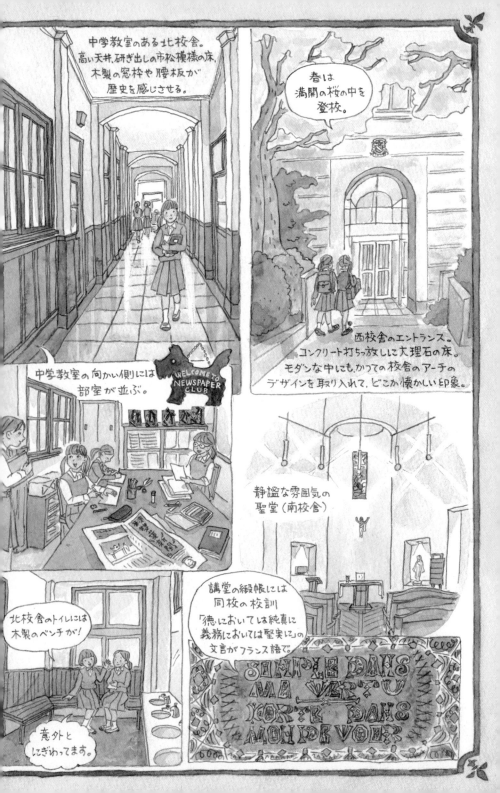

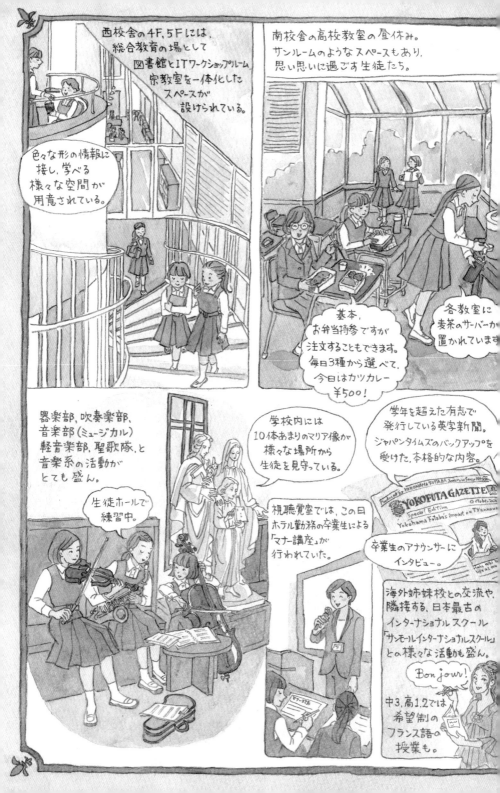

立教池袋

東京都豊島区／男子校

赤レンガで彩られた
歴史と伝統×最新設備の
絶妙なコラボレーション。

が通りの左右に広がっています。

大学の向かい側にある立教池袋高校からは90％前後が立教大学に進学します。生徒は中学からの10年間を自分の可能性を引き出すことに費やせるのです。大学施設を利用できる上、聴講生制度などもあり、隣接のメリットを生かして学べる環境。

歴史ある校舎群のメンテは怠りなく、最新設備の近代的校舎にも赤レンガという共通コードを持たせ、全体の優美な印象を保つ工夫。立教ならではの美意識に守られたキャンパス、行きかう生徒もかっこよく見えます。あれ？もとからシュッとしてるのかな？わからなくなってきました…。

駅

前の大通りから斜め左に入る道。紫の旗が翻り、ガードレールには百合の紋章が！賑やかな池袋駅から歩いてたったの7分。忽然…という感じで現れる瀟洒なレンガの建物群。「キリスト教に基づく人間教育」を旨とする立教学院が、「ピースフルアイランド」と称する、小学校から大学までのキャンパス…。

※旧江戸川乱歩邸の見学可能日は変更。

（2016年7＆8月号）

PRO DEO ET PATRIA

旧江戸川乱歩邸

中学校　高等学校

小学校

ポール・ラッシュ・アスレティックセンター
充実した設備の体育館

タッカーホール
入学式.卒業式など
大きな行事を行うホール

チャペル
立教のシンボル
学年礼拝などを行う

池袋図書館
国内大学屈指の規模。
中・高からも、閲覧.
取り寄せができる

立教通り

PEACEFUL ISLAND

大学

St. Paul's

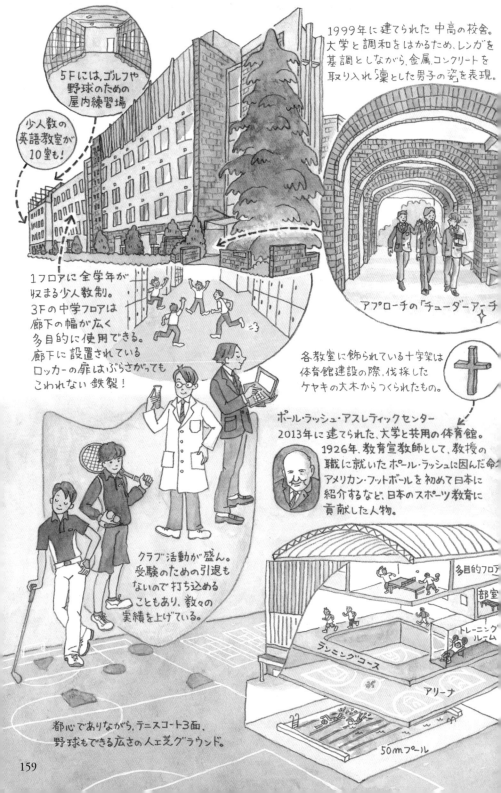

5Fには、ゴルフや野球のための屋内練習場

少人数の英語教室が10室も！

1999年に建てられた 中高の校舎。大学と調和をはかるため、レンガを基調としながら、金属、コンクリートを取り入れ「凛とした男子の姿」を表現。

アプローチの「チューダーアーチ」

1フロアに全学年が収まる少人数制。3Fの中学フロアは廊下の幅が広く多目的に使用できる。廊下に設置されているロッカーの扉はぶらさがってもこわれない鉄製！

各教室に飾られている十字架は体育館建設の際、伐採したケヤキの大木からつくられたもの。

ポール・ラッシュ・アスレティックセンター
2013年に建てられた、大学と共用の体育館。1926年、教育宣教師として、教授の職に就いたポール・ラッシュに因んだ命名。アメリカン・フットボールを初めて日本に紹介するなど、日本のスポーツ教育に貢献した人物。

クラブ活動が盛ん。受験のための引退もないので打ち込めることもあり、数々の実績を上げている。

多目的フロア

部室

トレーニングルーム

ランニングコース

アリーナ

50mプール

都心でありながら、テニスコート3面、野球もできる広さの人工芝グラウンド。

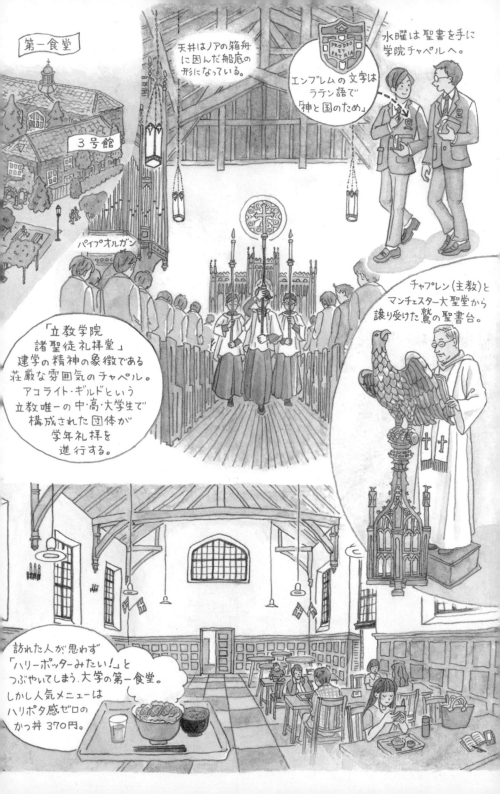

第一食堂

3号館

天井はノアの箱舟に因んだ船底の形になっている。

パイプオルガン

水曜は聖書を手に学院チャペルへ。

エンブレムの文字はラテン語で「神と国のため」

チャプレン(主教)とマンチェスター大聖堂から譲り受けた鷲の聖書台。

「立教学院諸聖徒礼拝堂」建学の精神の象徴である荘厳な雰囲気のチャペル。アコライト・ギルドという立教唯一の中・高・大学生で構成された団体が学年礼拝を進行する。

訪れた人が思わず「ハリーポッターみたい!」とつぶやいてしまう、大学の第一食堂。しかし人気メニューはハリポタ感ゼロのかつ丼 370円。

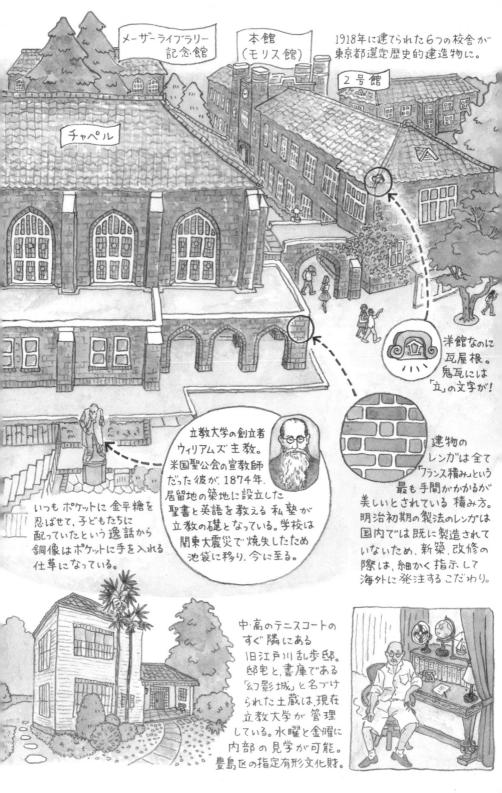

メーザーライブラリー
記念館

本館
(モリス館)

1918年に建てられた6つの校舎が
東京都選定歴史的建造物に。

2号館

チャペル

洋館なのに
瓦屋根。
鬼瓦には
「立」の文字が!

立教大学の創立者
ウィリアムズ主教。
米国聖公会の宣教師
だった彼が、1874年、
居留地の築地に設立した
聖書と英語を教える私塾が
立教の礎となっている。学校は
関東大震災で焼失したため
池袋に移り、今に至る。

建物の
レンガは全て
「フランス積み」という
最も手間がかかるが
美しいとされている積み方。
明治初期の製法のレンガは
国内では既に製造されて
いないため、新築、改修の
際は、細かく指示して
海外に発注するこだわり。

いつもポケットに金平糖を
忍ばせて、子どもたちに
配っていたという逸話から
銅像はポケットに手を入れる
仕草になっている。

中・高のテニスコートの
すぐ隣にある
旧江戸川乱歩邸。
邸宅と、書庫である
「幻影城」と名づけ
られた土蔵は、現在
立教大学が管理
している。水曜と金曜に
内部の見学が可能。
豊島区の指定有形文化財。

立教女学院

東京都杉並区／女子校

豊かな緑の中歴史を刻む校舎。
美しいキャンパスで培われる
「立教女学院スタイル」。

1

1877年文京区の湯島に開校。築地の外国人居留地に移転するも1923年の関東大震災で全焼。その後、現在地に移ってきました。5万㎡の広大な敷地に生徒の学びに必要な様々な施設が収まっています。

礼拝堂、高校校舎、講堂は当時の最新技術を投入して建てられ、90年経った今も、その堅牢さと学院の努力により、変わらない姿のまま使われ続けています。正門からの眺めは絵になる美しさ（実際、校長室と廊下には東郷青児ら著名な洋画家による学院の絵がいくつも飾られています）。

設計者のバーガミニは自身の建築について「着こなしのよい人のように、周囲の環境とよく調和した静かな落ち着きを持った建物を目指している。」と語っています。同校は制服がなく自治活動を大切にする自由な校風。それでも生徒の皆さんは節度ある服装で登校し、学習に勤しんでいます。慈しまれ大切にされてきた環境の中で自律的にそのような品性が育まれてゆく、納得の校舎でした。

（2020年8月号）

最寄駅、井の頭線
三鷹台駅の改札には
百合のステンドグラスが♦
同校のイメージで
デザインされたそう。

設計は、アメリカ人建築家で宣教師でもあった
バーガミニ。(1887～1975)
他に聖路加国際病院なども手がけた。
ロマネスク様式（11～12世紀にかけて広まった
半円アーチの入口や窓を持つ建築）が基調のデザイン。
聖マーガレット礼拝堂は、杉並区の有形文化財に
選定されている。

高校校舎

講堂

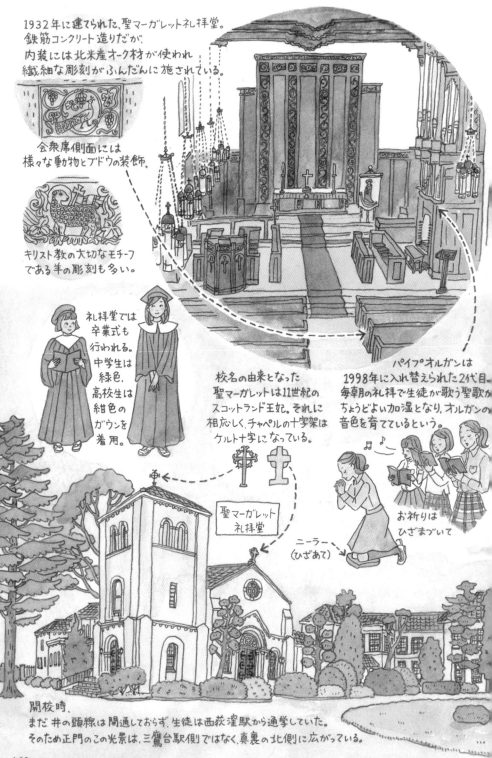

1932年に建てられた、聖マーガレット礼拝堂。
鉄筋コンクリート造りだが、
内装には北米産オーク材が使われ
繊細な彫刻がふんだんに施されている。

会衆席側面には
様々な動物とブドウの装飾。

キリスト教の大切なモチーフ
である羊の彫刻も多い。

礼拝堂では
卒業式も
行われる。
中学生は
緑色。
高校生は
紺色の
ガウンを
着用。

校名の由来となった
聖マーガレットは11世紀の
スコットランド王妃。それに
相応しく、チャペルの十字架は
ケルト十字になっている。

パイプオルガンは
1998年に入れ替えられた2代目。
毎朝の礼拝で生徒が歌う聖歌が
ちょうどよい加湿となり、オルガンの
音色を育てているという。

聖マーガレット
礼拝堂

ニーラー
(ひざあて)

お祈りは
ひざまづいて

開校時、
まだ井の頭線は開通しておらず、生徒は西荻窪駅から通学していた。
そのため正門のこの光景は、三鷹台駅側ではなく、真裏の北側に広がっている。

163

学院内には
1000本以上の樹木が
植えられており、中には
幹の直径が1.2mを
超える巨樹も。
校内の緑被率
(面積に対して、緑に
覆われている割合)
50.9%！
教室のどの窓からも
緑が目に入り、緑陰
という言葉がぴったり。
初夏の藤棚の花も
見事だそう。

高校校舎と中庭のクスノキ

天井が高い！

建築時からの
掃除用具入れが
各教室に

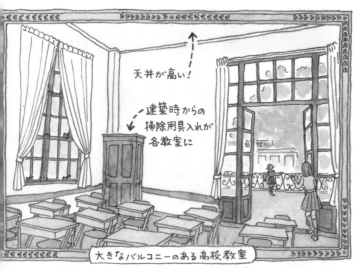

大きなバルコニーのある高校教室

窓はすべて
建築当時からの鉄製。
ピーコックブルーが印象的。

今ではめったに
見られない
鎖で開閉する
滑り出し窓

家庭科室の
片すみで
レトロな冷蔵庫と
オーブンレンジを
発見！

バルコニー付は
ひとつしかないので
このクラスに
なれた人は
超ラッキー！

制服はなく、校章をつける、
スカート着用、指定バッグを
持つことだけが決まりに
なっている。細かい決まりは
毎年生徒会が総会を
開いて決める。

ユーミン部屋

講堂の脇にある小さなピアノ練習室。
松任谷由実さんが在学中 よくここで
ピアノを弾いて作曲していたそう。

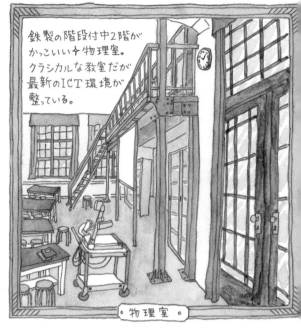

鉄製の階段付中2階が
かっこいい→物理室。
クラシカルな教室だが
最新のICT環境が
整っている。

物理室

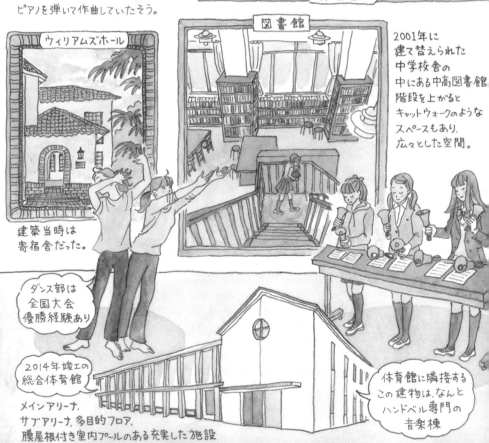

ウィリアムズホール

建築当時は
寄宿舎だった。

図書館

2001年に
建て替えられた
中学校舎の
中にある中高図書館
階段を上がると
キャットウォークのような
スペースもあり
広々とした空間。

ダンス部は
全国大会
優勝経験あり

2014年竣工の
総合体育館

メインアリーナ、
サブアリーナ、多目的フロア、
膜屋根付き室内プールのある充実した施設

体育館に隣接する
この建物は、なんと
ハンドベル専門の
音楽棟

早稲田実業学校

東京都国分寺市／共学校

進化系早稲田ブランド。
エネルギッシュな6年間を支える
恵まれた教育環境。

国分寺駅から歩くこと7分、国分寺街道を渡るとそれまでの賑やかさから一変、静かな住宅地が広がります。

創立100周年にあたる2001年、広い校地を求めこの地に移転し、翌年には男女共学化、初等部の新設と改革をすすめた同校。将来、早稲田大学の中核をゆとりと人間性を尊重し、担って活躍できる人材の育成を目指しています。もともと実業学校ということもあり、校外学習、インタビュー取材必須の中3卒業研究、一人旅の奨励など、できるだけ実社会に触れる学びを重視。また、大学の先生の講演会や大学授業の受講など、本物、一流に接する機会も豊かです。

スポーツ設備は大充実。週6日活動する体育系クラブも多く、ハイレベルな活躍は周知の通り。校舎群の並びがグラウンドに誘うような特徴的な配置になっていて、これにより学びとスポーツの一体感が自然に生まれている効果もあるのではないでしょうか。同校の大切なポリシー、文武両道を形で表している校地であると感じました。

（2017年12月号）

入口から、カーブを描く校舎の間を通り抜け、グラウンドに至るアプローチ。ゆるやかな丘を越えるような起伏も設けられ、おおらかな、居心地の良い空間になっている。

竣工時に植えられたユリノキは大木に育ち、中庭に緑陰をもたらしている。

ガラス張りのブリッジ

1号館以外は全て2階建ての低層校舎。生徒のアクティビティを優先して校内は一足制なため地面はレンガ、芝生などで覆い、土の露出がない仕上げ。

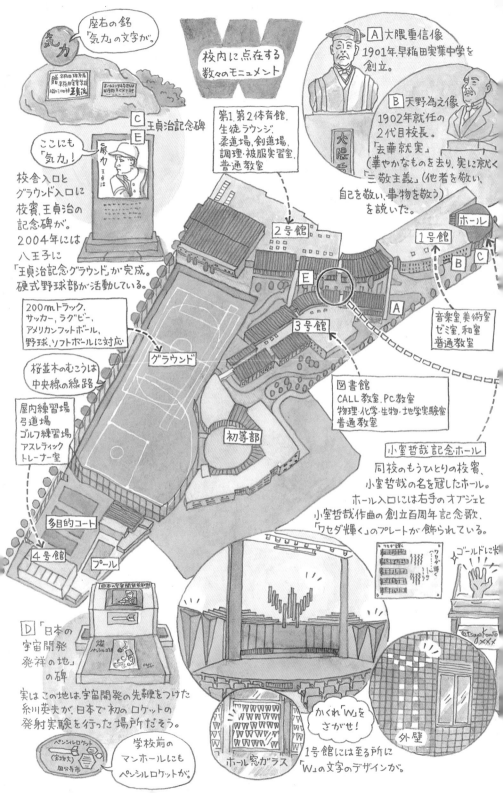

座右の銘「気力」の文字が。

気力

C 王貞治記念碑

早稲田実業 王貞治

ここにも「気力」！

E 気力 王貞治

校舎入口とグラウンド入口に校賓、王貞治の記念碑が。2004年には八王子に「王貞治記念グラウンド」が完成。硬式野球部が活動している。

W
校内に点在する数々のモニュメント

第1、第2体育館、生徒ラウンジ、柔道場、剣道場、調理・被服実習室、普通教室

2号館

A 大隈重信像 1901年、早稲田実業中学を創立。

B 天野為之像 1902年就任の2代目校長。「去華就実」（華やかなものを去り、実に就く）「三敬主義」（他者を敬い、自己を敬い、事物を敬う）を説いた。

ホール

1号館

B C

E

A

音楽室、美術室、ゼミ室、和室、普通教室

3号館

200mトラック、サッカー、ラグビー、アメリカンフットボール、野球、ソフトボールに対応

グラウンド

桜並木のむこうは中央線の線路

屋内練習場、弓道場、ゴルフ練習場、アスレチックトレーナー室

初等部

図書館、CALL教室、PC教室、物理・化学・生物・地学実験室、普通教室

小室哲哉記念ホール
同校のもうひとりの校賓、小室哲哉の名を冠したホール。ホール入口には右手のオブジェと小室哲哉作曲の創立百周年記念歌、「ワセダ輝く」のプレートが飾られている。

多目的コート

4号館 プール

D「日本の宇宙開発発祥の地」の碑
実はこの地は、宇宙開発の先鞭をつけた糸川英夫が、日本で初のロケットの発射実験を行った場所だそう。

ペンシルロケット 国分寺市

学校前のマンホールにもペンシルロケットが。

ワセダ輝く

ゴールドに米

@tsuyaKono ××××

かくれ「W」をさがせ！

ホール窓ガラス

外壁

1号館には至る所に「W」の文字のデザインが。

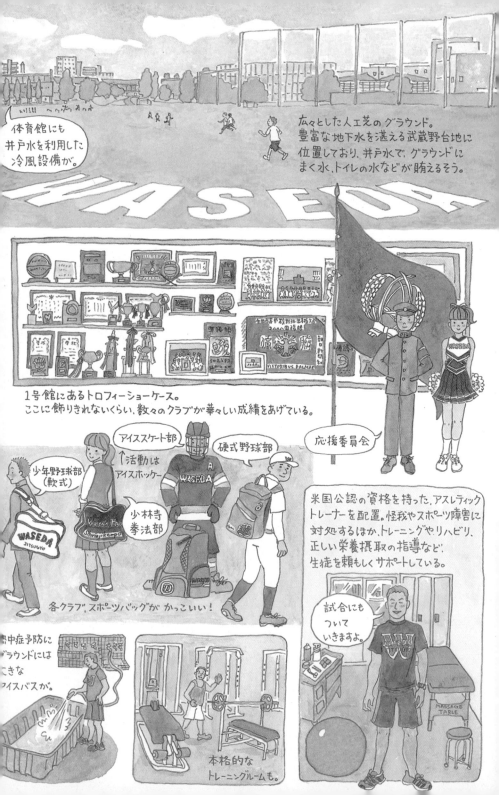

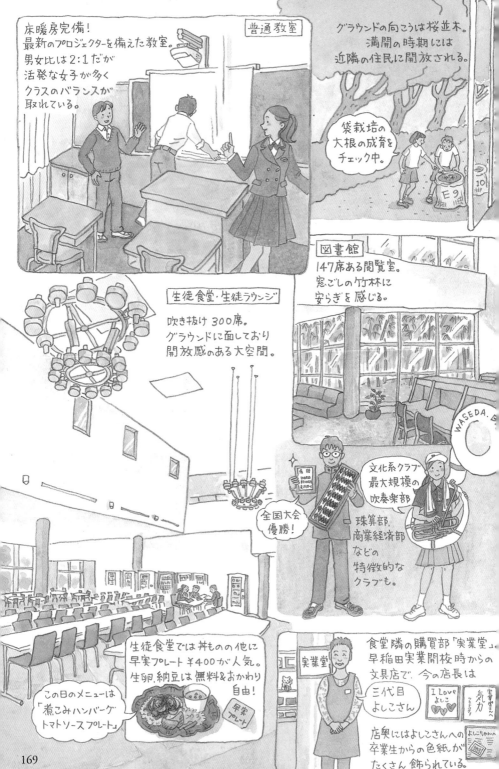

床暖房完備！
最新のプロジェクターを備えた教室。
男女比は2：1だが
活発な女子が多く
クラスのバランスが
取れている。

普通教室

グラウンドの向こうは桜並木。
満開の時期には
近隣の住民に開放される。

袋栽培の
大根の成育を
チェック中。

図書館
147席ある閲覧室。
窓ごしの竹林に
安らぎを感じる。

生徒食堂・生徒ラウンジ

吹き抜け300席。
グラウンドに面しており
開放感のある大空間。

文化系クラブ
最大規模の
吹奏楽部

全国大会
優勝！

珠算部、
商業経済部
などの
特徴的な
クラブも。

生徒食堂では丼ものの他に
早実プレート￥400が人気。
生卵、納豆は無料＆おかわり
自由！

この日のメニューは
「煮こみハンバーグ
トマトソースプレート」

早実
プレート

実業堂

食堂隣の購買部「実業堂」
早稲田実業開校時からの
文具店で、今の店長は
三代目
よしこさん

I LOVE
よしこ

気力

店奥にはよしこさんへの
卒業生からの色紙が
たくさん飾られている。

169

あとがき

『私学の校舎散歩』いかがでしたでしょうか。

この本は『進学レーダー』の連載をまとめたものです。

学校建築はヴォーリズをはじめ国内外の著名な建築家が手がけたものも多く、もともとは校舎の意匠を中心に紹介していく連載の予定でした。

ところが、実際に学校に伺い先生方が丁寧に案内してくださる中で、校舎に込められた学校の思い、そこで学ぶ生徒の皆さんのいきいきとした姿に触れて、校舎の紹介だけでは足りない！という気持ちに。それぞれの学校に際立つ個性をお伝えしたくて、結果「この学校のここがおもしろい」というプチ情報満載の内容になりました。エピソードを詰め込みすぎて見づらい誌面になってしまいましたが、どうか読み取ってやってください。

わたしは教育関係には無縁ですが、かつて子供の中学受

170

験を経験して学校選びのための情報収集の大変さ、その学校のリアルを知ることの難しさはわかっているつもりです。

どの学校もほぼ一日だけの訪問なので不十分ではあると思いますが、取材で知ったこと感じたことをこの本の中に散りばめてみました。

偏差値表ではわからない、説明会でも語られないようなそんな小さなかけらたちが「ここ楽しそうだな、入ってみたいな」というきっかけになればとてもうれしいです。

最後になりましたが、ご協力いただいた学校の皆さま、このような機会を作ってサポートしてくださった編集部の方々、そしてこのお話に導いてくださった子供の母校の先生に感謝申し上げます。

2023年1月15日

片塩広子

I wish you happy

片塩広子
Hiroko Katashio

イラストレーター。早稲田大学、桑沢デザイン研究所卒業。パルコ、ソニークリエイティブプロダクツ勤務を経て、現在は雑誌や書籍を中心にフリーで活動。日本画家としても日本美術院の院展に連続入選、個展を開くなど活躍中。

進学レーダー
Books

私学の 校舎散歩

2023年3月15日　初版第1刷発行
2024年6月30日　第4刷発行

著者　　　　片塩広子

発行者　　　福村徹
発行所　　　株式会社みくに出版
　　　　　　〒150-0021
　　　　　　東京都渋谷区恵比寿西2-3-14
　　　　　　TEL 03-3770-6930
　　　　　　FAX 03-3770-6931
　　　　　　http://www.mikuni-webshop.com
ブックデザイン　豊田セツデザイン事務所
印刷・製本　　　株式会社サンエー印刷